攝影・電影・電影・攝影

狂戀光影大師對話錄

彼德‧艾特鳩 著

王瑋　黃慧鳳 譯

攝影‧電影‧電影‧攝影

狂戀光影大師對話錄

麥格羅‧希爾

國家圖書館出版品預行編目資料

攝影·電影·電影·攝影：狂戀光影大師對話
錄／彼德·艾特鳩 (Peter Ettedgui) 原著；
王瑋,黃慧鳳譯 初版. 台北市：麥格羅希
爾， 200〔民89〕
面； 公分 （視像美學叢書：VA004）
譯自：Cinematography
ISBN 957-493-175-7（平裝）
1. 電影攝影

987.4 88015746

視像美學叢書VA004

攝影·電影·電影·攝影——狂戀光影大師對話錄

原　　著　彼德·艾特鳩（Peter Ettedgui）
譯　　者　王瑋　黃慧鳳
發行人兼
出版經理　周韻如
執行編輯　蔡忠舉
特約編輯　潘科榮
美術編輯　羅金蓮
業務經理　施宣溢
行銷業務　邢曼雲　游韻葦
出 版 社　美商麥格羅·希爾國際股份有限公司　台灣分公司
地　　址　台北市106大安區　復興南路一段227號4樓
網　　址　http://www.mcgraw-hill.com.tw
讀者服務　(02) 2751-5571　傳真　(02) 2771-2340
劃撥帳號　17696619 美商麥格羅·希爾國際股份有限公司　台灣分公司
電腦排版　李曉青
印　　刷　ProVision Pte. Ltd., Singapore
出版日期　2000年一月（初版一刷）
定　　價　1250元
原著書名　Cinematography
ISBN：957-493-175-7
※著作權所有，侵害必究　如有缺頁破損、裝訂錯誤，請寄回對換
總經銷：農學股份有限公司　電話：(02) 2917-8022

Original edition:Cinematography
Screencraft
RotoVision
Copyright © RotoVision SA1998
ISBN 2-880046-356-4

Design Copyright © 1998 Morla Design, Inc., San Francisco
Layout by Artmedia, London
Illustrations by Peter Spells

(front cover) Details of stills from **Kundun** (© SYGMA), **The Silence** (© Svensk Filmindustri
(courtesy Kobal)), **Delicatessen** (© Constellation/UGC/Hachette Premiere (courtesy Kobal))
and *(circled)* **The Red Shoes** (© Carlton International Media Limited), with detail of the script
for **Saving Private Ryan** (© 1998 TM Dreamworks LLC); *(back cover)* location shot from **Portrait
of a Lady** (courtesy of the photographer, Lulu Zezza) *(top)* and Jean-Luc Godard
with Raoul Coutard's assistant Claude Beausoleil at Orly airport for **A Bout de Souffle**
(courtesy of BFI © SNC).

目　錄

光影錯落的背後

作者序

曾經有很長的一段時間,導演的地位只比一個拍片的技術人員重要一丁點,特別是在好萊塢的片廠制度裡。到了1950年代,「作者論」(auteur theory)把導演標舉為一部電影的作者,而這個觀念迅速且廣泛地被世人接受。緊跟著法國新浪潮(nouvelle vague)所開創的先例,導演不斷在許多新而獨立的電影潮流中扮演了最主要的驅策力量。1960及70年代,電影學校的出現大量取代了電影工業中存在已久的學徒制,同時也更強調並提升了導演的重要性。今天,在這種以導演為電影核心的概念下,不論是電影評論、教學,甚至是身在電影工業的從業人員,多半只將目光放在導演身上,卻很少看重或認同在電影攝製過程中所涉及的每一項技術的完成和藝術的呈現。電影攝影師麥可・查普曼(Michael Chapman)曾說:「在十九世紀,歌劇是當時所有藝術的總合,而今天,電影則承接了同樣的地位。」

在電影拍攝的過程中,電影製作中各個技術領域的電影人以他們的專業素養來檢視各項技術原則;在各種技術與攝製條件的融合下,他們投入個人智慧的華采於其中。而他們的參與,可能會讓電影攝製在一開始看來,像是一種藝術與工業、獨創與妥協,以及精心設計又兼具意外的矛盾體。我們希望本書能加深一般人對這個相較於其他藝術創作仍屬年輕而又無所不在的媒體的了解。電影工業中有著明確的專業分工與準則,而此種專業分工和電影題材間的充分配合與完整發揮至今仍尚未達到全面性的認知與了解。因此我們希望藉由本書,介紹現今影壇上最優秀的電影攝影師。如此一來,不僅能對執業中和懷有抱負的攝影師帶來啟示,同時也能對電影專業人員及學生,甚至所有只是熱愛電影的人產生啟發。

雖然本書裡的受訪人物會提到一些專業上的技巧,並討論到技術問題,但是我們無意要編撰一本教大家如何拍電影的指南,而是請這些攝影大師傳遞他們個人對電影語言的獨到美學觀點。「是什麼原因讓攝影師要把攝影機擺在這裡而不是那裡?」傑努士・卡明斯基(Janusz Kaminski)曾經解釋了這個疑問:「每一個人對生活的所有經驗,會下意識地影響他所做的每一個創意上的決定。也因此,每個攝影師都是不同的,並各有其獨到之處。」

曾經，攝影師在好萊塢片廠制度中被視為技術人員，甚至連導演也是一樣。時至今日，這樣的觀念在某種程度上仍然持續存在。在電影攝製的過程中，以專業術語來說，有所謂的「線上」（above the line）與「線下」（below the line）兩種工作人員。前者指的是導演、製作人與主要演員等，而攝影師往往和其他的技術人員一樣，屬於後者。攝影師從來沒有被賦予任何創作影像的權利或名份。他們很少在電影開拍前的準備工作中獲得參與發言的位置，相反地，他們經常只在事前準備工作的最後階段才加入。但是只要你讀到本書中接下來幾位攝影大師的訪談，很快你就會發現攝影師並不只是技術人員。他們的專業技術可能只是這份工作的基礎而已，對於操控了光影、色調、空間與律動的攝影師而言，他們透過他們的專業技術創造出一個富有情緒的視覺舞台，讓電影的各個層面有了發揮的空間。在大師的手下，整個技術過程便提升至了藝術的層次。麥可‧查普曼回想起他目睹俄國攝影大師包瑞斯‧卡夫曼（Boris Kaufman）在1960年代於紐約拍片的情景，他說：「只要你在現場看他工作，你就會了解到什麼是真正的『用光線繪畫』。而你會不自主地心生敬畏……」

「用光線繪畫」，或是「用光線雕刻」的概念，在本書中跟其他攝影師的理念產生呼應。這也點出一個現象：雖然電影攝影師所使用的基本工具以及技術過程和平面攝影師有直接的關連，但是電影攝影師的工作往往與藝術史有更根深蒂固的淵源。文藝復興時期的畫家在追求三度空間的寫實性方面更勝於以往，同時也開始在繪畫中引介光源照明與光影呈現的概念，以及很多我們現在在劇情片中看到的戲劇性效果（例如明暗對比 / chiaroscuro），而他們的影響力一如後期的畫家及藝術脈動一樣，皆為現在的電影攝影師所本。

在我們看到的每部影片中，攝影機扮演了一個隱形的角色，而在攝影機背後的主宰，就是和導演密切合作的攝影師。攝影機在每部電影的戲劇情節中，都是一個參與者。它不僅決定了身為觀眾的我們將看到什麼，還微妙地影響我們觀賞影片時的情緒反應。如果說演員是一部影片的血肉，則攝影機就是牽引那血肉之軀的靈魂。攝影機隨著電影的戲劇內容而展現其獨特性，並且在製作過程中扮演了點石成金的角色。一如攝影師比利‧威廉斯（Billy Williams）指出的：「對於每個工作人員來說，在攝影機前呈現他們的努力，恰似經歷一場嚴格的考驗。」從劇本開始，導演的構想、製作面的創意和服裝設計、演員的表演、各個技術人員的專業表現，一直到拍攝影片時複雜的細節規劃與條理清晰的安排以及無數的壓力，都要等到攝影機啟動的剎那，才能轉換為一段神奇時光，而不會是子虛烏有。也只有在那個時候，電影人的希望與夢想以及所有的艱辛努力，才會變成影像上的「真實」。攝影師肩負了這項化無為有的重擔，而所有連帶的期望也隨之而來。與技術和藝術上的考量頗為不同的是，攝影師首先要成為一個完全的溝通者；他必須要能了解和吸收其他重要工作人員的構思與努力，並且要能掌控他自己的燈光及攝影組員。這項能力對於一部影片是否能在既定的進度內完成而不超出預算，占有決定性的影響！

如果說和攝影師有最緊密合作關係的人是導演，那麼反之亦然。奧森‧威爾斯（Orson Welles）在其經典名作《大國民》（Citizen Kane）的工作人員字卡上，將「桂格‧多蘭（Gregg Toland）攝影」和「奧森‧威爾斯導演、製作」安排在同一張字卡上。如此少見的安排，說明了導演與攝影師的合作關係是多麼的重要。攝影師經常把自己與導演的合作關係比喻為婚姻。如果要建立良好的關係，那麼彼

攝影‧電影‧電影‧攝影

此間深層信賴、相互體諒、以及共同承諾是必然的。不過在最後，攝影師和導演的關係仍然無法像是現代的婚姻一樣平等。因為無疑地，導演始終擁有影片的控制權，並且對整體視覺的呈現負責。

大多數的攝影師都樂意接受這樣的關係，特別是對於那些能夠尊重並鼓勵他們創意的導演。如達瑞斯·康第（Darius Khondji）所言：「我把我的工作當作是在協助導演把電影視覺化，而這是一個非常緊密的過程，所以我和導演的關係從來不會只侷限在工作層面。通常我們都會在合作的過程中變成要好的朋友。」如果說攝影機在一部影片中是一個隱形的角色，那麼攝影師可說跟演員一樣，對每一部電影，他們都必須配合不同的主題需求調整他們創意上與技術上的能力。電影導演及劇作家所扮演的角色屬於所謂的創作者，而表演與攝影往往被認為是一種詮釋的藝術。如此的說法並不是要貶低攝影師的地位。攝影師的重要性在於電影是視覺性的語言，在電影製作過程中的某些關鍵性時刻，導演與攝影師在創意上所產生的化學作用便顯得十分重要，就如同《大國民》這樣的鉅作被創造出來的例子一樣。

當我們為撰寫本書而選擇攝影師時，上述的「關鍵性時刻」便扮演了重要的角色。我們所介紹的許多攝影師在跟特定導演合作的過程中，扮演了協助擴展並提升電影語言的角色。這樣的攝影與導演組合包括傑克·卡蒂夫（Jack Cardiff）與麥可·包威爾（Michael Powell）、史文·尼可福斯（Sven Nykvist）與英格瑪·柏格曼（Ingmar Bergman）、羅·科塔（Raoul Coutard）與尚盧·高達（Jean-Luc Godard）及富蘭索瓦·楚浮（François Truffaut）、葛登·威利斯（Gordan Willis）與伍迪·艾倫（Woody Allen）及法蘭西斯·科波拉（Francis Ford Coppola）。這些只是書中囊括的一些例子。相同地，我們也特別訪問與新電影運動誕生有關的攝影師（羅·科塔所參與的法國新浪潮、羅比·米勒 / Robby Müller 和 1970 年代的德國新電影），或是參與了一個製片廠草創奮鬥的攝影師（道格拉斯·史洛康 / Douglas Slocombe 於 1940 年代投身麥可·拜爾肯 / Michael Balcon 的艾林片廠 / Ealing studio），甚至是在新興的電影工業中成長的攝影師（史都爾·戴伯 / Stuart Dryburgh 在紐西蘭的情形）。同時，我們也希望所選出來的攝影師們能反映出世界電影的多樣性，因為作為一個視覺性的媒體，電影能夠跨越國界並打破文化隔閡。當然，也有人從負面的角度看待這件事。因為上述的說法也可看成是一種疑似的文化帝國主義，而造成此種帝國主義的龐大電影工業，是由財務預算所引導並以降低多樣性為先決條件。雖然如此，我們還是可以正視電影在當代所擁有的特性，一個可以讓不同國家、文化、或民族背景的人互相溝通、交流情感的能力。就像在達瑞斯·康第的章節裡他所說的一樣：「如果一個人愛電影，那他一定也會變成這個國際大家庭的一員。」

第三，也是最後一項決定本書人選的原因是，我們希望能選出橫跨三個不同世代的攝影師，讓本書的內容可以回顧電影的草創時期，同時也能前瞻未來。在接下來的章節中，我們將會看到少年時期的傑克·卡蒂夫在默片時代便穿梭於片廠當起打雜小弟；我們也會看到當代攝影師如傑努士·卡明斯基把電影攝影與電腦合成影像結合在一起。

無可避免地，也有攝影師以低調行事出名，所以我們不能期望只以這一本書的篇幅就囊括所有大師。有些人因為有其他事務纏身而婉拒我們的邀請；有些則無法聯絡上。現

年九十多歲的傳奇人物弗列迪·楊（Freddie Young）寄了一只短箋給我們，告訴我們他覺得已經到了該停止接受訪問的時候了。也可能會有讀者指出本書不曾提及任何女性攝影師。令人遺憾的是，實際上一直到最近，這個行業幾乎是男性獨占的領域。近來有些女性在歐美開始擔任劇情片的攝影指導，因此這種由男性壟斷的局面將開始轉變。

姑且不談遺漏。毫無疑問的，我們慶幸可以在此囊括許多精彩的藝術家。他們大方地給我們許多時間，並提供書中許多值得保存的畫面及文件。當我跟哈斯卡爾·韋斯勒（Haskell Wexler）碰面時，他談到攝影師是一群特殊、聰明、心胸開闊且慷慨的人：「電影圈是個狗咬狗的世界，但是攝影師們懂得彼此互相欣賞，並且會一起分享新發現。」在編纂這本書的時候，我親身體會到這份慷慨之情和同僚間的情誼。他們很明顯地希望能把他們的經驗，以及對這個媒介的熱愛傳遞給下一代的電影工作者。

書中各個章節都是以攝影師的訪談為依據，之後，經過編輯及整理（最後再經攝影師本人潤飾），讓文章能以他們自己的言語來表達。我們認為這樣的做法比一般正式的訪問親切自然，讓人覺得攝影師是直接在對讀者說話。

感謝這些攝影師提供他們工作與生活上無價又具有啟發性的體驗與我們分享，我也要向 RotoVision 的編輯群表達謝意。正如同一部劇情片一般，這本書是透過許多人的合作才能成書付梓。電影相關書籍，對於一個視覺性的媒介而言，很奇怪的通常都是由文字主導。資深美術編輯 Barbara Mercer 深具美感地平衡了本書的圖文比例，並試圖在所謂的電影論述中嘗試創新。加州的摩拉設計（Morla Design）和倫敦的藝術媒介（Artmedia）的設計令這個理想得以實現。同時，除了攝影師借給我們的圖片資料外，Natalia Price-Cabrera 及 Kate Noël-Paton 以其龐大的資料研究，對不足之處加以補充，從製作與發行公司、影像圖書館和國際檔案室找到許多寶貴又精采的圖片影像。這些協助之中，我們特別要感謝 The Bridgeman Art Library、Hulton Getty Picture Library、The Kobal Collection、Ronald Grant Archive、the British Film Institute、The Movie Store Collection、Pictorial Press Ltd.、Sygma、I.P.O.L.、Magnum 與巴黎的 B.I.F.I.。Natalia Price-Cabrera 說服了我們列出來的夢幻名單上的攝影師接受訪問，接著還要配合他們密集的時間表並橫跨世界不同的時區，讓我們可以一一訪問他們，其功勞值得大書特書。在這方面我們也要謝謝攝影師的經紀人、助理以及合夥人和同業公會，如美國、英國和法國的攝影師協會（A.S.C.、B.S.C. 與 A.F.C.），協助我們接觸這些攝影師。在史文·尼可福斯的章節中，我們要感謝他的翻譯人員 Annika Hagberg，還有《美國攝影師》（American Cinematographer）大方地准許我們摘錄由史文·尼可福斯所撰寫的文字及其他有關於他的報導。洛杉磯 Cadillac 飯店的尼克在我們與定居加州的攝影師們見面訪談的旅程中，十分地熱心地給予協助。在 Brighton 的 The Home Office 的 Judith Burns 提供我們這些訪談完整無缺的紀錄，有助於本書的內文。十分感謝 Stella Bruzzi 和 George Tiffin 從我開始著手籌備本書時，就給了不少寶貴的意見。也感謝 Tessa Ettedgui 持續地鼓勵我、閱讀後跟我一起討論草稿，陪我度過整個深具啟發性的發現之旅。我希望對讀者而言，閱讀本書也是充滿新發現的旅程！

Peter Ettedgui

彼德·艾特鳩

譯者序

如果將導演視為電影唯一的創作者,那麼在百年的電影發展史中,不斷有才華洋溢者以自己的作品說明一件事,就是電影可以不依賴純熟技術而成為永恆的光影!一個人可以在從未接觸電影攝製,沒有受過任何專業訓練的情況下,成為導演拍出驚世傑作!這麼一件不可能發生在必須經年訓練基本工的畫家或是音樂家身上的事,卻可以讓一個導演碰上。不用學習技術,不需苦練技巧,只要你喜歡,你就有機會在銀幕上投映出魅惑人心的影像。

弔詭的是,電影又是最需要專業技術才能完成的創作。看看耗資龐大的好萊塢鉅作,工作人員動輒上百成千,各有所專,各司其職。即使是最簡單的獨立製片,也少不了攝影、美術、燈光、錄音……,總要有十個手指也算不完的專業人員方能成事。在這種情況下,導演往往是最沒有「專業」技能的人了。當導演獲取所有的掌聲與榮耀時,他應該清楚明白他是如何仰賴各個專業人員所提供的專業技術,讓他的謬思幻想成為銀幕上變化萬千的光影聚合!

所有電影製作過程的相關技術人員,都有其不可抹滅的重要性。然而最接近創作核心的工作人員,則首推攝影師。不過攝影師的卓越表現往往受到輕忽,或是單純以技術人員的角色視之,而不察其紮實專業下的美學理念。本書最值得一讀之處,便是透過當世攝影大師的訪談,讓人明白攝影技術後的藝術修養是多麼重要。電影攝影並不只是選擇攝影機型、設定曝光值、決定底片型號等技術性思考,更在於做下這些決定時,攝影師所提供的創意與美學概念。當讀者讀完一篇一篇的訪談時,獲得的不是任何技術性的不傳之密,而是面對一部電影時所應具備的美學理念。讓人感佩的是,這些攝影大師們謙卑地看待自己的技術與藝能,而不以留名於世的藝術家自居。他們以自己的偉大成就,讓所有喜愛電影與影像藝術的人明白一件事情:傳世的藝術創作不必和紮實的技術決裂,相反的,專業技術絕對有機會昇華為永恆的藝術!

本書的翻譯,在人名、電影與專有名詞上,盡量使用台灣熟悉的字詞語彙,又為各地華文讀者方便對照,所以會在該譯名第一次出現時,附上原文。少數的專業術語或是非英語系的影片名,因為向來缺少統一的譯名,或是習慣以原文相稱,於是在翻譯時大膽給予中譯,或直接保留原文。如此多少造成閱讀障礙,卻使行文簡潔又不出錯。

因為廖金鳳的引介,讓我們有機會探觸這些攝影大師的藝術心靈;杜可風對本書的熱情讚許,是無形卻強大的鼓勵;在翻譯的過程中,幾位好友馬斌、謝慰雯慷慨釋疑,讓我們獲益良多;麥格羅‧希爾與執行編輯蔡忠舉的支持,使本書得以在最短的時間內面世,在此一併感謝!感謝他們為熱愛電影的朋友所做的努力與付出!

黃慧鳳、王瑋

1999年11月

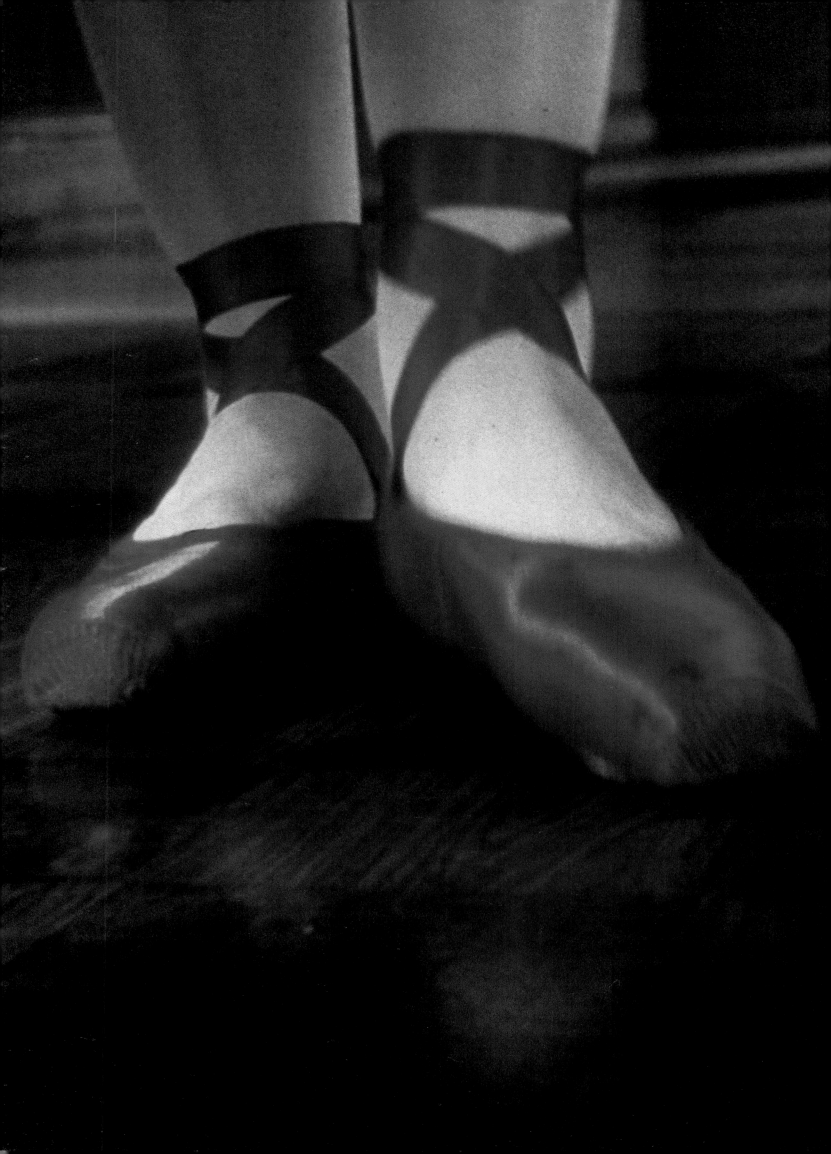

側寫大師

傑克・卡蒂夫是當今最傑出的彩色影片攝影師之一，在1930年代自學徒而成為攝影機操作員。他最初是在艾爾斯崔片廠（Elstree studios）的弗列迪・楊的攝影部門，之後到了到丹漢片廠（Denham Studios），他在那裡幫一些好萊塢的攝影大師們工作，如察爾斯・羅瑟（Charles Rosher）、侯爾・羅森（Hal Rossen）、李・高梅（Lee

傑克・卡蒂夫
Jack Cardiff

Garmes）、哈利・史崔林（Harry Stradling）與黃宗霑（Jimmy Wong Howe）。卡蒂夫之後為希區考克（Alfred Hitchcock）、金・維多（King Vidor）和約翰・休士頓（John Huston）等人導演的電影擔任攝影，而巨星包括英格麗・褒曼（Ingrid Bergman）、費雯麗（Vivien Leigh）、詹姆士・梅遜（James Mason）、艾娃・嘉娜（Ava Gardner）、亨佛萊・鮑嘉（Humphrey Bogart）、凱薩琳・赫本（Katherine Hepburn）、艾洛・佛林（Errol Flynn）、奧黛麗・赫本（Audrey Hepburn）、奧森・威爾斯、寇克・道格拉斯（Kirk Douglas）、蘇菲亞・羅蘭（Sophia Loren）及瑪麗蓮・夢露（Marilyn Monroe）。但是讓他獲得大師封號的，則是他跟麥可・鮑威爾（Michael Powell）與艾莫立克・普瑞斯柏格（Emeric Pressburger）的合作。他們在1940年代末所製作的電影《攸關生死》/ A Matter of Life and Death、贏得奧斯卡的《黑水仙》/ Black Narcissus 及《紅菱豔》/ The Red Shoes）

可列於影史以來最偉大的彩色片之列。做為導演，卡蒂夫1960年的影片《兒子與情人》（Sons and Lovers）仍是改編勞倫斯（D. H. Lawrence）作品中最棒的一部。他的成就，讓他獲得美國與英國攝影師協會的終身成就獎。他在1996年出版了他的自傳《魔術時刻》（Magic Hour）。

大師訪談

我的父母都在歌舞劇團工作，所以我的童年完全是在劇院度過的。不斷地搬家，住不同的窩，每個禮拜上不同的小學。我沒學到什麼，但是生活得很快樂。爸媽當時十分相愛而幸福。當他們不必上台表演的時候，他們則玩票性質地參與電影演出。他們把它當做是賺外快（一天工資二十先令），而我則開始得到些小朋友的角色。儘管我曾在一部電影中擔任主角，但其他大多只是客串演出而已。到了十四歲的時候，我已經稱得上是「資深」

了。不過那時我當童星太老，演成人角色又嫌太小，然而父親的健康逐漸轉壞，所以我必須繼續工作。

我得到一個機會在艾爾斯崔片廠當茶童，當時拍攝的是一部默片，叫做《告密者》（*The Informer* / 1928）。我主要的工作就是給導演準備一種特別的礦泉水喝，以減輕他在消化方面的不適。當時，我並沒有當攝影師的念頭，雖然從小我就喜歡拍一些照片。我曾經在我家屋外的廁所搭建一個佈景，把磚牆弄髒，貼一張老舊的海報，並在窗戶上放一些破破的木頭，然後要爸爸裝扮成壞蛋的模樣站在裡面讓我照相。那只是為了好玩而已，其實我並沒有成為什麼攝影師的宏願。但是有一天，就在《告密者》的拍攝現場，一個攝影助理把我叫了過去：「聽著，孩子，你看到攝影鏡頭上用鉛筆畫的標記嗎？當我叫你的時候，我要你把鏡頭從這個記號轉到這個記號，懂嗎？」接著，他把鏡頭轉了一次給我看，然後我就在看到他打的信號後，照著轉動鏡頭。在拍完那個鏡頭之後，我問他我到底做了什麼。「孩子，」助理回答說：「你做的是跟焦……」

從此以後，我加入了攝影部門。主要是因為做攝影助理可以讓我經常跟著出國旅行！但很快地，我就了解到電影攝影機將成為我的生命。我先是做一個「數字男孩」（numbers boy），把各個鏡頭編號寫在拍板上。然後又當一個「打板男孩」（clapper boy），就是在聲音進來時立刻打板。然後有一天，在一部叫《音韻天堂》（*Harmony Heaven*）的拍片現場，我的大運降臨了。因為那是一部歌舞片，而有一幕戲要用到六部攝影機，但是少了一個操作的人。拍片的人告訴我說：「你必須來

做這個工作。」因此，十五歲的我，必須透過上下顛倒的觀景窗取景。做為一個攝影機操作員，現在我終於有機會可以觀察攝影師的工作了。生平中的第一次，我體認到攝影與我生命中熱愛的繪畫是有某種關連的。

在我大約九歲的時候，一間我隨父母巡迴演出時所上的學校舉辦了一次到省立美術館參觀的活動。在那之前，我從沒看過一幅畫，而突然間，我便置身在這個大房間，房間裡滿是奇幻的色彩的夢。那一切深深地震撼了我！從此之後，每當我跟著父母親巡迴演出時，我便盡可能地去參觀所有的美術館，而畫家成為我童年的英雄。我研習他們的作品，開始了解到一切都是跟光影有關。光線總是從一個方向射來並產生陰影。例如卡拉瓦喬（Caravaggio）就是「單一光源畫家」，因為他都用單一側面光。維梅爾（Vermeer）運用的光線也十分單純，但他很注重光的反射及照射之處。林布蘭（Rembrandt）運用高置的背光，並因此而顯得藝高人膽大！如《夜警圖》（The Nightwatch）中的人物有部分是模糊地處在暗處，但是當時其他的畫家則是明顯地讓主體處在亮處。這些大師透過他們的作品教我研究光線，而這進而成為我的一個習慣。我會分析所到之處的光源，不論是在房間裡、公車或火車上，總要看看光線是如何落下的。我觀察光線所玩的微妙把戲，看形形色色的光線如何以不同的方式映出人物的臉。

因此，當我在攝影部門開展個人事業的過程中，我能夠在工作中同時得到個人興趣的滿足。特藝彩色公司（Technicolor）當時正要在歐洲設立一個工作中心，我前往面談一個常駐受訓員的工作。我在外面等待的時

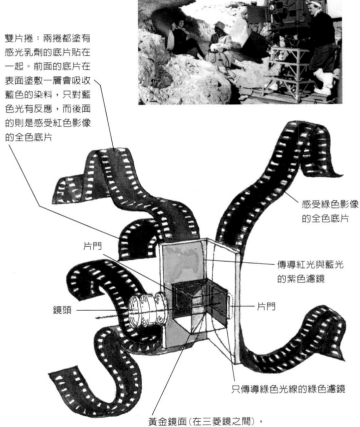

雙片捲：兩捲都塗有感光乳劑的底片貼在一起。前面的底片在表面塗敷一層會吸收藍色的染料，只對藍色光有反應，而後面的則是感受紅色影像的全色底片

感受綠色影像的全色底片

片門

傳導紅光與藍光的紫色濾鏡

鏡頭

片門

只傳導綠色光線的綠色濾鏡

黃金鏡面（在三菱鏡之間），藉由鏡面彈動，將光線分送至兩個片門

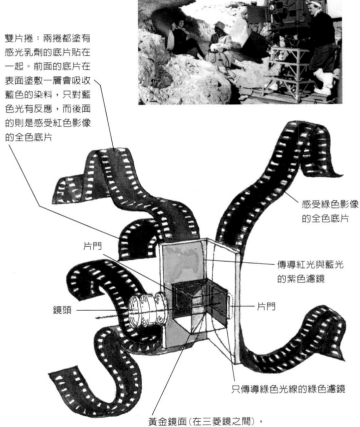

（左一）拍攝《潘朵拉和飛行的荷蘭人》（*Pandora and the Flying Dutchman* / 1958）現場：棉布製的筐子架著摺疊式柔光紗（butterfly）讓鏡頭前的光影變得閃閃動人。（左二）《南極的史考特》（*Scott of the Antarctic* / 1948）一片的現場照明：「一般裝置在天花板上的燈絕對無法在牆上投射出流蘇邊的影子，所以我在攝影燈的前方掛了有流蘇邊的布幕。」（左三）在挪威拍攝《維京人》（*The Vikings* / 1958）：「當地人以為我們瘋了，竟然在雨天還用消防栓！但是正常的雨在鏡頭上是拍不出來的。」（右下）「攝影機中的勞斯萊斯」，特藝彩色在當時研發而出的彩色攝影機，同時用三捲底片，一卷在鏡頭後，也就是正常的片門內，而另外兩卷和第一卷切成直角在右側的第二個片門內。在鏡頭後面有一片方形的稜鏡跟一個放成四十五度的折射鏡。這片折射鏡可以讓百分之二十五的光到達片門，反射百分之七十五的光到第二片門。濾鏡用來分隔出三原色。

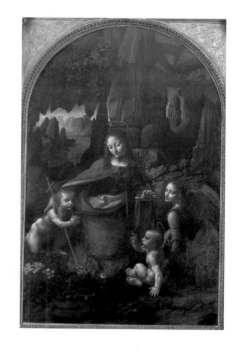

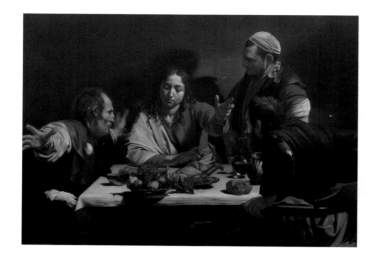

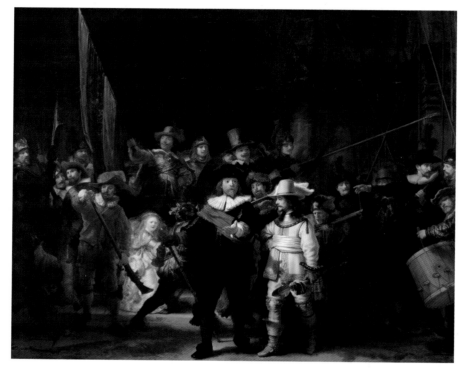

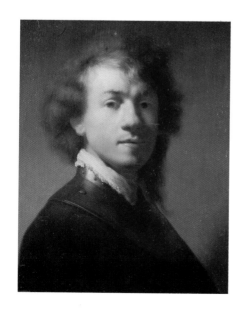

卡蒂夫對繪畫色彩的研究使他能察覺到光線所產生的細微效果,並將其運用到攝影上。例如文藝復興初期的繪畫,像是達文西(Da Vinci)的《岩石上的處女》(The Virgin of the Rocks)(左),以藍色表現遠處。在卡拉瓦喬的《愛瑪家的晚餐》(The Supper at Emmau's)(右一),「單一光源產生戲劇性的明暗對比效果」。林布蘭的《夜警圖》(右二),許多物體溶入陰影中:「一幅大膽、寫實主意的畫作,在當時並不多見。」卡蒂夫深受林布蘭的影響,進而跳脫特藝彩色一貫明亮且平均的打光方式。(右三)林布蘭1629年的《自畫像》(Self Portrait)。

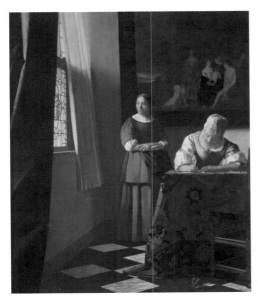
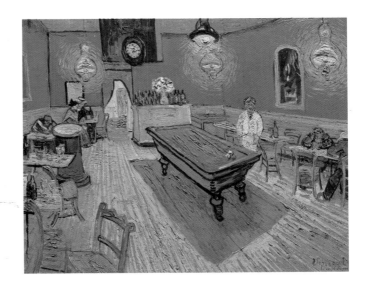
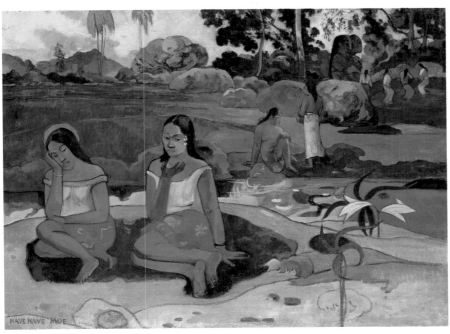

維梅爾1671年的畫作《仕女寫信》（Lady writing a letter with her Maid）（左上）：「藉由最簡單的光源令整體色調十分豐富。當然他稍微動了些手腳，就像所有的攝影師一樣！當光線明顯地是從有裝飾性窗棱的窗戶透進屋內時，維梅爾恰當地避免了落在人物臉上的陰影。」在為《黑水仙》一片決定色調時，卡蒂夫以高更為範例，在塑造光影時誇張了色彩（高更1894年的畫作《神聖的春天》/ Nave Nave Moe / Sacred Spring 中，人物臉上的陰影由於植物的反射而呈現出綠色調）（下）。同時，梵谷在1888年的畫作《夜晚的咖啡室》（The Night Cafe）中同時使用紅與綠（右上），以「令人不舒服的色彩對比暗示著悲劇」而震懾了卡蒂夫，影響到他對影片中羅絲修女（Sister Ruth）發狂的一幕高潮戲的光影塑造。

候，其他前來應徵的人被之前問到的一些艱難的技術性問題搞得一臉茫然，一個個步履蹣跚地走了出來。輪到我的時候，我告訴考試委員們說我是數學白癡。他們問我到底為什麼會想要當攝影師。我便告訴他們我對光線及繪畫的熱愛，現場一片寂靜。然後他們問我：「林布蘭從哪個方向打臉部的光？」我回答說是從人物的右方。接下來的發問都是諸如此類的問題，隔天我便收到通知說我被錄取了。

在特藝彩色公司，我被分派為攝影機操作員，並使用革命性的三膠卷（three-strip）攝影機。我也是新設立的實驗室裡的雜工。漸漸地，我有機會成為公司內部唯一的專職攝影師，負責拍攝宣傳短片。雖然他們對特藝彩色的打光方式有非常嚴格的規定，譬如不能有生硬的陰影暗面，必須運用柔和的光線而避免高反差等等，但是我經常打破規則，用色彩與曝光量的關係來做試驗，看看自己能做到什麼。我發想出一支叫做《這是彩色》（*This is Colour*）的短片，片中把數加侖的一種原色倒入另一種以渦漩轉動的原色裡，而製造出繽紛的色彩效果。我成為人們眼中一個肆無忌憚的人，但是每當我的雇主看到我的成果時，他們也就容忍了我的反叛。我在特藝彩色所拍的影片，包括一系列在歐洲及亞洲拍得的旅行紀錄片，讓我嘗試了每種可以想像得到的燈光條件所能做到的效果。

後來當我成為攝影師時，上述的經驗以及我對畫家採用的效果的熱愛，有助於我追求色彩的真實性，但這在當時並沒有真的被試過。我尤其受到印象派作品的影響。高更（Gauguin）曾被引述說：「如果你看到綠色的東西，別搞得亂七八糟的，就是把它畫成綠色的，盡可能地綠。」舉例來說，如果一樣東西放在草地上，那麼這個東西的表面在畫中就應該反射出綠色。如此畫出來的效果或許誇張，卻可說是根源於寫實主義的精神。根據這個原則，如果我拍一個燭光下的場景，而在我眼中看來是黃的，我就會使用黃色的濾鏡。我還會在陰影中運用顏色來反映一天當中不同的時辰。結合粉紅及檸檬黃的濾鏡可微妙地創造出黎明日出或黃昏日落的情境。說我用的顏色像畫家一樣有其獨特性似乎顯得自誇，但拍攝任何電影時我都會準備各種顏色的濾鏡。

然而，一個畫家，或是平面攝影師與影片攝影師之間最大的差別在於，儘管影片攝影師能協助發展一部影片的美學理念，但是你不能像掌控靜態畫面一樣地掌控電影的影像。演員總是在走位移動，而你的攝影機也是一樣。你必須謹記在心的是，攝影機的功能是要彰顯故事與角色。攝影本身應避免吸引人們的注意力。如果有人問：「你覺得這部電影的攝影如何？」而得到的回答是：「我不知道……我沒注意到……」那麼，我認為那就成功了。如果我察覺到攝影機為了吸引我的注意而瘋狂地移動，那會讓我覺得反感。我由看卡通片學到如何操作攝影機。卡通片裡每一格畫面的景框移動和主體關係都是相當完美的。因為是用畫的，所以運鏡從來不會過於急促或突然。我所喜歡的攝影機運動也是如此，在不同的鏡位間緩緩上升或慢慢下降，不會顯得急躁或令人分心（除非是為了符合戲劇性的需求）。

如果你是個較藝術傾向的攝影師，那麼最重要的是找到適合的導演合作。一個保守的導演會讓你在創作時覺得

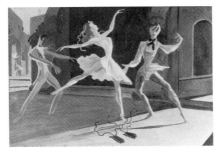

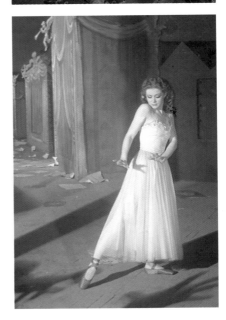

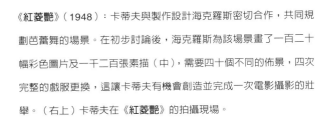

《紅菱艷》（1948）：卡蒂夫與製作設計海克羅斯密切合作，共同規
劃芭蕾舞的場景。在初步討論後，海克羅斯為該場景畫了一百二十
幅彩色圖片及一千二百張素描（中），需要四十個不同的佈景，四次
完整的戲服更換，這讓卡蒂夫有機會創造並完成一次電影攝影的壯
舉。（右上）卡蒂夫在《紅菱艷》的拍攝現場。

礙手礙腳，而一個太重技術或效果的導演則可能會錯失電影最重要的元素──角色塑造。

對我而言，麥可・鮑威爾是個理想的導演。我們是同樣類型的人，都喜歡冒險。當我開始和他合作《攸關生死》時，我說：「我想，天堂的戲應該是彩色的，而人間則是黑白的吧？」「不，」他答道：「那是一般人所期待的，因此我們要做相反的。」於是天堂的場景用傳統的黑白攝影機拍攝，而倒數第二個鏡頭則是用特藝彩色的彩色攝影機拍攝，因此我們可以從彩色溶回黑白畫面。這麼一來，我們便可從天堂轉場回到人間（就像一個演員說的，那兒的每個人都「渴望特藝彩色」）。

麥可對我的建議總是抱持肯定的態度，不管這個建議是多麼地特立。例如在《黑水仙》中，他在黎明時拍最後一幕黛博拉・蔻兒（Deborah Kerr）在鐘塔上的戲。那時我們遇上完美的黎明光影，而我認為應該加上霧鏡來拍（在當時沒有人這麼用）。他說：「太好了，就這麼做吧。」第二天，沖印廠回話說是霧鏡把拍的東西給搞砸了。我覺得十分難過，因為要黛博拉・蔻兒回來重拍所花的費用是絕對不會被核可的（她的合約已經結束）。但是當我們看到毛片時，麥可轉過來對我說：「太棒了！那就是我想要的……」沖印廠的人抗議該影像對美國露天汽車戲院的銀幕而言根本不夠清楚。麥可則只以一句「胡說」作為回應。

身為一個攝影師，在拍攝一部電影時需要在完善準備與即興創作間達到平衡。因此，我不喜歡照著分鏡表工作。你常可以發現畫分鏡的人會畫一道方向錯誤的強光，即使畫出來的透視是對的，但對實際的攝影機架設位置卻是錯誤的。然而對複雜的場景而言，事先繪製分鏡則是必須的。在《紅菱豔》中，我跟藝術指導海克羅斯（Hein Heckroth）合作畫出芭蕾舞一幕的分鏡。我們一起晚餐並討論，然後他會根據我們發想出來的點子畫出彩色圖稿。此外，麥可・鮑威爾讓我跟十二位真正的芭蕾舞者工作了兩天，做一些試拍，看我們該如何在電影中詮釋芭蕾。我曾聽說尼金斯基（Nijinsky）在跳躍到最高點時就像是盤旋在空中一般，所以我也想嘗試在影片中達到類似的效果。於是我們設計了一種特殊馬達能夠讓攝影機的轉速到達每秒四十八格，並且在同一個鏡頭內回到正常轉速。在當時很少有機會做這類嘗試，但這樣的嘗試卻是非常有價值的。

較常做的試拍是為了確定戲服、髮型和化妝能否搭配，而且能讓攝影師有機會思考要如何替演員打光。很少人能幸運地像英格麗・褒曼一樣有完美無瑕的臉龐（我替希區考克拍《風流夜百合》/ Under Capricorn 時的演員）。我最先觀察的幾項重點之一就是嘴唇兩邊是否結實，也就是由臉頰上的肌肉所形成的區塊。如果太過突出，那麼銳利的橫向光線將會造成很深的影子，所以你就必須多從演員前方打燈。做為攝影師，讓你的演員能放心地被拍攝是很重要的。我從不會為了成為知名女星的專屬攝影師而像某些人一樣地去迎合她們，但是，了解一個演員的不安，並加以體貼，以幫助他們完成最佳的表演卻是很重要的。

有時候，不論你為一部電影準備得多麼周全都沒有用，因為你在拍攝過程中遇到的意外和偶發事件可能令你束

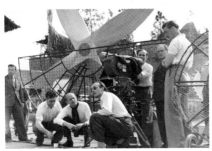

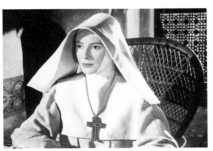

（右一）《黑水仙》（1957）：卡蒂夫製作了一個霧鏡（類似於此圖《維京人》一片所用的裝置）以便能在影片高潮時刻創造出黎明的效果。儘管特藝彩色持反對意見（「該影像對美國露天汽車戲院的銀幕而言根本不夠清楚」），但是朦朧的影像給予該場景適當的陰森氣氛。（右二、右三）麥可·鮑威爾與卡蒂夫在一只巨大的螺旋槳前。全片不時要製造「喜馬拉雅的風」（the Himalayan wind），讓自然環境能創造並呼應到修道院裡修女那紛擾不安的心神。（上中、上左）普瑞斯柏格（Emeric Pressburger）的劇本《攸關生死》（1946），可看到電影中所呈現的二種世界。全片的光影塑造受到意象派繪畫運動（Vorticist）的啟發，用單色來表現天堂，而用鮮豔的色彩來表現人間。請注意劇本中領導人（conductor）一角的台詞，提到在天堂裡渴望色彩的話。最後，這句台詞可以說是被改成：「在天堂，每個人都渴望特藝彩色。」

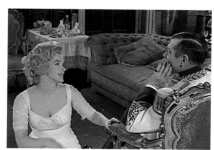

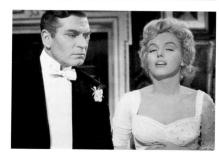

（左）《**戰爭與和平**》（*War and Peace* / 1956，金維多導演），亨利・方達（Henry Fonda）、梅爾・費瑞（Mel Ferrer）與奧黛麗・赫本。室外的雪景是在羅馬西奈奇塔影棚（Cinecita studios）裡做出來的。為了用廣角拍決鬥場面（並避免佈景上方穿幫），卡蒂夫必須自己做一個玻璃遮光板。另外用彩色濾鏡加柔焦以勾勒出黎明的樣貌。（中）《**非洲皇后**》（1951年，約翰・休士頓導演）：在非洲跟亨佛萊・鮑嘉與凱薩琳・赫本共度困難的拍攝過程。「完美的電影：一個動人的故事加上精采的卡司。」（右）《**遊龍戲鳳**》（*The Prince and the Showgirl* / 1957，勞倫斯・奧立佛 / Laurence Olivier 導演）。瑪麗蓮・夢露後來寫信給卡蒂夫：「要是我真能像你創造出來的我就好了。」（右頁）在希區考克的《**風流夜百合**》中一幕推軌鏡頭：「我們想要在英格麗・褒曼穿過擁擠的房間時，用一道美麗的單一光源照在她的臉上。我用一部升降機讓主光在她移動時可以跟隨著她。」

手無策。在拍攝《**非洲皇后**》（*African Queen*）一片時，不知什麼原因，我們的濾水器壞了，全體工作人員因為喝了污染的河水而得了痢疾或瘧疾。只有導演約翰・休士頓和主角亨佛萊・鮑嘉倖免於難，因為他們只喝威士忌不喝水。除了必須抵抗病魔外，我們還得在危險的情況下拍片。在水上，我們得冒著撞上木頭的危險。另外有一個在河上漩渦拍的鏡頭簡直是一場災難。我突然發現所有的燈光及反射鏡都在旋轉，但是我們只要一離開亂流便不可能再重拍。我很嚴肅地告訴導演說，只好把那些鏡頭沖出來用了。結果是，好像沒有人發覺那一景有什麼不對勁。在這樣的情況下，攝影師不能當一個完美主義者。你必須去適應並接受它。我經由這種種經驗茁壯成長，因為它緊密地結合了工作人員的心，並激發士氣（這和在平穩舒適的攝影棚內拍攝是很不同的）。同樣的理由，拍一部經費有限的電影也可以刺激創作，因為你沒有足夠的錢用最好的設備並創造最理想的條件，所以就必須更具創意。

平面攝影發展超過一百多年，藝術地位已是無可爭的事實。之後發生的奇蹟則是運用連續的照片創造出栩栩如生的動態畫面——電影攝影機的發明。今日，攝影機這個魔術盒子能表現出所有創意及任何物體的動作，投映給全世界千百萬人看。我們能因此也把它稱為一種藝術的形式嗎？當然可以！電影是所有藝術的綜合產物，它涵蓋了文學、音樂、詩、雕塑，當然還有繪畫。我強烈建議有抱負的攝影師們多研究繪畫。這是非常動人的學習，因為你可以看到數世紀以來的繪畫大師們，如何完美地組合光影以創造出如此美好動人的作品。而你，我希望也學習到如何能把同樣的技巧運用在攝影機上。

側寫大師

被傳頌為「首席女伶的攝影師」，道格拉斯‧史洛康在艾林片廠拍過三十部以上的劇情片，包括經典作品《吶喊與哭泣》(*Hue and Cry* / 1947)、《慈悲心腸》(*Kind Hearts and Coronets* / 1949)、《薰衣草嶺上的惡徒》(*The Lavender Hill Mob* / 1951) 及《白衣男子》(*The Man In The White Suit* / 1951)，展現出耀眼且氣氛獨具的黑白攝

道格拉斯‧史洛康
Douglas Slocombe

影。在艾林片廠倒閉後，他與多位知名導演合作，如約翰‧休士頓的《佛洛伊德：祕密激情》(*Freud : The Secret Passion* / 1962)、喬治‧庫克 (George Cukor) 的《與表親共遊》(*Travels With My Aunt* / 1972) 和《廢墟中的愛戀》(*Love Among The Ruins* / 1975)、傑克‧克萊頓 (Jack Clayton) 的《大亨小傳》(*The Great Gatsby* / 1974)，以及佛萊德‧辛尼曼 (Fred Zinneman) 的《茱莉亞》(*Julia* / 1977)。他們認為史洛康是「世界上最好的攝影師之一」。他也跟60及70年代最好的英、美導演合作過，包括約瑟夫‧羅西 (Joseph Losey) 的《僕人》(*The Servant* / 1963) 及《濤海春曉》(*Boom* / 1968)、羅曼‧波蘭斯基 (Roman Polanski) 的《吸血鬼之舞》(*Dance of the Vampires* / 1968)、肯‧羅素 (Ken Russell) 的《樂聖柴可夫斯基》(*The Music Lovers* / 1971)、彼德‧葉慈 (Peter Yates) 的《決心》(*Murphy's War* / 1971)、諾曼‧傑維遜 (Norman Jewison) 的《萬世巨星》(*Jesus Christ, Superstar* / 1973) 及《滾球大戰》(*Rollerball* / 1975)，還有史蒂芬‧史匹柏 (Steven Spielberg) 的《第三類接觸》(*Close Encounters of the Third Kind*) 在印度的戲，以及接下來的印地安那‧瓊斯 (Indiana Jones) 三部曲。若說他的電影旅程如他所說的那般浪漫，那表示，他不僅是個可以適應不同導演風格而展現個人丰采的攝影師，同時也能隨著電影歷史與時俱進。他的作品曾獲BAFTA四次給獎肯定，並三度入圍奧斯卡金像獎。

大師訪談

我十三歲的時後，被送到一所凡爾賽 (Versailles) 附近的國際住宿學校就讀。我的父親當時是英國報紙如《標準晚報》(*The Evening Standard*) 和《每日快報》(*The Daily Express*) 駐巴黎的外事特派員。我週末回家時，我們的公寓會擠滿父親的朋友，都是藝術家和作家，其

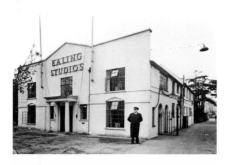

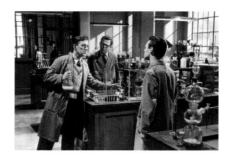

攝影·電影·電影·攝影

艾林片廠（左一），道格拉斯·史洛康待了十七年的地方，在麥可·拜爾肯的統轄下與多位導演合作，包括：查爾斯·克里頓（Charles Chrichton）的《吶喊與哭泣》（左二、左三）、《薰衣草嶺上的惡徒》（左四、左五），及《*The Titfield Thunderbolt*》（左六）；亞歷山大·麥肯瑞克（Alexander Mackendrick）的《白衣男子》（中一、中二）；貝斯爾·帝爾登（Basil Dearden）的《情殤之舞》（右一）——史洛康所拍的第一部彩色片，他捨棄了全片一致的單一層次打光，在一個場景中運用不同層次的照明，而打破特藝彩色定下的規範；勞勃·海默（Robert Hamer）的《慈悲心腸》（中三、右二與右三）。他和艾林片廠大部份基本班底的影星合作過，艾列克·固尼（Alec Guiness）、瓊安·格林伍德（Joan Greenwood）、史丹利·哈洛威（Stanley Holloway）、費萊利·赫柏森（Valerie Hobson）、米歇·高（Michael Gough）、古奇·魏德斯（Googie Withers）、丹尼斯·普萊斯（Dennis Price）、麥爾斯·梅樂森（Miles Malleson）、艾非·貝斯（Alfie Bass）、席德·詹姆斯（Sid James）、芙羅拉·羅布森（Flora Robson）；以及邀約的影星如奧黛莉·赫本和史都爾·格蘭（Stewart Granger）。

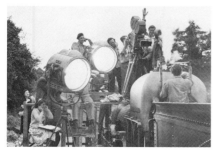

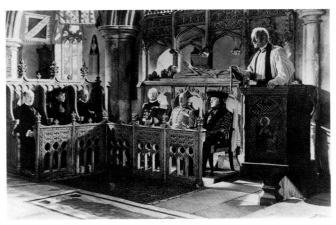

LOUIS
 Nor any other ambitions?

EDITH
 One only. To win a prize
 at the Salon of Photography
 in Brussels. He so often...

She breaks off, listening.

LOUIS
 What is it?

EDITH
 I thought I heard something...

She is about to look round towards the shrubbery, when
LOUIS speaks.

LOUIS
 It's nothing. Just a bonfire
 down the garden.

Edith's alarm, instead of being alleviated, is increased.

EDITH
 Bonfire...but it can't be, at
 this time of year...

She turns and sees the smoke. A cry escapes her and
she springs up.

EDITH
 Henry!

She makes to rush towards the shrubbery, but LOUIS, too,
has sprung to his feet, and he holds her back, with a
hand on her arm.

LOUIS
 No. Stay here.

He runs towards the shrubbery.

 LOUIS' VOICE
 Needless to say, I was too
 late...

E.18 and E.19 OUT:

EXT. VILLAGE CHURCHYARD. DAY (LOCATION NO.0)

Mourners are making their way into the Church.

 LOUIS' VOICE
 The funeral service was held in the
 village Church at Chalfont, prior
 to interment in the family vault.

E.21 EXT. CHURCHYARD GATE. DAY (LOCATION NO.0)

A closed carriage drives up. LOUIS descends from within
and helps out EDITH, in widow's weeds.

 LOUIS' VOICE
 Mrs. D'Ascoyne, who had discerned
 in me a man of delicate sensibility
 and high purpose, asked me to
 accompany her on the cross-country
 journey.

E.22 INT. CHURCH. DAY (SET NO. 21)

It is full of monuments to D'Ascoynes already departed,
including two busts of the First Duke and Duchess. The
VERGER shows EDITH into the D'Ascoyne family pew.

 LOUIS' VOICE
 I did so, but not so far as the
 family pew, since I did not feel
 this a propitious moment to stress
 my blood relationship.

LOUIS takes a seat in one of the side pews, facing the
nave.

 LOUIS' VOICE
 The occasion was interesting in
 that it provided me with my first
 view of the D'Ascoynes en masse.
 Interesting and somewhat depressing,
 for it emphasised how far I had
 yet to travel.

The CAMERA takes in the numbers of the family as he
enumerates them.

 LOUIS' VOICE
 There was the Duke. There was my
 employer, Lord Ascoyne D'Ascoyne,
 there was General Lord Rufus
 D'Ascoyne, there was Admiral Lord
 Horatio D'Ascoyne, there was Lady
 Agatha D'Ascoyne, and in the pulpit
 talking interminable nonsense, the
 Reverend Lord Henry D'Ascoyne.

LOUIS yawns discreetly behind his hand.

 LOUIS' VOICE
 The D'Ascoynes certainly appeared
 to have accepted with the tradition
 of the landed gentry and sent the
 fool of the family into the Church.

E.23 EXT. CHURCHYARD GATE. DAY (LOCATION NO.0)

At the churchyard gate, afterwards, EDITH is waiting with
LOUIS for their carriage, when the Duke, ETHELRED, comes
up.

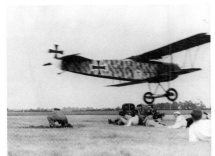

《慈悲心腸》（1949）的劇本（左下與右上）看來簡單，不過是七個家族成員出席了一場葬禮。但實際上，這七個人都要由艾列克 · 固尼一人演出。「我不想用後製沖印來做到這樣的效果，因為在當時，這樣做出來的品質並不好。我決定完全用攝影機來拍出這樣的效果。首先，我把畫面分成七個區塊，每次只拍一個區塊，並將其他六塊遮黑。每拍完一次，就得把底片轉回第一格。而艾列克每一次換妝要花三小時，也因此光是這一景就耗了兩天才拍完。當然，攝影機也得要固定起來，要是不幸攝影棚內的小貓咪弄倒了腳架，那之前拍的就都白費了。那天晚上我也就索性睡在攝影機旁。」（右一）史洛康在《萬世巨星》的拍片現場。（右二）拍攝《藍徽特攻隊》時，導演約翰 · 基拉敏（John Guillermin）要飛機盡量飛低，低到都快掃到史洛康的頭了。

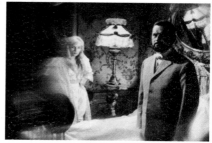

《佛洛伊德：祕密激情》（1962）的導演「約翰・休士頓希望我能用幾種不同的風格來拍這部影片，這是他從沙特（Satre）七百多頁的原劇本改寫而成的；佛洛伊德的生活用傳統的敘事風格表現、有關精神分析的部分用另一種風格、還有病人的回憶、第四種風格則用來呈現夢境。經過試驗後，我運用不同的照明方式、各種構圖、不同的底片、並以不同程度的強迫顯影方式來沖印，以創造出好幾種風格。」史洛康自己也認為，這部影片的某些嘗試可算是他最棒的作品之一。不過，最後電影公司不願發行導演拍攝的三小時版本，而把片長砍成九十分鐘——「這真是個讓人心痛的經驗。」（上）史洛康站在塗了凡士林的玻璃前。他就是透過這塊玻璃拍攝倒敘的場景。（下中）一幅佛洛伊德的老師沙考（Charcot）示範催眠術的圖畫，根據這幅畫，約翰・休士頓和史洛康在電影中複製了這個場景（下右）。

中包括辛克萊・路易斯（Sinclair Lewis）、喬依斯（James Joyce）（彈著我家的鋼琴）及海明威（Earnest Hemingway）。小時候，我就對電影和攝影產生興趣。到了夏天，我會在假日拿著我的廉價相機來做實驗。我會把照相機架在一座中世紀的老教堂裡，俯拍我們在諾曼第的房子；快門持續開著一個小時，陽光在彩繪玻璃邊游走，而室內則沉浸在一片耀眼的光輝中。在學校，我也拍體育活動，並主持一個電影社團。之後，當我從索爾邦大學（the Sorbonne）畢業，想要找一個電影圈的工作時，亞歷山大・柯達（Alexander Korda）給了我一個工作機會。他當時在巴黎市外的喬菲雷片廠（Joinville studio）拍片。但是，由法國官方簽發的觀光許可已經無效，我決定回到倫敦。我將假期延後，跟隨父親到《英國聯合報》（British United Press）工作，當了兩年編輯（我接手詹姆士・羅伯森・賈提斯／James Robertson Justice 的工作，他也是在那度過投身電影事業之前的時光）。同時，我的攝影作品開始受到矚目（我走到哪裡都會帶著一部萊卡相機），刊登在全球發行的《生活》（Life）、《畫報》（Picture Post）及《巴黎・馬奇》（Paris-Match）。

當時，二次世界大戰戰雲密佈，我從《畫報》拿到一些稿費，旅行到位於德國與波蘭邊界被視為歐洲危險地帶的丹今（Danzig）。我發現自己身陷在一個相當麻煩的處境──一個納粹的巢穴裡。到處都是穿著褐色制服的突擊隊（Storm Troopers）和黑衫軍（SS）。猶太人商店的窗戶被砸碎，路人被揍，我將這一切都拍下來。回到倫敦時，正在拍攝紀錄片《歐洲燈已熄》（Lights Out In Europe）的美國導演赫伯・卡萊（Herbert Klein）跟我

聯絡。他說，希特勒、墨索里尼及張伯倫每天的行逕便是這部片的劇本。他問我是否願意再回到丹今，把一切都拍下來？只不過這次用的是三十五厘米攝影機。終於，我有機會得以進入電影圈。

我只有一天的時間學習操作Bell & Howell的Eyemo攝影機，接著便動身出發。我不過離開丹今幾星期，再回去時，整個局勢更緊張了。我把先前相機拍攝過的事件再用影片記錄下來。我拍了納粹部隊與龐大的群眾；並從一個私下跟我喝酒的記者那兒偷了一張記者證（這是我做過最卑劣的事），混入由當時到訪的戈貝（Goebbels）所主持的突擊隊和黑衫軍的會議。當他意氣風發地對著身穿褐色與黑色制服的軍隊演說時，我鼓起勇氣開始拍攝。他的隨員發現了我在拍攝，機關槍指著我，戈貝的演講也在中途停下來。我不敢再拍，乖乖坐下來想著要怎樣才能毫髮無傷地脫身。就在所有人都起立高呼「希特勒萬歲」時，我也起身，彎腰躲在他們高舉的手臂之下快速逃走。隔天晚上，我注意到天空是紅色的，便拿起攝影機找到被縱火的猶太教堂進行拍攝。我因此被捕，被關到蓋世太保（Gestapo）總部的牢房裡。雖然他們審問我，但我還是幸運地說動了他們放我一馬。波蘭大使館之前便將我的底片走私回倫敦，他們建議我立刻離開丹今這個「空城」（Frei Stadt），並幫助我越過邊境到波蘭。

到了華沙，赫伯・卡萊也來了。我們開始拍攝悲慘的波蘭如何防備迫在眉睫的納粹入侵。數夜之後，首都開始遭到空襲。卡萊與我加入數以千計的難民，一起逃離城市。但我們的火車在距離華沙約三十公里時被炸毀，我

們目睹了驚心駭人的一幕——垂死的人們相繼死去，村落也付之一炬。這是我拍攝過的題材中最令人痛心的畫面了。結果，我們買了一匹馬及馬車，慢慢離開波蘭，距離俄軍的入侵不過幾小時。最後，我們到達了拉脫維亞的里加（Riga），當地的法國大使館同意利用外交豁免權，暗中將毛片送回（英國則拒絕任何幫助），並且安排我們搭機經由斯德哥爾摩回家。

在倫敦，我因為《歐洲燈已熄》的表現得到亞伯特·卡法肯提（Alberto Cavalcanti）的注意。這位偉大的巴西導演當時在艾林片廠為新聞局拍片。我們會面後，我被分派去負責拍攝提振士氣的宣導片，並在太平洋巡洋艦隊的驅逐艦上度過了接下來的四年。某些我拍的動作畫面日後還被艾林片廠拿來製作戲劇性的宣傳影片，如《大封鎖》（The Big Blockade）。戰爭接近尾聲時，我也慢慢卸下了對國家的責任，但我已經踏進了艾林片廠的大門。我被聘用，但也十分明白我並沒有一般攝影師的背景與經歷。從助理一路爬升為攝影師讓他們有機會觀察其他攝影師工作，並因此學得了這個行當的技巧與經驗。（當時並沒有電影學校這樣的東西。）

除了這些顧慮外，在艾林片廠的那段日子是我工作生涯中最快樂的十七年。艾林片廠平均一年製作五部電影，規模不大，但也可說相當自給自足。片廠的設計良好，設備完善。製作人、導演、編劇及技術人員，所有人都是簽約工作，由麥可·拜爾肯領導。他希望艾林片廠能製作「清新」的電影，表現出英國的生活方式。他也鼓勵溫和的嘲諷，後來片廠也因這樣的特質而聞名。工作人員緊密結合，就像一個大家庭。大家對電影都滿懷

興奮的熱情，下班後，我們會到片廠對面的「紅獅酒吧」（Red Lion）討論當天的工作，並熱烈地談論電影直到酒吧打烊。這些生動的討論內容也常對我們日後的工作造成直接的衝擊。舉例而言，我把自己的一則故事建議給片廠最偉大的喜劇作家之一——提比·克拉克（Tibby Clarke），後來他把這個故事改寫入《薰衣草嶺上的惡徒》中，一幕在愛菲爾鐵塔露天階梯上拍攝的戲。艾林片廠最棒的一點就是，我們從來不會被自己的專業角色所限制住，可以打破彼此的專業領域作出建議。

當我要銜接紀錄片（拍下在真實場景及自然光下發生的真實事件）與劇情片（每個原素，包括天氣在內，都是營造出來的）之間的差異時，我記起了在艦隊街（編註1）學到的第一課：你必須找到一則故事中最重要的點，並確定你把它突顯出來了。我十分清楚該把攝影機的焦點放在哪裡，也知道如何做到我被要求要營造的氣氛。

光線在此扮演了重要的角色。我學會如何掌控光線，如何改變明暗度。我也學到了各種「彎折」光影、阻斷光線的方法，製造軟硬調性不同的影子，以決定留給觀眾多少的想像空間。慢慢的，光線變得像是我手中的白麵糰。我開始喜歡上了和導演一起決定了場景的設置之後，獨自留下來的那段時間，燈光師、我的一閃靈光和我，一起激盪，用燈光創造出整個場景——就像畫室裡的畫家一樣。我也把演員的臉想像成攝影師的畫布，而每一張臉需要用不同的方式來對待。攝影師總一定得把擔綱的女主角拍到最美（其實男主角也是一樣）。這也可能會造成困擾。因為，對女主角來說是完美的光線，

（左）《茱莉亞》（1977）：「我試著能夠在以納粹為故事背景描繪出的殘酷事實，以及刻劃珍·芳達（Jane Fonda）和傑森·羅博得（Jason Robards）之間風格較浪漫的場景，這兩者間保持平衡。」

（中）《大亨小傳》（1974）：「我希望這部片看起來給人花俏奢華的感覺，以表現影片中那些人驕縱放恣的生活。我把光打得非常華美絢麗，並且用了很多柔光鏡頭。」（右）《僕人》（1963）：「約瑟夫·羅西喜歡複雜的攝影機運動拍成的長鏡頭，但要如何打光攝影機才不會拍到燈具，同時又能顧及片中整體一致的戲劇張力，則是一項挑戰。羅西也很喜歡拍攝鏡中的反射畫面。麻煩的是，鏡子會照出所有的東西，因此我們得把攝影機加以偽裝，讓它能隱藏在某些黑色的佈景中。」

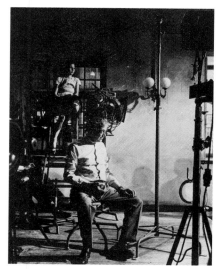

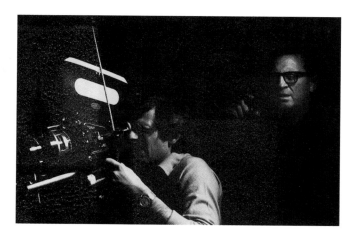

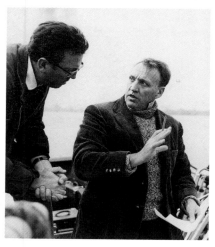

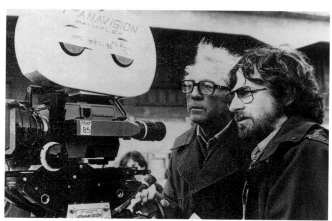

史洛康跟許多好萊塢黃金時期的導演合作過。約翰．休士頓（左上，後方的女孩是休士頓的女兒，後來成為優秀演員的安潔莉卡 / Anjelica）、喬治．庫克與佛萊德．辛尼曼（右四），「他們是偉大的傳統型電影工作者，也是電影藝術大師，他們關切的焦點在故事和演員，而樂於將影片的樣貌全部留給我來處理。」而像約瑟夫．羅西（左下）與諾曼．傑維遜（右三，拿著觀景器）這類的導演，「他們十分投入並掌控住影片的整體視覺效果，但會把細節交給我處理。」至於羅曼．波蘭斯基（右一）和史蒂芬．史匹柏（右二），他們則是「天生的電影創作者，掌控每個元素對他們來說就像是呼吸一般地自然。他們可以跟你討論用什麼樣的鏡頭拍攝，甚至連攝影機運作的每個層面都考慮到了。」

有時卻會在場景中的其他部位量上不需要的光，而有時你可能也得稍微犧牲掉你想創造的氛圍。此時，你就必須衡量哪一個比較重要。我通常喜歡在廣角鏡頭中強調氛圍而不是演員的五官，在特寫中，我則喜歡專注於臉部的光影。

當我準備拍攝一部電影時，我會研讀劇本，勾勒出一些想法，並找出可能產生的問題。接下來，我會跟導演討論並與藝術指導保持聯繫，因為藝術指導幾乎都會在他所設計的場景中安排好燈光的需求。我有好幾次用分鏡表工作的經驗。只要不是完全不知變通，且不影響現場即興的創見，我並不反對使用分鏡表。（對導演而言，分鏡表可以是一項重要的安全防護措施，且對一幕需要多方條件配合並協調的場景而言，如《法櫃奇兵》/ *Raiders of the Lost Ark*，更是必要的。）

我喜歡待在場景裡，尋找重要的細節，並從那裡開始安排我的攝影設計，但我會一直惦記著在這之前就先想好了的整體氣氛。在我開始成為一個攝影師的那個年代，攝影是有某些成規與傳統的，像是喜劇要用明調（high key）拍攝。但是在我個人的認知裡，喜劇和劇情片並無任何不同。例如《白衣男子》，表面上看來是喜劇片，卻有很多劇情片的元素。全片以北方的工業區為背景，有強烈的政治暗示，也因此在打光方面更需要突顯出它的戲劇張力。我開始拍彩色影片時，艾林片場的一部彩色片《情殤之舞》（*Saraband for Dead Lovers*）就被特藝彩色的專家定下各式各樣的規定──你的燈光級數必須明亮而且統一，而這樣打光的結果就是，拍出來的每樣東西看起來都會很平。而我一點也不想這樣拍片。

因此，我用拍黑白片的方式來拍彩色片。我同樣利用反差及色調來營造氣氛──但是把光線（不管明、暗）的強度加了十倍（感度低的底片需要這樣強的光才能顯像）。有時候，我會到國家美術館看以前的大師是如何運用色彩的。透過他們所創造出來光線與陰影的效果，即使背景的色調非常豐富、深沉，卻依然能吸引你的目光望向他們要你看的主題，例如，被閃爍燭光映照的半邊臉龐。

我在艾林片廠拍了三、四十部影片，也為五十部以上的電影擔任攝影指導。帶給我最大樂趣（也或許是最多靈感）的影片，總是那些有文學內涵的影片。像是早期的《慈悲心腸》、《白衣男子》、《周日總是在雨中》（*It Always Rains on Sunday*）、《情殤之舞》，及稍後的《僕人》、《冬之獅》（*The Lion in Winter*）、《與表親共遊》、《大亨小傳》與《茱莉亞》。我也喜愛大規模製作的挑戰，如《藍徽特攻隊》（*The Blue Max*）、《滾球大戰》，以及印地安那‧瓊斯三部曲，這樣的大製作通常以新藝綜合體（Cinemascope）及其他規格的寬銀幕拍攝以配合其龐大的場景。

在那個時代，銀幕上的影像幾乎可說都是攝影師努力的成果，包括前景模型的打光、透視背景、影像重疊，以及前面和背面放映合成（編註2）等。而今，數位化影像合成的應用常使得攝影師的成果不再如此顯著。雖然如此，就製片藝術的創新而言，新的科技也為攝影師開啟了新的創作可能性。

對任何一位求上進的攝影師，我想說的是，在你試著打

34

《法櫃奇兵》（1981）：「要是有些狀況不按分鏡表原先設計的情況發生，史蒂芬也會立刻想出另外解決的對策。有一個場景（下）本來設計成主角瓊斯用鞭子和揮舞著彎刀的武士展開精彩的廝殺，但是在我們架設場景時，陽光漸漸地弱了下來。我的心懸在半空中七上八下的——那種心情是，當你看著大自然的神妙光影在眼前慢慢消逝時，你只會感覺到非常非常的難過。突然間，史蒂芬開口：『好吧，哈里遜，我們沒什麼時間拍打鬥的鏡頭了，所以，你乾脆掏出手槍，一顆子彈就把那個在你面前耍大刀的傢伙給斃了！』這時，一旁負責連戲的場記問道：『他哪來的槍？』史蒂芬一點也不擔心這樣的小暇疵，而那場戲也因此成為全片最有趣且令人難忘的經典。」

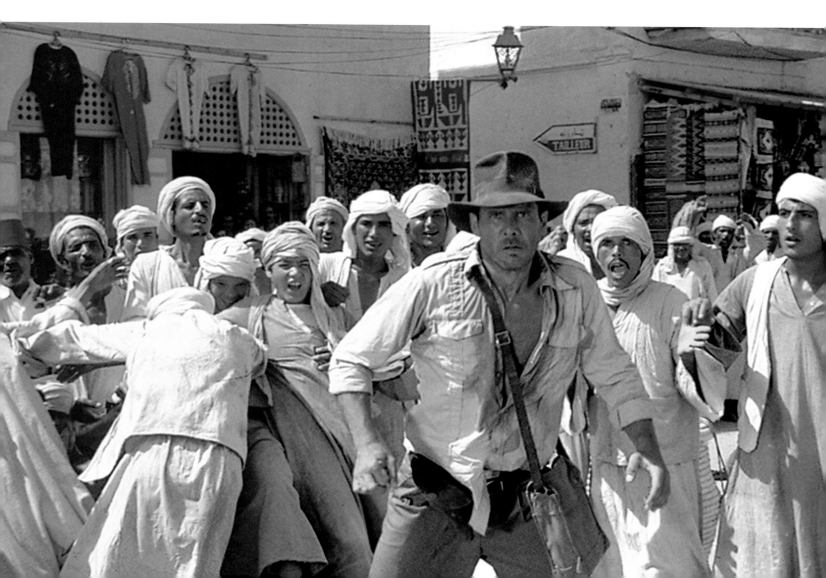

破規定或屈服之前，先學會它。所謂的現代藝術中最可怕的一點就是，再沒有人學畫圖了。你需要基礎，才能在上面建構任何事物。

編註1：艦隊街（Fleet Street），倫敦的街道名。因為許多著名的刊物，如《泰晤士報》（*The Times*）、《*Daily News*》、《*Daily Telegraph*》、《*Punch*》等，都設址於此，而常用來泛指英國報業。

編註2：以放映在銀幕上的影像為背景，配合前景中的真人實物來攝製一個場面的方法。前面放映合成（front projection）拍攝時，背景影像是自銀幕的前方放映出來的，而背面放映合成（back projection）拍攝時，背景影像則是自銀幕的後面放映出來的。

側寫大師

英格瑪・柏格曼曾寫道：「我真的很難過我不再拍電影了……而我最懷念的，是跟史文・尼可福斯一起工作的時光。也許是因為我們倆都為了光影而神魂顛倒吧！」尼可福斯跟柏格曼的合作起始於《鋸屑與亮片》（*Sawdust and Tinsel* / 1953），延續了三十年的合作關係裡，他們共拍了二十二部電影，包括《穿過黑暗的玻璃》（*Through a Glass*

史文・尼可福斯
Sven Nykvist

Darkly / 1961）、《冬之光》（*Winter Light* / 1962）、《沈默》（*The Silence* / 1963）、《假面》（*Persona* / 1966）、《安娜的熱情》（*The Passion of Anna* / 1969）、《哭泣與耳語》（*Cries and Whispers* / 1973）。尼可福斯聲稱這六部影片代表了他了解光影的歷程。除了英國，尼可福斯在歐洲其他地區與美國也拍了很多電影，包括《怪房客》（*The Tenant* / 1976，羅曼・波蘭斯基導演）、《漂亮寶貝》（*Pretty Baby* / 1978，路易・馬盧 / Louis Malle導演）、《不結婚的男人》（*Starting Over* / 1979，亞倫・派庫拉 / Alan Pakula導演）、《史璜先生戀愛了》（*Swann In Love* / 1984，沃克・史可藍道夫 / Volker Schlöndorff導演）、《上帝的女兒》（*Agnes of God* / 1985，諾曼・傑維遜導演）、《犧牲》（*The Sacrifice* / 1986，安德列・塔可夫斯基 / Andrei Tarkovsky導演）、《布拉格的春天》（*The Unbearable Lightness of Being* / 1988，菲力普・考夫曼 / Philip Kaufman導演）、《西雅圖夜未眠》（*Sleepless In Seattle* / 1992，諾拉・艾普 / Nora Ephron導演）、《另一個女人》（*Another Woman* / 1988，伍迪・艾倫導演）、《罪與愆》（*Crimes and Misdemeanors* / 1989，伍迪・艾倫導演）、《卓別林情史》（*Chaplin* / 1992，理查・艾登鮑爾 / Richard Attenborough導演），及《戀戀情深》（*What's Eating Gilbert Grape?* / 1993，萊西・赫斯特隆 / Lasse Hallström導演）。他還擔任過導演，拍了《蔓橋》（*The Vine Bridge* / 1965）和《公牛》（*The Ox* / 1991）。他以《哭泣與耳語》和《芬妮與亞歷山大》（*Fanny and Alexander*）贏得奧斯卡的肯定，並於1996年獲頒美國攝影師協會終身成就獎。

大師訪談

我的父母親曾經是剛果的傳教士。我最早的童年記憶之一，就是看一部由發條攝影機所捕捉到的非洲影像，那是非洲人跟我父親一起蓋一座教堂的經過。我深深著迷於這些影像！後來，當我父母親重回非洲時，我被送去與姨媽

同住。她給了我第一部照相機。除了攝影以外，我就像一般的小男生一樣，也很喜歡體育。十六歲時，為了自己賺錢買一架Keystone的八厘米攝影機，我跑去當送報生。我希望在比賽時用它來拍運動員，藉由慢動作來看美國職業選手怎麼採用新的「高跳」（high-jump）技巧來提高成績。這樣的拍攝經驗讓我開始對拍電影產生興趣，但是我的父母卻不希望我投入這個行業。對他們而言，電影是罪惡的。然而，我還是靠我的照片作品爭取到了進入斯德哥爾摩的一個攝影學校。

在學校的那段時間，我每天晚上都有空去看電影。我決定了要成為電影攝影師。不久，我就有了第一份工作——攝影助理。我替很多不同的攝影師工作，並有機會旅行到羅馬。在羅馬時，我在辛那西塔（Cinecitta）受雇為翻譯員兼助理。回瑞典沒多久，我曾經為他工作過的一位攝影師突然生病了，便要我接手他的工作。但是第一天上工時，我拍的底片全都曝光不足！幸好，導演扛了部分責任下來，否則，我的電影攝影師生涯大概在當時就宣告終止了吧。

由於幸運之神的第二次眷顧，我認識了英格瑪・柏格曼。《鋸屑與亮片》原定由高朗・史特林柏格（Göran Strindberg）出任攝影，但因為他決定接受好萊塢的邀約，於是，我就變成了這部影片的攝影師了。剛開始，我相當的不安，因柏格曼是出了名的「魔鬼」導演。然而，從合作的第一天起，我們就共事得很愉快。這或許是因為我們都是牧師之子而彼此了解吧。

早期的那些電影，現場拍攝氣氛都很好。我們的預算很低，大概只有十個工作人員，加上四、五個演員的卡司陣容。每個人都要做所有的事，大家互相幫忙。在拍攝與柏格曼合作的第二部電影《處女之泉》（The Virgin Spring）時，我記得有一幕是戶外的夜景戲。由於我覺得自然光太單調了，便加了一些人造光，想拍演員的影子在牆上閃映。第二天看毛片的時候，柏格曼吼叫道：「該死！太陽下山之後怎麼可能還有影子？」這個事件可說標記了我們一起路上光影探索旅程的起步。柏格曼曾在劇院工作過，十分著迷於光影，也著迷於如何用光影創造出獨特的氛圍。假若我沒有認識他的話，我很可能還只是一個普通的技術人員，完全不了解光影能創造出的無限可能。

很少有人用了足夠的時間來研究光線。事實上，它的重要性一如演員的台詞或導演給的指示，是一則故事中的基本必要元素。這也就是為何導演與攝影師必須要密切協調的原因。光，是影片的百寶箱；只要運用得當，就可以把影片帶進全然不同的境界。在柏格曼的自傳中，他寫到我們是如何全然地沈醉迷戀在光影的世界裡：「溫柔、危險、夢幻般、朝氣十足、死寂的、清晰的、朦朧、火熱的、暴烈、毫無遮掩、乍現的、暗黑、像春天、灑落下來、筆直、傾斜了的、挑起慾望的、柔和的、圈限住的、有毒、使人平靜的、蒼白的光。」當你想把一個女人拍得很美很柔的時候，可能會用柔和的光。夢幻般的光線也很柔和，我寧願用燈光來達到這樣的效果，也不喜歡用低反差的濾鏡。朝氣十足的光具有較大的反差，也更生動；死寂的光則非常平板，沒有陰影層次；清晰的光具有清楚的反差，又不會太過；朦朧的光線則可能需要借助煙霧；暴烈的光又比朝氣十足的更具反差效果。這些微妙的差異，將會影響觀眾對銀幕上影像的接受與情緒反應。像春天的光稍

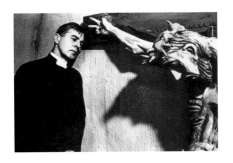

尼可福斯與柏格曼的光影探索之旅──黑白電影：《穿過
黑暗的玻璃》（1961，上一、上二）、《冬之光》（1962，
上三）、《沉默》（1963，下）、《假面》（1966，右）。

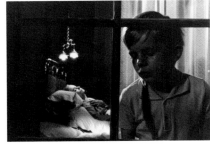

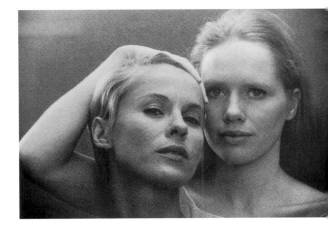

尼可福斯與柏格曼的光影探索之旅——彩色電影：《安娜的熱情》
（1969，左上）、《哭泣與耳語》（1973，上）與《芬妮與亞歷山
大》（1983，右）。《芬妮與亞力山大》是柏格曼退休前兩人合作
的最後一部電影。

微溫暖些；在很低的角度下，灑落下來的光會製造出長長的影子；挑起慾望的光則用在情愛場景。我跟柏格曼拍片，學到了如何用光影來詮釋劇本中的字句，並用它來反應戲劇裡色彩、氛圍、意義上的細微差異。光線成了主宰我生命的一股熱忱！

大致說來，準備開拍一部電影時，探索自然光的可能性及研究如何取得這樣光線的時間永遠不夠。然而，柏格曼堅持每部電影都需要兩個月的準備期。在這段時間內，我們會大規模地測試我們在瑞典所擁有的美麗而稀少的北面光，並討論要如何把它用在電影上。我們拍《穿過黑暗的玻璃》之前，我們在灰濛濛的晨光中出門，在陽光逐漸破雲而出的過程中，記下每次光線的亮度與質感以及變化。我們想要一個沒什麼反差的石墨色調，所以我們要掌握正好是這種光影出現的確實時刻。那時，我們相信攝影棚裡打出來的光絕對是錯的，是不合理的。相反的，所謂合理的光線，就是看起來真實的光線，而這是我和柏格曼共同沈迷與追求的理念。一道自然的光，可以藉由少量的光源創造出來，有時甚至一點也不用（有時候我只用煤油燈或蠟燭）。

在《冬之光》一片中，光線扮演了很重要的角色，而那可是在一個星期天、一個教堂裡花了三個多小時搞出來的結果。雖然要拍攝的教堂是搭在攝影棚內的，但是我和柏格曼在前製期找了一個真的教堂，在與電影情節中同樣一段的時刻裡，每隔五分鐘就拍一次照，看光線在教堂裡是怎麼變化的。電影中的教堂外是惡劣的天氣，室內理應不會有任何影子，而我們也對自己承諾說，每次在毛片中看到有影子時就重拍（我們也真的這麼做了）。然後，在接近

片尾時，老師（英格利·篤琳 / Ingrid Thulin飾演）跟傳教士（古納·貝鐘斯坦 / Gunnar Björnstrand飾演）間有一幕很重要的戲。我們計劃要太陽出現約三十秒。我們覺得這樣的光線對故事的氣氛有幫助。但除此之外，我們並沒有捨棄那些非直射、沒有影子、冬天的光線。從那時候開始，我試著避免用直射光，而嘗試著大部分用折射的光，就是希望一部影片的光影不要看起來像是刻意打出來的。底片感光敏感度的開發對我的工作更是助益頗多。那讓我們能依法國新浪潮的例子，逐漸增加實景拍攝的部分。

要拍《假面》的時候，我們捨棄了中景鏡頭。我們從廣角鏡頭切換到特寫，也從特寫切到廣角。柏格曼在察覺出麗芙·烏曼（Liv Ullmann）和比比·安德森（Bibi Andersson）兩人的相似性之後，他開始有了一個點子。他想要拍一部電影來描寫兩個逐漸親近，並且開始有同樣想法的人，他們要如何面對自我認同的問題。這部電影給了我一個機會發展我對人臉的迷戀。我也因此得了一個綽號，叫「翻臉快手」。《假面》對我來說有幾個較難處理的問題。其中之一是，要如何為臉部特寫打光，因為這牽涉到相當細微的差異與表現。我喜歡拍到眼睛裡反映的影像，雖說有些導演對此很反感，但是我倒認為這是十分真實的。捕捉到在眼中閃爍的影像能幫助觀眾體會到角色在思考。對我而言，做出這樣的光影是很重要的，因為你可以藉此感受到角色眼裡蘊藏的情緒。我總是想捕捉到這樣的光影，因我認為那是靈魂的反映。真相藏在演員的眼睛裡，而千言萬語也敵不過一雙明眸的些微變化以及其中所傳達的底蘊。

跟柏格曼共事還有一個特別的好處，那就是，總有些演員

會一直在他的電影中演出。逐漸地，我對他們的臉龐有了深切的認識，並知道該如何拍攝每個細部。要掌握到一張臉怎麼受光是需要時間的。對我而言，演員永遠都是一部影片中最重要的組件。我之所以能捕捉到一場演出的精巧細膩，在於使用非常少的燈光，並盡可能地給演員足夠的空間，絕對不讓他們有被掌控或是被剝削利用的感覺。我得到的一個心得是，不要老是用測光錶去煩他們，也不要一直用光閃他們的眼睛，並且一定跟他們解釋我正在做什麼。當我跟英格麗‧褒曼一起拍《秋光奏鳴曲》（Autumn Sonata）時，我還不習慣在打燈的時候用替身代演員站位置。第一天，英格麗對我說：「史文，你打燈時為什麼不用替身來站位置？」有好一會兒我不知該怎麼回答。我並不想承認那主要是因為預算不夠，不過，我後來的回答倒也是真的：「用替身代演員站位置打的光和演員自己上陣是不同的，如果我能在打光時直接請演員站到定位，那他們會給我打光的靈感。」於是她說：「我會一直坐在攝影機後面。當你需要的時候，我可以站到你指定的位置讓你打燈。」跟她一起工作真是太美好了。人們常會忘記攝影師與演員之間的互動也很重要。好的演員對打在他們身上的燈光也會有所回應的。

從黑白轉換至彩色片，對柏格曼與我來說並不容易。我們覺得彩色底片在技術層面上太過完美，而要讓它看起來不那麼美有點困難。我們拍《安娜的熱情》時，我們想要藉由控制影片的色彩來反映故事的氛圍。我們找到一個顏色單純的場景，並簡化鏡頭前所有事物的色彩。我想避免溫暖的膚色調。在經過耗費心神的測試後，我發現這可以藉由化很簡單的妝，並在沖印過程中抽掉一些顏色來做到。（我在拍安德列‧塔可夫斯基的《犧牲》時也用了類似的

技巧。我們拿掉藍色和紅色，這讓影片看起來既非黑白也非彩色，但卻只有單一色調。）

《哭泣與耳語》則標示了我學著運用有顏色的光製造戲劇性效果的另一個里程碑。我們把室內的顏色設計成以紅色為主，每個房間則各是不同色調的紅。觀眾在看這部片時可能不會意識到這樣的設計，但他們絕對感受得到。我的經驗告訴我，適當地運用、整合燈光和設計，你創造出來的情境就會像魔咒般地蠱惑著觀眾。

我並不是一個非常技術性的人。比方說，我並不用測光表來測量亮與暗的區塊，而是用眼睛。我拍片的時候喜歡靠經驗及感覺。有時我會感到慚愧，因為我對一些新的製片技術不太有興趣，但我還是寧願盡可能地用到最少的設備。只要一個很好的鏡頭和一台穩定的攝影機就夠了。在長達六小時的《芬妮與亞歷山大》中，除了一小部分鏡頭不夠光的場景外，我都用同一個伸縮鏡頭來拍。只要一個伸縮鏡頭，所有的可能性都在你的指尖掌握中（更何況現在影像的品質那麼好）。我也很少用濾鏡。在我全部的工作生涯裡，我只學著去信任「簡單」。我當然看過大製作的作法：人們大量地用計算精準、設計完美的燈光來填塞銀幕。事實上，沒有任何元素能比過量的燈光更輕易地就破壞掉了整部影片的氣氛。有時候我會認為，較少的預算反而能成就出更偉大的藝術。除了上面所說的之外，攝影師還必須是絕對的劇本奴隸——意思是說，攝影師要能夠為每一部片改變風格。每次我開始準備一部影片的時候都會問自己，要怎樣才能幫助觀眾注意到對的焦點上。這個焦點是演員？是氣氛？還是對話？我必須坦承台詞豐富的電影並非我的最愛，而這也是為什麼美國劇本對我來說有

「在拍《布拉格的春天》（1988）時，為了配合布拉格暴動時留下來的粗粒子、刮傷的八厘米檔案影片的質感與效果，我們在里昂用三十五厘米拍攝丹尼爾‧戴‧路易斯（Daniel Day-Lewis）與茱莉葉‧畢諾許（Juliette Binoche），但刻意把背景弄得很模糊，然後再把片子轉成八厘米，故意刮損影片，再轉拷成有明顯邊緣的三十五厘米影片，同時，當時的八厘米檔案影片也轉拷成三十五厘米。這樣做出來的結果相當具有說服力。這段長六分鐘的片段看起來很即興，實際上卻是整部影片中規劃得最詳細的一段（費時一個月拍攝）。一位畫分鏡表的藝術家更以圖示的方式確定下來新拍的片段要如何拍才能跟當時的原始畫面相符。」（右）電影中該片段的劇本及畫面。（下）尼可福斯與導演菲力普‧考夫曼。

47 (cont'd)

TEREZA runs toward the main street. TANKS and CROWDS are ahead of her. TOMAS is alone with SABINA.

 TOMAS
 Where are you going?

 SABINA
 To Switzerland. Want to come?

 TOMAS
 (looks at her, but
 thinks of Tereza)
 It's strange...But I've never seen
 her so happy.

 SABINA
 (understanding all)
 See you. Goodbye, monster.

She kisses TOMAS'S cheek and drives away.

48 EXT. ANOTHER CROWDED PRAGUE STREET. DAY.

TOMAS runs onto the MAIN STREET. HE SEES: TRUCKLOADS OF YOUNG CZECHS, banners aloft, rousing the crowds, challenging the tanks (stock). And on one of the trucks -- TEREZA, riding with the others.

CLOSE ON TOMAS. Her image is reflected in his sunglasses.

(Stock) People pierce a hole in the gastank of a tank. A young Czech boy drops a burning paper into the gastank. Tank bursts into flames. Russians jump from tank and try to beat out fire with coats.

ANOTHER TANK bursts into flames. BLACK SMOKE RISES (stock). ANOTHER ANGLE THROUGH SMOKE -- TEREZA in the crowd, photographing.

TOMAS WATCHES HER, separated by black smoke and tanks.

CROWD is screaming out of joy. People hold hands, form a circle, dance and sing around the tank through the black smoke. It's a drunken carnival of hate!

Russian soldiers holding their weapons are together in the middle of the circle. They just watch, not knowing what to do, perplexed.

TEREZA snaps one picture after another.

 56

48 (cont'd)

Suddenly VERY LOUD DETONATIONS are heard.

Another Russian tank has begun to fire at the facades of the buildings. Huge pieces of stone and glass tumble to the ground. The whole crowd lies down on the pavement. TEREZA still stands photographing.

TOMAS sees her. He runs to her, pulls her down. TEREZA lying there is so exultant that she struggles, freeing herself from TOMAS. She keeps taking pictures lying down.

The tank stops firing. A STRANGE SILENCE hangs over the street. The people of Prague lying on the ground of their own city slowly look up.

A YOUNG GIRL rises and walks slowly toward the tank, its gun still smoking, turning right at her. She stands before the tank, places her hands on her hips. CLOSE ON GIRL'S FACE: Tears roll down her cheeks.

49 EXT. PRAGUE. NIGHT.

Stock footage from night. People hurling objects at trucks and tanks.

Fires rage at night.

LIGHTS FLASH ACROSS FACES OF TEREZA, TOMAS (and stock footage) giving weird, eerie effect.

(Another song rises: Joj! Joj! Joj!)

50 EXT. STREET OF PRAGUE. ANOTHER DAY.

All the buildings are surrounded and there are tanks everywhere.

Russian soldiers are trying to paint over the slogans; among these slogans are: "IVAN GO HOME, Moscow 1,500 km." "1938-1968," etc.

A group of young men sneak behind a tank and paint a swastika on it. WE HEAR: Russian voices screaming. The young people run away. GUNS SHOTS. One of them falls.

TEREZA, among other people, is attracted by the gun shots. All run in one direction.

TEREZA SEES: People lifting the body of a young man onto their shoulders. She takes pictures.

 57

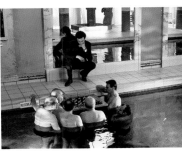

50 (cont'd)

-BODIES LYING IN A DOORWAY (stock).

A Young Girl dips a Czech flag in the blood on the ground. She brandishes the blood-splattered flag and waves it in the air.

She runs after the young people carrying the body. A mass of people forms, surrounding a tank. The cannon of the tank turns ominously following them.

-A RUSSIAN TANK COMMANDER HAS HIS GUN OUT.

TEREZA MOVES CLOSER, bravely trying to photograph him.

-TANK COMMANDER TURNS AND POINTS HIS GUN AT HER.

-TEREZA LIFTS HER CAMERA, POINTS IT AT THE GUN, AND SHOOTS.

51 INT. POLICE STATION. DAY.

TEREZA is being interrogated by a RUSSIAN INTERROGATOR (all Interrogators here are Russian) surrounded by several Russian soldiers. It's a small room jammed full of people. Most of the people are young and several are wounded. TEREZA is pulled through the crowd and pushed down to sit before a table. Her camera is violently ripped from her hands. (In the background other young people are being forcibly pulled to other rooms; commotion, lots of activity. Also some Czech officials in suits from Nightclub scene, including CZECH ASS KISSER).

 INTERROGATOR
 Have you gone mad? Don't you
 realize that we love you? That
 we've always loved you? That we
 came to protect you?

 TEREZA
 To protect us from what?

 INTERROGATOR
 Did you give your pictures to
 foreigners?

 TEREZA
 (with a kind of proud
 feeling)
 Yes. Yes, I did.

 INTERROGATOR
 Did you know that you could be
 shot for that?

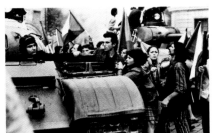

「為每部電影改變風格對我來說是很重要的。
每次我有新片開拍的時候都會問自己，要怎樣
才能幫助觀眾注意到對的焦點上去。這個焦點
是演員？或是對話？還是氣氛……？」（左）
《郵差總按兩次鈴》（*The Postman Always
Rings Twice* / 1981，包柏‧瑞佛森 / Bob
Rafelson 導演）。（上）《西雅圖夜未眠》
（1992，諾拉‧艾普導演）。

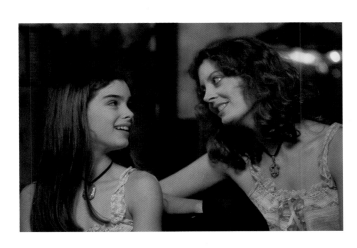

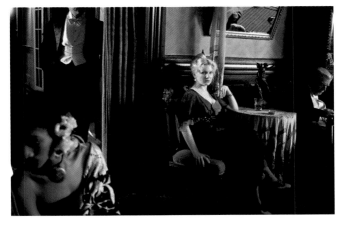

「與波蘭斯基共事讓我有機會嘗試另一種新型態的攝影。他的影片跟柏格曼的風格迥異。拍波蘭斯基
的電影你經常需要非常靠近演員的臉，於是背景常會在失焦的狀態。（左）在《怪房客》中，讓背景
的細節保持生動，使其為構成影片氛圍的一項要素是很重要的。我在打光時做了很多冒險的嘗試，還
把演員放在暗處──與柏格曼工作時，我則總是把演員打得很亮。」（上）「我的靈感有很大一部分來
自於繪畫及照片。例如，為了拍《漂亮寶貝》（1978），路易‧馬盧和我就花了很多時間研究維梅爾
的畫作，特別是他運用光線的方式。」

伍迪・艾倫（上左）是柏格曼的大影迷。他跟尼可福斯從《另一個女人》（1988，上右）開使合作，接下來又一起拍了《罪與愆》（1989，左）、《大都會傳奇》（New York Stories / 1989）及《名人錄》（Celebrity / 1998）。（次頁）拍攝《犧牲》的現場。這是安德列・塔可夫斯基的最後一部電影，尼可福斯因此片而有機會可以回到瑞典拍一部比美國電影更具視覺性的影片。一般說來，美國電影較強調對話與傳統的敘事結構。

點困難的原因。美國劇本不太提及情緒、氣氛，或是一個
場景看起來的樣子，你所有的就是台詞。而柏格曼，他則
會把一幕戲看起來、感覺起來應該如何，甚至是天氣，都
寫到劇本裡。過度強調對話會限制住攝影師創作的空間，
拍片變得像是在拍字句一樣。愛森斯坦（Eisenstein）和瑞
典的偉大默片導演史豪登（Sjostrom）及史提勒（Stiller）
的電影，比我們今天所看到的任何影片都更具有視覺效
果。

有幾個原則是我對自己作為一個電影攝影師的定義。忠於
劇本、忠於導演、能改變自己的及採用別人的風格、學習
「簡單」。我也認為，一個電影攝影師至少應該要自己導一
部電影。單單作為一個攝影師，很容易就會過於講究技術
而變成「技術呆」。而創作及剪輯一部影片的經驗能幫助
一個人了解整個電影製作的創意過程。

側寫大師

1930年出生於孟加拉一個中產家庭的蘇伯塔·米特，他進入電影圈的過程就像是個童話故事。那年他二十一歲，沒有受過正式的電影教育或任何學徒的訓練，他拍了一部世界電影里程碑的作品——《大地之歌》（*Pather Panchali* / 1955）！從該片開始，他與導演薩雅吉·雷（Satyajit Ray）在將近二十年的時光裡合作拍攝了十部電影，其中包括

蘇伯塔·米特
Subrata Mitra

《大河之歌》（*Aparajito*）、《大樹之歌》（*Apur Sansar*）、《音樂室》（*Jalsaghar*）、《女神》（*Devi*）、《寂寞的妻子》（*Charulata*）、《*Kanchanjungha*》和《英雄》（*Nayak*）。如同薩雅吉·雷以個人作品一新印度電影，米特也一反印度電影盛行的攝影美學，代之以全新的理念。他讓電影中的光影既具寫實的魅力，也帶著迷人的詩意。（米特大概是第一位持續使用折射光源來打光的電影攝影師——甚至早於法國的羅·科塔和瑞典的史文·尼可福斯。）在60年代，他為默臣艾佛力製作公司（Merchant Ivory Production）拍攝了四部電影，分別是《一家之主》（*The Householder*）、《莎士比亞劇團》（*Shakespeare Wallah*）、《冥想大師》（*The Guru*）和《孟買情話》（*Bombay Talkie*）。他也和其他的重要印度導演合作，例如與布索·布他恰雷（Basu Bhattacharya）合作拍攝《*Teesi Kasam*》（1965），與西恩·班那格（Shyam Benegal）合作拍攝《*Nehru*》（1984）。1985年，他為雷梅·莎瑪（Ramesh

Sharma）拍的《新德里時光》（*New Delhi Times*），替他贏得了一座國家攝影獎（National Award for Best Cinematography），而這也是他所獲得眾多國際性肯定中的一項（其中包括了1992年，伊士曼柯達的傑出攝影終身成就獎 / Eastman Kodak Lifetime Achievement Award for Excellence in Cinematography）。米特還曾為《大地之歌》及尚·雷諾（Jean Renoir）的《河流》（*The River*）作曲並演奏西塔琴。

大師訪談

星期日早上，我總是和同學騎著腳踏車到附近的戲院看早場電影，我們在票價最便宜的座位上看著英國和好萊塢的片子。當時的我並不知道這樣的習慣居然神秘地決定了我的命運。不管是在蓋·葛芮（Guy Greene）攝影的兩部電影《孤星血淚》（*Great Expectation*）、《苦海孤雛》（*Oliver Twist*），或是羅勃·卡斯柯（Robert Krasker）攝影的《黑

獄亡魂》（The Third Man），那時的我探索著電影的魔力，也同時著迷於那低調（low-key）光影建構出的極富戲劇張力的影像。我開始注意到電影攝影，更在心中埋下了成為攝影師的種子。讀大學時我便已決定，要不是成為一個建築師，不然就是攝影師。由於沒找到攝影助理的工作，我也只好心不甘情不願地繼續拿著我的理工學位。後來，尚·雷諾居然成了我的救星。1950年，這位電影大師到了加爾各答拍攝《河流》。我試著爭取在這部影片工作的機會，卻遭到了回絕。父母親一直以來總支持著我天馬行空的目標，也因此，父親介入了我的求職，就像個要為孩子爭取入學的焦急父親一樣。他帶著我去找製片、找導演、還有導演的攝影師表親克勞德·雷諾（Claude Renoir）。最後，他們終於同意讓我參觀影片的拍攝。接下來的每一天，我都得搭兩小時的公車穿越整個城市，才能到達拍攝現場。我做了各式各樣的筆記並仔細地畫下燈光圖、攝影機運動和演員走位。讓我最得意的是，有一天克勞德居然問我能不能看看我的筆記和圖解，因為他要在重拍其中一景前確認燈光架設是否連戲。然而，我還是不認為在旁看一看、做做筆記就能學到怎麼拍電影。但是我了解到，拍電影對尚和克勞德而言，就如同虔敬的宗教信仰一般。當我看著這兩位大師工作，我也被帶進了這樣的信仰裡。

就在那時候，薩雅吉·雷還是個圖像設計師。因為是該片美術指導的朋友，他會在星期天和假日的時候到拍攝現場探班。我們交上了朋友。我每天都會去找他，告訴他我在現場看到的每件事、每個細節，還給他看我拍的現場照片。有一天他告訴我：「你現在有完美的眼光了。」那時他已準備要拍攝《大地之歌》，並答應了讓我擔任攝影助理。當影片要開拍的時候，他忽然提議：「你乾脆直接做

攝影好了。」「我？可是我什麼都不懂啊！」我說。「要懂什麼？」他說：「攝影機上有個開關，你按下去，攝影機就會開始轉了。其他的不就跟你在拍照片一樣？」在許多人際關係中都免不了猜忌懷疑，更不用說是在以嘲諷挖苦著稱的電影圈裡。但雷堅持要這麼做。可能，有部分是因為他自己也害怕要和專業的電影人合作吧。就這樣，我在二十一歲那年，當上了攝影指導，但我卻連攝影機都還沒碰過！當然，我很快地就知道了幹攝影指導不是按按攝影機開關就行了。拍攝《大地之歌》可真是責任重大。我的大部分夜晚便成了焦慮、不安、恐懼匯集而成的無眠之夜。

在我開始看電影的40、50年代，印度電影的攝影仍完全籠罩在好萊塢美學觀的影響下。人物臉上的光一定要是所謂的「完美打光」——用了很多柔光，背後則是用很強的逆光。我開始討厭起這種不用真實光源以及一成不變的逆光照明法。動不動就用逆光照個美美的輪廓，就好像吃任何東西都要加辣椒醬一樣。不過好萊塢也有些不流於俗的攝影師。好比黃宗霑就可以完全不用逆光，而以獨到仔細的打光將前景與背景區隔開來，就像他在《回家吧，小西巴》（Come Back, Little Sheba）和《玫瑰夢》（The Rose Tattoo）裡做的一樣。我想追隨他的腳步。還有幾部電影也啟發了我，讓我用嶄新的方式看事情。卡洛·蒙特里（Carlo Montuori）攝影的《單車失竊記》（Bicycle Thieves）——那幾乎像是卡蒂爾布列松（Henri Cartier-Bresson，譯註）平面攝影的活動影像版一樣；李察·李柯可（Richard Leacock）攝影的《路易斯安那的故事》（Louisiana Story，羅勃·佛瑞提 / Robert J. Flaherty 導演），以樹木枝葉的光影創造出況味獨具的氣氛；亞內·舒可多芙（Arne

蘇伯塔‧米特所受的影響來自於：（左一至左四）李蔡‧李柯可攝影的《路易斯安那的故事》、宮川一夫攝影的《羅生門》、克勞德‧雷諾在《文生先生》中以明亮的背景襯托陰暗的臉部，和蓋‧葛芮攝影的《苦海孤雛》。克勞德‧雷諾在加爾各答拍攝的《河流》（左五、左六）讓蘇伯塔‧米特有了第一次接觸電影工作的機會。（右上）西娃娜‧蒙加諾在《慾海奇花》中不經意地露出腋毛一景讓米特驚艷不已，也讓他在好萊塢和印度電影之外，對所謂的嫵媚女性形象有了新的認識。卡洛‧蒙特里攝影的《單車失竊記》（右中）幾乎像是卡蒂爾布列松平面攝影的活動影像版一樣。黃宗霑攝影的《玫瑰夢》（右下）提供了不用逆光卻依然將主體與背景區隔開來的完美示範。

《大地之歌》，隨著導演薩雅吉·雷時有時無的資金，斷斷續續拍了超過四年。其中曾經長達十八個月完全停工，直到雷的母親求助於朋友的朋友的朋友——西孟加拉的首長，他答應資助全片的完成。（左）在拍攝一場小杜加（Durga）和英地（Indir）的戲的前一晚，雷畫了攝影機架設的草圖給米特（草圖上關於燈光的註記則是來自米特）。上方的劇照便是依左邊第一張草圖拍成的。（次頁左上）阿普（Apu）的媽媽取水回來時看到英地與小杜加一場戲的草圖。左下的草圖拍成次頁左下三個畫面：英地在竹林內喘氣，她的生命也隨著微弱的氣息逐漸消逝。在此片中，默片女演員春尼芭拉·黛薇（Chunibala Devi）本已退休，又被說動演出英地一角。

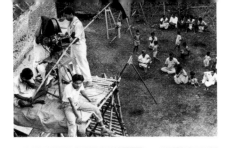

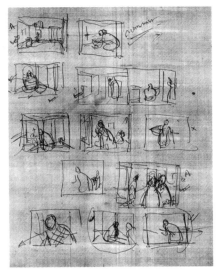

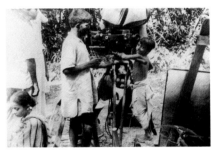

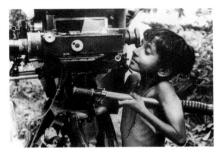

對多數的《大地之歌》工作人員及演員而言,這是他們第一次親身參與電影攝製。相較於分工清楚,工作層級明確的一般片廠製作,本片的工作人員像是緊緊相繫的一家人,不因工作不同而區分彼此。這樣的工作氣氛也延續到阿普系列的第二部影片——《大河之歌》。就像是,(中二)美術指導班斯在肩上扛著反光板替位在攝影機後的米特打光。下一張照片是米特為《大地之歌》做拍攝準備的一個畫面,導演雷則在一旁看著,而阿普則是在 Mitchell 攝影機旁,此外還有一位攝影機「苦力」——帕拉(Pagla,「雖然很窮仍熱情地奉獻在攝影機上,把攝影機看得比自己的生命重要」)。(右)草圖與劇照,杜加被當作小偷的一場戲。

等待天晴　　　　　　　　　　　　　　　　　　　等待雨降

Sucksdorff）在《城市中的人們》（*People in the City*）裡呈現的豐富色調和澄澈清晰；黑澤明導演的《羅生門》中，宮川一夫那精緻、劇烈且魅惑的攝影；相對於好萊塢電影總是一成不變的唐突天藍夜色，蘇俄電影《莫索斯基》（*Mussorgsky*）夜景中的天空則是灰黑色的；羅勃・柏克（Robert Burk）在希區考克電影《懺情恨》（*I Confess*）裡內斂單約的攝影風格；包瑞斯・卡夫曼在《岸上風雲》（*On the Waterfront*）中的表現，你都能感受到碼頭空氣中瀰漫著的潮濕氣息流淌成影像的質感；克勞德・雷諾在《文生先生》（*Monsieur Vincent*）的外景戲裡，以明亮的背景稱托陰暗的臉部。不同於印度電影的公式化，這樣的光線處理永遠影響著我。今天，這樣的光影設計終於步履蹣跚地匍匐進印度電影的內景戲中——我在想，我算不算是扮演了催生者的角色呢？

大多數的時候，我總試著用一種像是沒人用過的方式來打光。在拍攝《大河之歌》時，我必須做出我個人的第一個技術革新——讓影片看來像是「沒有打光」的樣子。為了採用從雲際間灑落的迷濛日光來拍攝，我們本來想要在室外搭建一個典型貝那勒斯（Benaras）房舍的室內庭院。卻因為擔心雨季的影響，美術指導班斯・干達古塔（Bansi Chandragupta）捨棄了我們原本的設計，堅持要在加爾各達的攝影棚內搭景。這對我來說真是晴天霹靂！如果這樣做，我幾乎可以馬上看到因為傳統的打光方式造成的多餘陰影在場景裡四處浮動流竄。我徒然地和班斯及導演爭論，告訴他們這樣子無法做到像在迷濛陽光下沒有陰影的效果。我覺得非常地無助。但好像冥冥中自有安排似的，這樣的壓力迫使我發展出了我日後最重要的祕密武器——折射光。我架起了一個框，綁上白色的布，用來摹擬

庭院上的一方天空——也是唯一的自然光源透出之處——接著我讓棚內的燈光打在假造的天空上再折射而下。這樣打出來的光很柔和、很平均，也不會有陰影。而細膩真實的場景則讓光線看起來更加真實，就連老練的攝影師也分辨不出實景拍攝和棚內拍攝的鏡頭。於是從1956年開始，折射光就成了我工作中很重要的元素，特別在某些情況下，讓我的光影更具說服力。好比在白天的內景戲裡，強烈直射的陽光和氣氛獨具的擴散光就可以自成特色並加以區隔；或是在攝影棚的內景戲裡拍出陽光漸逝的效果，以便和外景拍的黃昏景色相連。除了模仿自然光之外，折射光還具有一種精緻的藝術質感。對我來說，在攝影棚內只用直射光，就好像只在有大太陽的室外拍片一樣，完全忽略了雨天、陰天、黎明和黃昏各有不同的細節、況味；也像是漠視了在霧中、或是在細雨紛飛的場景裡拍攝所獨有的詩意。必須再加以說明的是，折射光並不只是任意地、簡單地把光打到牆壁或天花板再讓它折射而下而已，雖然有時是這樣做的沒錯，但這樣只能做出單調的光影。事實上，折射光還要能模擬出光的來源處，同時維持著豐富的色調。在我眼裡，光線總是穿過門廊、窗戶而來，而非天花板。

除了極愛折射光獨具的優點外，我也意識到了它的侷限。通常，使用折射光需要較大的空間，而因此限制了攝影機的運動。在拍攝《寂寞的妻子》時，雷希望能運用大量的攝影機運動，而要求我放棄用折射光。我始終對白天的內景戲會產生的多而顯著的陰影感到憂慮，但雷說的一句話卻全然不顧我的考量：「你一直在避免的影子，其實還不是一直出現在好萊塢最棒的攝影師拍的電影裡。」他為了攝影機運動而犧牲光影的做法讓我有些失望，但我還沒打

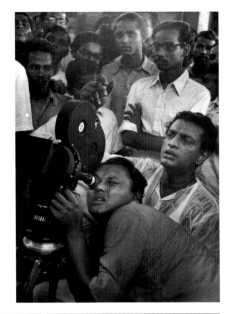

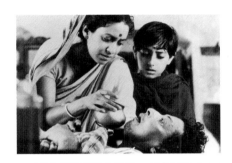

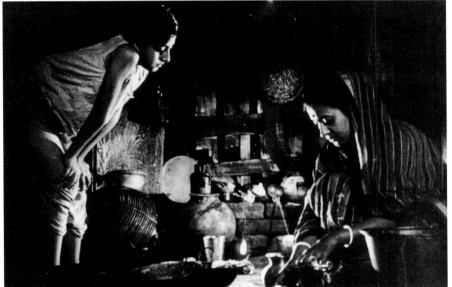

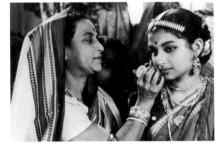

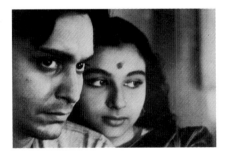

（中上）用Mitchell攝影機拍完《**大地之歌**》後，米特（攝影機後是他與雷）用更輕便的 Arriflex IIA 靜音型攝影機拍攝《**大河之歌**》。同時，他也搭配使用Nagra的同步錄音器材，而這樣的配備自此成為印度電影工業的標準。不過本片最重要的攝影美學上的貢獻，則是折射光的使用。左下兩張劇照，第一張是美術指導班斯搭設的貝那勒斯房舍的室內庭院。米特設計的折設光讓這個棚內景有了如真實場景的光影效果。第二張照片是阿普三部曲的第三部《**大樹之歌**》中的一景，米特設計的折射光有方向性地從窗戶和門透入（而不是從天花板照下來），提供了全場的照明。米特對自己打光的限制，讓棚內和實地拍攝的片段，光影得以保持一致與連貫。

攝影　·　電影　·　電影　·　攝影

（左上一）《女神》一片的棚內景，混合應用從窗外
照入的直射光及屋內的折射光，避免了不必要的陰
影。（左上二）《女神》一片中，卡努那（Karuna
Bannerjee）在蚊帳內陪著垂死的小女兒。（左下）
《大都會》（*Mahanagar*）一片中兩個由折射光完成
的畫面。第一個畫面是包含了院子、走廊和廚房的
場景，由折射光製造出均衡照射的日光。第二個畫
面也是棚內景，米特用折射光呈現出逐漸轉弱接近
黃昏的日光，以便和不是用直射光拍攝的外景連
戲。右圖是《寂寞的妻子》一片中幾張連續的劇
照。由下而上是四張棚內的走廊景。米特在此用他
獨創的木箱燈，拍攝出直射的陽光和均勻照射的日
光的不同。女孩伸手搬動鳥籠的鏡頭，因為即將到
來的暴風沙，所以製造出逐漸轉暗的日光效果。
（右二、右三）兩個玩牌的鏡頭，其光影一樣是為
了即將來臨的暴風沙所做出的效果。（右一及次頁）
《寂寞的妻子》一片中盪鞦韆的場景，米特和雷進
行討論。

算妥協。我沒有受過像其他一般攝影師工作方式的訓練，而我也知道我無法做到他們能做的。所以，我得想到其他辦法來做出像折射光一樣的效果，又不用真的去反射光線。我做了幾個木箱子，箱內裝上了四排總共三十二個100瓦的家用燈泡，用棉紙罩住箱口，而箱內的五個面也都貼上銀紙，同時箱子的上下有很多透氣孔。每個箱子至少都有三乘二呎的大小，因為要這個大小的光源才不會產生陰影。舉例來說，在天空被一大片雲遮蔽的時候，陽光就等於是從天上的每一個點平均照射下來，也因此不會造成任何陰影。看著這些簡陋木箱所製造出來的「假」折射光，感覺實在棒透了。幾年之後，我這種即興做出來的木箱燈，在美國發展成由石英碘燈泡裝設而成的專業燈具。不過，那樣柔和的光只能用來當側燈，而我的木箱燈卻可以當主光來用，而我也就一直這樣用下去，只是在拍彩色片時因為色溫的關係，把100瓦的燈泡換成溢光燈泡（photoflood lamps，編註）。

在教學的時候，我鼓勵學生不要死板板地用測光表，而要用得有創意。沒有所謂的「正確曝光」這回事。只要做出了我們想要的效果和氛圍，就是正確的曝光。事實上，打光同時也意謂著我們有意做出過度曝光或曝光不足的效果。一張黑白照片只要有飽和的黑色和純粹的白色，並且包含了至少三個層次的灰階變化，就會看起來有很豐富的色調（雖說我們可以在黑到白中間想像出無窮的層次）。在反射式測光表的讀數下曝光，不管拍的是白雪還是黑雲，都會得到一個中間層次的灰色。所以只要低一檔或高一檔曝光，就會得到一個更黑一點或更白一點的灰色。我們在黑到白中共規範出七個色階，其中包含了五個不同層次的灰，分別念成：sa（黑）、re、ga、ma（中間灰）、

pa、dha、ni（白），就像印度音樂中的do-re-mi-fa…。學員們以這種新創的「音樂」語言，彼此溝通並創造出和諧的樂章。他們可以信心十足地事先決定所需要的色調，藉著過度或不足的曝光來達到目的，而拋開保守安全的做法。順帶一提的是，我們並不一定每次都要做出所有的層次。一個霧濛濛的場景並不需要黑色，而在黑暗的場景裡則不需要白色。我總是在掌握不同層次的灰。即使是拍彩色片，我也盡量做到用色調來區隔，而不僅是依靠彩色的色階。

我有一次在無意中讀到尚・雷諾對攝影師的抱怨，他說攝影師常常在創造現實世界不存在的光影。他認為，攝影師應該要好好研究一下，大自然是如何照亮這個世界的。從此以後，這樣的想法成了我主要的工作方向。我對一個場景照明的要求與標準，就在於是否模擬出自然的光源。然而，我也並未因此就變成了薩雅吉・雷有一次在激怒之下脫口而出的「光的奴隸」。一直以來，我主要的關注都在於情緒和氛圍。不論如何，忠實於自然光的理念不至於侷限住我。因為還有那麼多其他的元素可以玩。譬如說，光圈大小的控制、亮部與暗部的對比以及演員和場景的明暗關係、或是陰影部位該有多清楚？仍可以看出細微變化還是漆黑一片？在一個畫面裡，亮區和暗區可以由各種不同的比例來構成。所謂的風格不是也不應被視為是一種束縛。舉例來說，什麼是美？什麼是嫵媚？什麼是魅惑性感？粉嫩嫩、妝彩明媚的好萊塢女星當然是典型的嫵媚耀眼。但是，一個頭髮蓬亂、汗水淋滴的年輕女子也可以閃亮撩人、魅力獨具！那種由下往上打光，製造出恐怖效果的光影，也可以用來讓一個女人看起來風情萬種。觀賞《慾海奇花》（Bitter Rice）時，我驚訝於西娃娜・蒙加諾

（Silvana Mangano）只不經意地露出腋毛就展現出了完全不同於好萊塢美女的嫵媚動人！

對我而言，風格是一個人的品味和信念，隱微於你選擇了什麼和不選擇什麼之間。而我的風格則是取決於我工作環境裡不得不面對的物質限制。我為默臣艾佛力製作公司的第一部影片《一家之主》擔任了大部分的攝影工作。我能用的燈只有六個溢光燈泡，這自然就限定住了我能做什麼與不能做什麼。然而，在拍《大地之歌》時，貧乏的拍攝資源創造出來的樣貌，完全符合了影片要闡述的貧困主題。我就無法想像，若是當初用Panavision或是Arriflex 535的攝影機加上Cooke Varotal 的鏡頭，把《大地之歌》拍成彩色片會是什麼樣子。實際上，用好器材拍出一部光彩非常的片子，可能並不適合一個根源於貧困和現實的主題。我經常選擇讓自己在某種限制下工作——即使在攝影棚，我還是限制自己只能用實景拍攝所能得到的條件與器材，以便能和實景拍攝的場景做結合與連戲。一個演員的演出可以是誇張的或內斂的，攝影師也是如此。我非常自覺地在燈光照明上力求簡省，就好像害怕在某些場合穿得太過正式一樣。不過，當我看著配上音樂的影片時，我通常會覺得也許當初可以再多表現一些。

今日，回顧我的攝影生涯，我發現了某些破壞因素正腐蝕著當初尚·雷諾啟發我的理念與信仰。我能找到的任何一卷我拍的電影的底片，放映出來的效果讓我連一個平庸的攝影師都稱不上。身為攝影師，一部影片完成後，我們對自己的作品就沒有了任何的主控權。知名製作人的優秀作品，或是任何一部經典影片，都因為惡劣的放映條件與電視播映而遭受到冷酷、有系統的摧殘，完全不管有所謂的國際標準的存在。拙劣品質的經典影片拷貝一如膺幣偽鈔般地在市面上流通，而殘存的失真版本則妥善地被收藏在電影資料館中。既然從來無緣得見原始經典的真實樣貌，我們的下一代能夠從這樣的拷貝裡認識到這些作品的偉大價值嗎？這些對影像的忽視和破壞衝擊著我對電影的熱愛。但我仍相信，我不是唯一一個希冀在銀幕上看到美好畫面的狂人！我也相信，對於我們的作品受到沖印廠、電影院、資料館和電視台無情折辱的情況，一定也會有其他人和我共有一樣的信念、熱情、以及憤怒。

譯註：亨利·卡蒂爾布列松，法國攝影師，出生於1908年8月22日。

編註：溢光燈，一種高強度的白熱鎢絲燈。

攝影·電影·電影·攝影

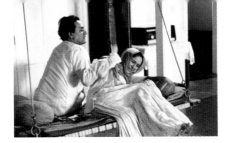

1962至1970年，米特和導演詹姆斯‧艾佛力（James Ivory）與製片艾許梅爾‧默臣（Ishmael Merchant）合作了四部影片：分別是（左中）《一家之主》、（右上）《莎士比亞劇團》、（左上）《冥想大師》——第一部完全用鹵素燈拍攝的印度片，以及（左下）《孟買情話》。

側寫大師

於駐亞洲的法國部隊退役後（1945-1953年），羅·科塔
便留在越南擔任新聞攝影師。回到法國後，他受雇於一
家出版「紙上愛情電影」（用一組照片與文字呈現的愛
情故事）的公司，接著拍了《惡魔的把戲》（*La Passe du
Diable* / 1956）。「如果當初知道攝影指導是幹什麼的，
那我可能早就被嚇得半死，才不敢去接這個差事。」作

羅·科塔
Raoul Coutard

為一個攝影指導，源自於新聞攝影的敏銳感受力和直覺
使他跟當時自《電影筆記》（*Cahiers du Cinéma*）這個
溫室中所培養出來的新生代影評人理念一致。這群人後
來以他們極具反動力量的新觀點，掀起了法國影史上的
新浪潮。經由喬治·戴·畢瑞加（Georges de
Beauregard）與皮耶·布朗柏格（Pierre Braunberger）兩
位製片的介紹，羅·科塔成為這群電影新人類中的一
員。他解放了攝影機，鏡頭運動有了自默片時代以來最
大的揮灑空間。從粗略直率的黑白電影《斷了氣》（*A
Bout de Souffle* / 1959）到細膩抒情的《夏日戀曲》（*Jules
et Jim* / 1962），他的攝影風格自然而然地就融入了不同
主題的需要。除了尚盧·高達和富蘭索瓦·楚浮，
羅·科塔還與多位導演合作過，包括賈克·戴米
（Jacques Demy）、克勞德·戴·吉瑞（Claude de
Givray）、羅·萊列（Raoul Levy）、賈克·希維特
（Jacques Rivette）、柏納·塔佛尼爾（Bertrand

Tavernier）、艾德爾多·默里納羅（Eduardo Molinaro）、
大島渚（Nagisa Oshima）和科斯塔·加華斯（Costa
Gavras），並且也曾自己擔任導演。1996年，在拍了80
多部影片後，他以傑出的個人成就獲頒美國攝影家協會
（the American Society of Cinematographers）的國際成就
獎（International Achievement Award）。

大師訪談

我與導演之間的關係是決定整部影片影像風格的關鍵。
我們要一起決定我們希望拍出來的電影看起來是什麼樣
子。一般說來，導演會對主要的兩、三場戲的樣貌有些
概念，不過更多時候則只有兩、三個鏡頭。而一部電影
完成時大概會有三百到八百個鏡頭，這些鏡頭都得連成
一氣，共同創造出整部電影統一的戲劇效果和視覺魅
力。所以你必須要導演告訴你他的確切想法與決定。這
說起來倒容易，但事實上，你如何用語言和文字來描述

光影呢？我曾經自己當過導演。有一次在拍某一場戲的時候，我對攝影師說明了我想要的效果。說的時候我還邊想，這樣說應該不會有什麼問題吧，畢竟我自己也是個專業的攝影師，我當然知道要怎麼樣來表達我的意思。但當我看到他拍出來的東西後，我簡直不敢相信！難道我之前說的都是土星話嗎？那完全不是我想要的！

還有一次，我幫一個知名的導演攝影，他非常欣賞《斷了氣》的影像風格。當我們在前製階段的時候，他滔滔不絕地談著《斷了氣》，不停地問我，這是怎麼拍的？那是怎麼辦到的？所以我就以為他想要的影像和《斷了氣》一樣。第二天拍片的時候他對我說，「不對，不對，你把這片子當成是《斷了氣》嗎？你這樣做……」「等等，」我說：「只要我們一見面，你就不斷跟我提《斷了氣》，我當然很自然地就認為那是你要的東西！」結果搞了半天，我才知道他要的攝影正好是我最討厭的那種——美美的花俏的光影。那真是一次非常不愉快的經驗！

與導演達成共識，是這份工作最重要，也是最困難的一部分。如果在溝通時能找到一些參考的例子會是不錯的方式。好比說，我們是要拍成像美國歌舞片那樣嗎？還是希區考克的驚悚片？雖然如此，總還是要到開始拍攝的那一刻，你才真的把整部影片的調性確立下來，也才知道你和導演之間是否真的達成了共識。當你更有經驗了以後，你可能還會遇到另一種溝通上的困擾，特別是當你遇到一個不是那麼有經驗的導演時。他們會來問你：「如果你是我，你會怎麼拍這個鏡頭？」但如果他們太依賴這樣的技術性建議，你將會面臨一個危機——

你拍出來的電影可能是一部大雜燴而缺乏真正的獨特性。在我看來，我寧可拍出一部手法笨拙但至少誠懇的電影，也不要一部徒有技術與噱頭卻空洞乏味的影片。所以，每當被問到那樣的問題，我總是笑著回答：「我不會告訴你。因為如果我真的是你，我就不會知道我現在所知道的了。」我比較傾向於不介入導演的工作，我只會在一旁看。作為一個攝影師，你就是這部影片的第一個觀眾。所以，如果我看到有不太對勁、不甚協調的畫面時，我會不動聲色地提點給導演知道。好比假如有個演員和其他人並不在同個基調上，或是如果我突然發現某個鏡頭能讓剪接師更方便剪接，我都會指出來。但你一定得相當謹慎且自信地表達出來，絕不要剝奪了導演的主導權。

除了導演，還有幾種人際關係是攝影指導必須關照到的。就拿演員來說好了。演員的情緒通常在很緊繃的狀態。尤其在投入角色時，他們是非常脆弱的。你必須給他們信心，不時跟他們說話，還要跟他們解釋你在做些什麼。拍攝的時候，他們需要確認並感受到他們是鏡頭中的焦點。如果這個過程讓他們不愉快，對電影來說是不好的。有些演員會去看毛片，為的不是看電影，而是去看他們自己。看完後的那一天，保證他們絕對會想要改變他們某部分的造型。但你必須勸阻這樣的念頭。因為，演員的造型一旦定下來，就成了一部影片不可分割的樣貌。此外，攝影指導與製作設計的關係亦不容忽略。他決定的色彩和你的拍攝之間總是會有問題，而這可能會讓你的日子很難過。因為對製作設計來說，他希望影片能呈現出他的想法，而這時候他就有可能認為攝影師是個麻煩。別期望他會幫你什麼大忙。服裝設計也

攝影・電影・電影・攝影

羅·科塔「新浪潮」攝影風格的兩大元素：流暢自然的攝影機運動與反射光。（中、右）科塔一開始是用 Eclair Cameflex 攝影機，其輕便可手持的大小、可調整的觀景窗、可轉動的鏡頭塔座以及裝卸方便的片匣，讓這種攝影機非常適於做各種攝影機的運動，成為攝影機鋼筆論的導演們所用的「鋼筆」。（左）大量的攝影機運動、低預算、拍攝期短以及感度低的底片，需要簡單、便利而高效能的環繞式照明。裝在鐵柱上的500瓦燈泡（當時還沒有石英燈）同時還可以調整方向。這些燈對準天花板上的錫箔紙，所產生的柔光幾乎可以讓攝影機在任何位置取鏡，只要再加個主燈，導演和演員就能有最大的發揮空間。藉由增加或減少燈泡的數量，科塔可以創造出源自不同光源的多種光影變化，好比由窗戶照進屋內的陽光。

是一樣。當你到了夜景的現場，卻發現演員穿著一身黑配上一件白襯衫，你就一點也高興不起來了。這樣的服裝搭配打起光來簡直就是一場惡夢。相同地，如果化妝師把演員的臉化得太紅，沖印室就得加多一些綠來減低紅色，但這會讓整個背景看起來變成綠的。這些都是攝影上會遇到的特定問題，但總之你就是要讓每個人都能了解你的需求。

只因為你是攝影指導，並不表示你說話就得踺得像是：「喂，你有沒有看到我袖子上幾條橫槓？看清楚了，我才是老大！」反之，你應該學習謙卑。在法國還有同業工會組織的那個年代，領導人總會穿一件工作服，每天早晨由學徒們幫他把扣子扣上。這樣的形式如同一個標記，提醒你得依賴別人才能完成工作。在拍片的過程中，你必須關照到自己的攝影及燈光組員，為他們預留一定的發揮空間。如果一個操作攝影機的助理無法做到導演要求的推軌鏡頭，卻有另一個點子，我可以接受。至於要如何說服導演就由我來決定了。由於我總是自己操作攝影機，因此我就必須要把工作分配出去。我總不可能自己一個人同時顧到每個環節吧。就好比說，我就得相信有人會時時注意著現在使用的底片的種類。

在一個團隊裡，維持愉快的工作氣氛是必要的。你得避免攝影機操作員、電工、攝影助理，及錄音人員間有任何的分歧。沒有比拍攝現場彌漫著憤恨的情緒更糟的事了。拍一部電影就像團隊運動。你們全站在同一條線上，每個人都要一起打拚。根據我以往的經驗，若是拍片現場工作氣氛良好，通常就會拍出一部好片。在亞爾薩斯（Alsace）和佛斯蓋斯（Vosges）拍的《夏日之

戀》，就是一部很棒的電影。《鼓蟹號》（*Le Crabe Tambour*）也是一樣，在零下三十度的海上，我們一起待在一條船上兩個月，之後又到東非的吉布地（Djibouti）住在對身體有害的洞裡忍受酷熱。但在整個過程中，大家都非常團結一致。拍電影除了像是團隊運動，也有點像是一段愛情故事。你得要愛上這個拍攝計劃，想要和導演、演員及所有的工作人員一起工作。畢竟，你不可能跟一個你不喜歡的人同床兩個月吧。

大家都會討論到法國新浪潮，但實際上這是個很難定義的詞。基本上，它主要指的是那一群從《電影筆記》的編輯室出身的新導演。在新浪潮早期的幾部影片中，《電影筆記》這本雜誌總會浮光一現地在影片中露個臉。例如在《斷了氣》中，有個小販便在街頭販售這本雜誌；而在《槍殺鋼琴師》（*Tirez sur le Pianiste*）裡，則有一部派送雜誌的貨車經過街頭。但在這同時期展開電影生涯的其他導演，他們的片子就不被歸類為法國新浪潮。其實所謂的「新浪潮」，並不真的算是一種運動，因為所謂的新浪潮導演拍了許多影片都各有不同的樣貌。

舉高達和楚浮為例。高達大概是唯一不斷持續進行風格實驗的導演，從不停止創新與顛覆；相較之下，楚浮則顯得較保守被動。大部分都是在早期一些缺乏資金的影片中，他才會有一些不同的嘗試。高達從不照劇本拍攝，而這也造成了某些困擾。因為在法國一些特殊地點拍片，必須要有腳本才能得到許可。因此，電影開拍前兩個月，高達會請個助理，把腦海中的想法告訴他，讓助理把它寫成劇本寄去有關單位。但這樣的劇本從來就

科塔的現場工作照:「藉由導演對演員的說明,你可以構想出一個場景。」
對科塔而言,作為攝影指導的樂趣在於你可以一直做著不同的工作、不斷
面對新的挑戰。(左)迷你影集《貝殊內》(*Bethune* / 1988)的拍攝現
場,唐納‧蘇沙蘭(Donald Sutherland)主演。(上)科塔為沙賓‧艾
科卡(Sabin Eckhard)的短片擔任攝影。沙賓曾經是科塔的助手。「只
要我的名字能幫助影片開拍,那我會願意幫朋友拍片。」《危險行動》
(*La Diagonale du Fou* / 1983,里察‧鄧波 / Richard Dembo導演)現
場,科塔在海上拍攝麥可‧皮科里(Michel Piccoli)。(下)艾努克‧艾
美(Anouk Aimée)在《羅拉》(*Lola* / 1960,賈克‧戴米導演)一片中
演出酒店歌手。該片是一部現代都會愛情神話,其中精巧的推移鏡頭是受
到馬克斯‧奧普(Max Ophüls)的電影的啟發。

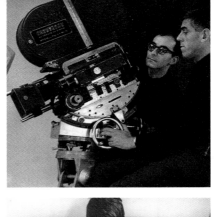

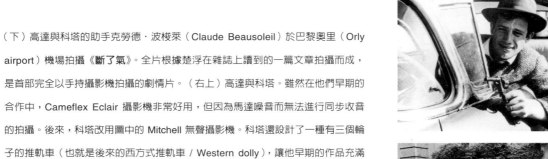

（下）高達與科塔的助手克勞德・波梭萊（Claude Beausoleil）於巴黎奧里（Orly airport）機場拍攝《斷了氣》。全片根據楚浮在雜誌上讀到的一篇文章拍攝而成，是首部完全以手持攝影機拍攝的劇情片。（右上）高達與科塔。雖然在他們早期的合作中，Cameflex Eclair 攝影機非常好用，但因為馬達噪音而無法進行同步收音的拍攝。後來，科塔改用圖中的 Mitchell 無聲攝影機。科塔還設計了一種有三個輪子的推軌車（也就是後來的西方式推軌車／Western dolly），讓他早期的作品充滿流動、自然的律動感。

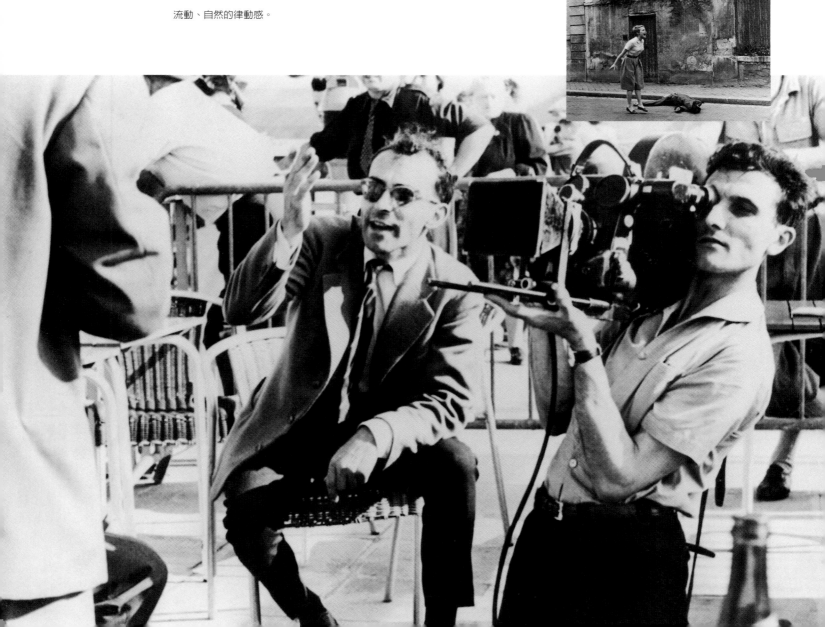

科塔與高達合作了十七部影片：（左下）《週末》（Week-end / 1967），是一部對汽車年代大加嘲諷的作品（其中一場從塞車到毀滅性車禍的過程只由一個長達十分鐘的鏡頭拍攝而成）；（左中）《狂人皮埃洛》（Pierrot Le Fou / 1965）；（左上）《阿爾發城》（Alphaville / 1965），全片以依爾福底片拍攝，並在沖印時加以增感製造出粗粒子的效果，以創造出一種怪誕的未來派黑色氛圍；（上二）《女人就是女人》（Une Femme est Une Femme / 1961），主要取景自巴黎的一幢公寓，全片以彩色寬銀幕拍成，以向米高梅的歌舞片致敬。（上一）科塔與高達。這位攝影指導堅持，高達是「新浪潮」唯一真正的革命家。

沒有人看過，純粹只是為了應付官僚體系的要求。相反地，楚浮總是在劇本上下很多工夫。而且在片場裡，他的行事、作風跟那些我們曾經批評過的前輩導演很像。楚浮有他專屬的導演椅，花許多時間在場面調度上。而高達則可說是在尋求靈光一現的即興創作。在拍《斷了氣》時，他會問身旁的場記，下一個鏡頭要怎麼拍才符合傳統的連戲要求。場記會告訴他，而他則會用完全相反的方式來拍。他總是拒絕用任何燈光效果，如果你堅持要有，那就得有非常強力的理由說服他。楚浮會先在腦海中安排角色的畫面位置，而高達則追求他想要的攝影動線。總結來說，高達的影片以傳統的眼光來看並不算是電影。他並不試圖用影片來說故事。他可說是一個真正的革命家。楚浮的作品就比較像是所謂的經典影片。他運用了很多不同的元素——攝影、美術設計、音樂、演員的表演——來說故事。至於他之所以特別與眾不同，是因為他加了許多自己的情感在電影裡。高達就曾對我說：「我拍的是『電影』(cinema)，而楚浮拍的，則是『影片』(films)。」

另外在定義法國新浪潮會碰到的問題是：我們在美學上作的許多嘗試，很多都是因為缺少資金，而不是由於藝術上的意圖。例如，我從一開始就想拍彩色片、拍寬銀幕。但在當時，一部彩色電影的花費是黑白電影的五倍。因為那時候的彩色底片感度較低，需要更大量的燈光照明，需要雇用更多的工作人員。此外，沖印廠的技術人員一直在做的是黑白影片，你也因此有較完善的沖印條件。舉《斷了氣》為例，我們在拍夜景時可以用高感度的依爾福（Ilford）底片（拍照片用的底片；每個鏡頭我們只能拍十五秒，因為一捲底片就只有那麼

長）。我們也因此將底片的運用推進到另一個階段。沖印廠也設計出一套器材，讓我們在沖印底片時可以自己計算底片的時間。他們還幫我們將反差的變化定出不同的層級（因為我們拍外景時可能會有雲飄過來遮住太陽而影響反差）。

雖然我並不特別偏好黑白片，但無庸置疑的是，只要拍得好，黑白片是可以美到極點的。更棒的是，黑白片能讓你用彩色影片沒有的另一種方式思考構圖。看看1939到1945年間的戰爭新聞影片：這些影片的效果真是神奇。即使彈殼如降雨般落在攝影師身旁，他仍堅持找到一個有最真實、特別光影的位置來拍攝，也因此這些影像往往十分生動。相較於今天的彩色新聞攝影師，他們根本就不屑這麼做。他們從不費心去找特別的角度，因為對彩色的影像來說不需要如此。反之，拍黑白影像時，你必須要讓光與影達到最好的反差效果，因為，一個鏡頭的特色與力量就是由此而來的。

新浪潮的電影工作者如此受肯定的原因，在於我們許多片子完全都是實景拍攝。在當時，所有的影片，不管室內景或室外景，都是在棚內搭景拍攝的。但對我們而言，那樣的花費實在高得嚇人。因為可笑的貪心會迫使你去跟影棚買到或租來所有的設備與材料（像木料或燈具），而那會讓預算膨脹三倍。我們別無選擇，只能到街上找實景來拍。這影響了所有的元素，像是，演員怎麼表演、影片要怎麼拍之類的。（在《斷了氣》裡，男女主角有一場戲就是在一個兩公尺寬的旅館房間拍成的。那個空間只夠再塞進一架攝影機，剩下的我們就只能盡力而為了。）

《夏日戀曲》：珍妮・夢露（Jeanne Moreau）、奧斯卡・華納（Oscar Werner）、亨利・塞瑞（Henri Serre）和瑪麗・都褒（Marie Dubois）共同演出一段楚浮刻劃的宿命式三角戀曲。科塔的攝影，不著痕跡地融合了其獨有的新聞攝影及照片攝影風格，表現在影片故事的每一個細節中，不費力地便呼應了流暢自然的故事敘述。（左一）當夢露拔腿飛奔時，科塔便抓起攝影機一起跑。「一部好電影是一整包東西的組合。在《夏日戀曲》中，演員精彩、故事動人、音樂十足地完美，至於攝影，嗯，也還算不錯。而觀眾則是完全陷溺在影片的整體衝擊裡，沒辦法單獨區隔出某種元素來看，這就是我們所要的效果。」（上）楚浮與科塔在船上拍攝《夏日戀曲》裡划船的戲。

（右一、右二）由科塔攝影，楚浮導演的《槍殺鋼琴師》（1960）將戴夫·固蒂（Dave Goodis）的廉價犯罪小說搬上銀幕。本片由查爾斯·阿賀發爾（Charles Aznavour）主演，將黑色電影的調調融入了典型新浪潮影片富於能量與報導性的風格於拍攝地巴黎中。
（下）珍妮·夢露主演的《黑衣新娘》（*La Mariée Etait en Noir* / 1967）也是一部根據美國廉價犯罪小說（威廉·艾里斯 / William Irish 著）拍攝而成的作品，是楚浮一部希區考克風格的影片。（右頁）楚浮與科塔。楚浮總會清楚的告訴科塔鏡頭裡要有的東西，而高達則是告訴科塔他不要的是什麼。

實景拍攝也會產生一些和底片感度及鏡頭光圈有關的問題（當時最大光圈只能開到 f2）。當時拍片用的照明燈具也是為了配合棚內作業而設計的，所以十分笨重又不方便。除了這些技術限制外，還有一些人的問題。就像有很多導演想要仿效《斷了氣》所立下的典範。（但他們忽略了，這部影片如此經典的原因並不只是影片風格，而是因為高達的才氣，而那是模仿不來的。）他們想照著劇本的場次順序來拍，而這意味著燈光要一直切換。此外，他們對於自己想要的東西時常拿不定主意，變來變去。在當時，折射光的創新用法與我的名字常連在一起，但我用折射光並不是因為美學上的考量，而是為了適應拍攝環境，以及必須妥協於低成本的預算。假如你只有買裕隆的經費，就不能期望車子會有積架的表現。我必須設計出一個快速、有彈性、省時省錢的打光方式。我用業餘攝影師用的燈光，讓它直射到包有錫箔紙的天花板再散射而下。這種反射光線對於底片的感光十分有效，還可提供整體性的柔光，用來擬造出某個特定位置發出的光源，像是從窗戶透進來的光。它給了導演很大的自由做攝影機調度，也允許演員做更即興的演出。

我認為，如果有導演不在乎觀眾對影片的反應是很奇怪的。畢竟，這是個很花錢的媒體。我們常很不爽製作人，但要資助一部影片的拍攝是很龐大的投資。一個製片最少應該能夠期望把錢賺回來之外，還多少有一點盈餘。否則他乾脆把錢存在銀行裡，至少一天還有百分之二的利息，還不用管這些囉哩囉嗦的麻煩。我認為電影是拍給觀眾看的，但我所有新浪潮的工作伙伴都認為這種想法對他們而言是一種侮辱。當然，拍一部有內涵的

電影是很有趣的，但拍出一部大賣座電影也是件很過癮的事。就像我會很希望拍一部大型的美國歌舞片。畢竟，電影拍了就是要給人看的，不是嗎？

側寫大師

哈斯卡爾‧韋斯勒是美國現代電影裡很重要的一個人物，他的攝影風格更是不斷從他執導的記錄片中攝取養分。他的記錄片作品有《巴西》（*Brazil-A Report on Torture* / 1971）、《介紹敵人》（*Introduction to the Enemy* / 1974，與珍‧芳達合作，為了抵制越戰時美國政府的官方宣傳而拍攝的）、《瞄準尼加拉瓜》（*Target Nicaragua : Inside a Secret*

哈斯卡爾‧韋斯勒
Haskell Wexler

War / 1983）、《第六個太陽》（*The Sixth Sun: Mayan Uprising in the Chiapas*），以及得到奧斯卡最佳記錄片的《生活城》（*The Living City* / 1953）和《訪問馬來退伍軍人》（*Interviews with My Lai Veterans* / 1970）。他的記錄片觸角啟發了他導演的兩部劇情片，《冷媒體》（*Medium Cool* / 1969）和《拉惕諾》（*Latino* / 1985），的風格與內容，以及他擔任攝影指導的多部影片。受到羅‧科塔手持攝影和折射光風格的影響，他以《靈慾春宵》（*Who's Afraid of Virginia Woolf ?* / 1966，麥可‧尼古斯 / Mike Nichols 導演）及《光榮之路》（*Bound For Glory* / 1976，侯爾‧艾許比導演）——一部描繪戰爭時期的商船船員伍迪‧古太（Woody Guthrie）的影片——兩片贏得奧斯卡。他也與一些美國二次戰後的重要導演合作過，包括伊力‧卡山（Elia Kazan），《美國‧美國》（*America, America* / 1963）；諾曼‧傑維遜，《天羅地網》（*The Thomas Crown Affair* / 1968）；喬治‧盧卡斯（George Lucas），《美國風

情畫》（*American Graffiti* / 1973）；米洛斯‧福曼（Milos Forman），《飛越杜鵑窩》（*One Flew Over the Cuckoo's Nest* / 1975）；泰倫斯‧馬立克（Terrence Mallick），《天堂歲月》（*Days of Heaven* / 1978，共同攝影）；以及約翰‧沙耶斯（John Sayles），《暴亂風雲》（*Matewan* / 1986）和《小島的祕密》（*The Secret of Roan Inish* / 1993）。

大師訪談

在我開始拍劇情片之前，我曾有個機會跟攝影大師黃宗霑共事（他曾是一位獲獎無數的傳奇人物）。在他的羽翼下（50年代時，我們都被美國政府指為「未成熟的反法西斯分子」），我為他1956年的影片《野宴》（*Picnic*）擔任第二組的攝影工作。我被指派拍該片的最後一場戲，那是一個罕見的空中鳥瞰鏡頭。在當時，那得在軍用直升機外架一塊板子，只在腰上綁一條繩子就得站在上頭拍攝，還要在狂風中控制攝影機。那個鏡頭一開始是對著房子裡的演員

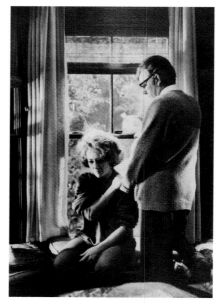

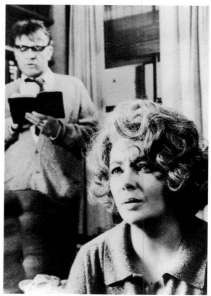

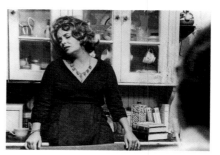

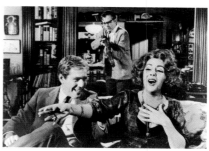

（左上、上）《美國，美國》，伊力・卡山於1963年導演的移民故事，也是韋斯勒第一次擔任攝影指導的作品：「從來不看毛片讓我拍攝時更大膽，不致於太過保守小心。我就是靠著冒險、靠著危險成功的。」（右）《靈慾春宵》：「一個飽含激情張力的場景；我打算把它拍得近乎淫猥地危險，但明星演員給了我一些壓力。李察・波頓（Richard Burton）不希望他的臉看起來坑坑疤疤的、伊麗莎白・泰勒（Elizabeth Taylor）不想被拍成肥胖臃腫，而導演麥可・尼古斯則是第一次拍電影，什麼也不知道；至於我，也只是比他多懂一點。我對影片的樣貌有些想法，但真正珍貴的，是所有攝影組組員的經驗。我們所有的燈光都可以由調光器來控制，而且有個很棒的助理幫忙操作調光器，我們也因此可以隨著演員走位隨時調整光線強弱。」

金‧諾維克（Kim Novak），然後拉出來到一列火車上，拍到車廂裡的比爾‧賀登（Bill Holden）。隨著火車駛離，鏡頭要一直拉高、拉高，直到變成空中鳥瞰鏡頭，最後畫面裡就會出現工作人員的名單。在那時候，除了小心別丟了自己的小命之外，我能做的頂多就是抓好攝影機，根本管不到鏡頭到底看起來怎麼樣。第二天我進戲院看毛片時，黃宗霑（那時我倒真想罵他一句他媽的）坐在我旁邊。當播到我拍的鏡頭時，他點了點頭說：「啊！很好，很好。」那是我這輩子最棒的一天了。從那時起，每當我拍了一個自己也覺得滿意的鏡頭時，腦海中就會響起他用那帶著中文腔的英語說著這句話。

在二次世界大戰擔任商船水手後，我本來應該到父親在芝加哥的一家公司幫忙，但我卻以各種不同的神奇方法把整個企業搞得很糟。父親對我說：「你知道嗎？你真應該當個化學家的。」我問他為什麼，他說：「你是我所認識的人裡，唯一一個能把好好的錢搞成一堆大便的。」我告訴他我想拍電影。（小時候我們常搬家，不管搬到哪個新地方，我都會覺得自己像個格格不入的局外人。我會用父親的 Bell & Howell 16釐米攝影機拍家庭影片，這讓我同時覺得有參與感，卻又像個偷窺者似地保持著一點距離。）我希望這可以當做是我對未來生涯規劃的答案。我那長久以來一直受苦受難的父親答應了資助我租工作室、買一部新的攝影機、添購一些燈光設備，還有雇用一個可愛的秘書。就這樣，我準備好要進入這個圈子了。

當然，沒有人準備好了要跟我一起合作。最後，父親還幫我找了一個客戶，那是他一個在阿拉巴馬州經營奧帕力卡紡織廠（Opalika Textile Mills）的朋友，這位老闆想要拍一部影片來慶祝工廠成立五十週年。因此我前往奧帕力卡，跟所有員工混在一起，開始拍一部關於他們生活的紀錄片。然而，這個小鎮幾乎可以說是靠這家工廠繁榮起來的，他們生活中的每個層面完全在工廠的掌控之下。在完成剪接並將影片交給我父親的朋友之前，我又到工廠實地拍攝，拍了一些如何把生棉花製成布料的影片。「這是什麼鬼東西？」他吼著：「學校裡的孩子、男人在玩骰子，公司的店面⋯⋯我有五十台羊毛梳理機，每台要四千八百美元，我要『看到』的是這些機器，不是這種全部都是人的垃圾畫面。」這是我第一次體悟到什麼是商業導向、什麼是結果至上。

直到我補拍、重剪這支片子的時候，我才了解到我根本不懂拍電影是怎麼一回事。於是我從新聞短片的攝影助理做起，當有一些劇情片到芝加哥來拍攝時，我也會去幫忙。同時我也替人權組織和工會拍紀錄片。我猜就是因為這樣，讓我在危險的麥卡錫（McCarthy，編註 1）時期看起來像個反動份子。在這一段時間裡，我為《大英百科全書》（*Encyclopaedia Britannica*）工作，負責拍攝教育影片。其中一部影片《生活城》贏得了奧斯卡最佳紀錄片，我也因此有個機會能夠到英國拍一系列莎士比亞的電影。但那時候我的護照被沒收了，要把它拿回來唯一的方法就是供出參與農夫公社（Farm Co-op）、聯合反法西斯主義難民委員會（Joint Anti-Fascist Refugee Committee）或俄戰支援（Russian War Relief）等聚會的朋友名單，這些組織被司法部長認為是反動分子。我當然不會供出名單，所以，英國跟莎士比亞就甭談了。但是，去西岸並不需要護照。我跟羅傑‧科曼（Roger Corman）談好了要在那裡拍一部低預算的劇情片。這部片子後來賣給華納電影公司

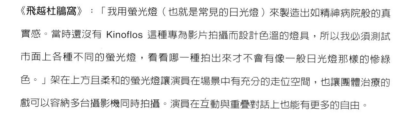

《飛越杜鵑窩》：「我用螢光燈（也就是常見的日光燈）來製造出如精神病院般的真實感。當時還沒有 Kinoflos 這種專為影片拍攝而設計色溫的燈具，所以我必須測試市面上各種不同的螢光燈，看看哪一種拍出來才不會有像一般日光燈那樣的慘綠色。」架在上方且柔和的螢光燈讓演員在場景中有充分的走位空間，也讓團體治療的戲可以容納多台攝影機同時拍攝。演員在互動與重疊對話上也能有更多的自由。

（Warner Bros.），並因此讓當時正籌拍《美國，美國》的伊力‧卡山注意到我。

伊力‧卡山會雇用我可真的需要一點勇氣！這不只是因為我缺乏經驗，同時也因為我對他的政治觀點懷有敵意（他曾是最會打小報告的人，並因此毀了我一些朋友的生活）。但是，我喜歡這部影片要表達的想法：對於想追求更好生活的移民者而言，美國就像個避風港。本片也是我自認最好的攝影作品之一。也許你可以說我並不了解我所不知道的那些事。我除了憑自己的想像之外，沒有任何人、事、物可以給我解答；也因為在拍攝過程中我都不看毛片，而給了自己很高的自由度。我從紀錄片的拍攝及黃宗霑的例子中學到大膽（他經常拍一個景只用一具燈，這在當時有著棚頂鷹架可以架很多燈的環境裡及多重光源的慣例下是很罕見的）。

當你在拍紀錄片時，你總會處在一種兩難的情況下。你會一直很努力地想找到一個拍攝這件重要事件的好鏡頭，並把它很適切地安排在景框裡，但你就是不可能很完美地做到。然而，也就因為不完美，這樣的影像看起來有一種令人信服的真實感，我也把這種方式運用到劇情片的拍攝裡。我故意有所保留，讓觀眾需要一點努力才能感受到影片的全貌。比如說，我會在前景放一些別的東西，讓戲劇動作因為這樣的遮蔽而有些隱微。這樣做的用意是要讓觀眾也能有參與感──引導他們去發現鏡頭中的事物，在不讓他們覺得一直有人要他們注意這、注意那的情況下，吸引他們的注意力。他們會因此覺得更融入戲中，像劇中人物般地對發生的事情有所了解、領悟。紀錄片的美學概念也影響了我打光的方式。拍紀錄片時，大多就是用現場的光源，而且因為動作必須迅速，控制曝光的機會也就有

限。因此，雖然你可能在某人臉上取了很棒的鏡頭，但明亮的陽光可能會讓臉部有些地方或身體其他部位曝光過度。同樣地，這也可以用來讓劇情片的攝影看來更具真實感。例如在《返鄉》（Coming Home）中，我利用弧光燈來模擬從窗外灑進來的陽光，而如果我要拍一個背對窗戶的人的時後，我就會讓他部分的身體曝光過度。

我的紀錄片工作經驗讓我免於落入俗套中，也讓我對不可預期的可能性抱持著開放的態度。我曾在紐約拍過一支關於急診室的影片。一個騎腳踏車被撞倒的小孩剛被送進來，他的母親也在旁邊。若是一般的劇情片，那位母親可能會發狂地哭叫著：「喔，我的寶貝兒子，他會不會有什麼三長兩短啊？」但在現實生活中，這個母親可能會在孩子的擔架旁走來走去，不停地罵他：「我跟你說過多少次了，不要在街上騎腳踏車。跟你講一百遍了，就是不聽……」像這樣的情景，都會教你要怎麼從現實生活中學習（不幸的是，這行業內大多數人參考的對象通常都是另外一種影片）。

當我們在準備拍《天羅地網》裡搶劫的一幕戲時，我想要避免好萊塢電影中作假的背景動作。我對導演諾曼‧傑維遜說：「我們把攝影機隱藏起來，拍一場真的搶劫吧！」他喜歡這個點子，所以在拍這場搶劫戲的時候，我在對街安排了一架攝影機，另一架在一輛車上，第三架則是從上面拍。當我們的演員演出這場戲的時候，真的路人走過銀行，但他們只是繼續走著，假裝沒看到發生了什麼事，一點也不想惹上是非，看起來就像是一場真的搶劫。終於，有人打電話給警察了，就在這時候諾曼才喊「卡」。我在拍《飛越杜鵑窩》裡團體心理治療的戲時，也用了很多部

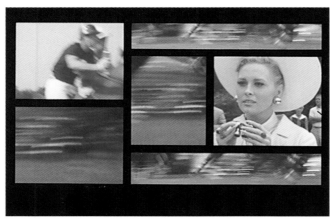

跟隨羅‧科塔創下的例子，韋斯勒是美國攝影指導中使用折射光的第一人。除了用
架在場景上方的絲布反射燈光外，韋斯勒還開創性地在電影攝影裡使用平面攝影的
傘狀燈（umbrella lights）。雖然他的組員都覺得這麼做很好笑，不過傘的形狀讓輕
便短小的燈具也能做出折射光的效果。（右上）《惡夜追緝令》（In The Heat Of
The Night / 1967）運用這樣的打光技巧創造出影片不飽和色彩的風格。（上）相
反地，《天羅地網》則是需要鮮明飽和的色彩以創造出60年代的嬉皮風。（右下）
在《美國風情畫》中，韋斯勒的角色為視覺指導，他用法國製的Cameflex攝影
機，幫助盧卡斯在大銀幕上做到半記錄式的影像風格。

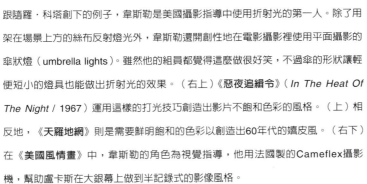

攝影機，這同樣可以製造出真實事件的感覺，也不怕有哪個演員擋到其他演員的鏡頭，讓他們之間有更好的互動。把紀錄片和劇情片區分開來是很重要的。我在攝影指導奈斯特·阿曼卓斯（Nestor Almendros）必須去拍另一部影片時，接手大約已經拍了有五十分鐘素材的《天堂歲月》。奈斯特一直告訴我，他要用自然光來拍這部片。的確，這部片子看起來很自然，但實際上窗戶外有一盞弧光燈、四盞小燈，以及一些眼燈等。（曾經有個導演要求攝影指導歐文·瑞茲曼 / Owen Roizman用現場的光源拍一場戲，他輕鬆地說：「當然，我會用車上找得到的燈……」）即使你想要的是「沒有打燈」的樣子，但攝影指導就是總得滿足一些另外的要求與期望。在拍《布萊茲》（Blaze）裡保羅·紐曼的戲時，有幾次我沒有凸顯他水藍色的眼睛，製作人便說話了：「我想你在那一景裡少打了眼燈……」我解釋那是故意的，他竟然接著說：「嗯，不過，保羅一定要看起來很帥才行……」

拍電影實際上並不是一個自然的行為。它是一個非常需要詮釋、也非常人為的媒體。我們是在創造劇場、創作戲劇。拍電影並不只是被動地拍攝攝影機前發生的事而已。有一種錯誤的觀念認為，用放任的態度拍出來的電影比較有創意。在我看來，這不過是懶惰的藉口。今天有些導演會讓演員隨心所欲地在攝影機前移動。但這麼做忽略了一個事實，那就是，演員在鏡頭內的位置對電影敘事而言是一項重要的工具。拍《最佳人選》（The Best Man）的時候我曾經跟亨利·方達（Henry Fonda）共事過，他就是個完美無比的銀幕演員。他尊重攝影師的工作，同時也了解，不更動彩排時所定的動線對他的表演及對電影來說，

都是很重要的。好的電影製作代表好的掌控。製作一部「可以剪接」的劇情片真的需要牽涉到很多特定的知識與專業。

我不像維多里歐·史托拉羅（Vittorio Storaro）那樣聰明，他會在知性的層面上利用色彩代表的意涵來創作。而我個人對電影樣貌的掌握，則通常來自於合作的過程中或準備拍攝時所做的實際決定。在最近一次勘景時，我和導演、美術設計及服裝設計參觀了幾所學校。我們會開始說自己的想法，覺得怎麼樣最適合這部片子。（像是，「我喜歡那個東西，它深色的木頭質感似乎蠻適合劇本裡那個學校的宗教氣息。」）就這樣，我們都表達了我們希望這部片子應該有什麼樣的感覺。如果我們在攝影棚裡拍攝，美術設計可能就會問我佈景中是否需要天花板。我也會因此而好好想想是否要從低角度拍攝，如果是，那我就會要求場景裡有移動式的天花板。或者我會考慮到窗外燈光的架設位置；架得遠，整個場景的照明會較一致，而架得近的話，場景中最暗到最亮區域的曝光值會相差到五檔之多。這些決定對一部影片樣貌的影響力要比任何其他的準備更大。

我同時也會仰賴電影製作中各方面的合作。《光榮之路》裡的粉彩質感不單只是因為我在底片上先做了閃光增感（flashing，編註2），製作設計麥可·海勒（Mike Haller）也幫了很大的忙，他小心翼翼地避免設計中用到強烈飽和的顏色。若是鏡頭內有個亮紅色的佈告板，不用我說什麼，就會有個盯場的助理去處理。麥可還用風扇把整袋的漂布泥、風滾草與垃圾往鏡頭內吹，以協助我做到影片中

那種灰濛濛的效果。

《光榮之路》同時也刻劃了電影攝影這份職業的另一項特
質。當我開始考慮做閃光增感時，我跟維莫斯‧吉格蒙
（Vilmos Zsigmond）談過，因為他早在勞勃‧阿特曼
（Robert Altman）的《花村》（*McCabe and Mrs Miller*）中
就用這個技術做過大規模的測試。他幫助我時的那種慷
慨，就是一種存在於攝影師間典型的同僚情誼。只要我們
當中有人有了新發現，我們都會急著跟別人分享——在這
樣一個狗咬狗的行業裡，這樣的情誼是罕有的。

我們幾乎可以說，這個時代對電影製作而言是挺悲哀的。
在美國幾乎沒有導演有足夠的權力拍一部誠懇、有所堅持
的電影。最近在拍一場酒吧的場景時，我發現背景裡有個
巨幅的可口可樂看板。「拿掉它，」我說：「它不應該出
現在這個鏡頭裡。」這時，製片走過來對我說：「這個標
誌贊助了這部片二十萬美金。」在這個行業裡，商業考量
一直以來就是非常強勢而無法避免的，但現在更是變本加
厲地，金錢變成了唯一的準則。大部分的人不太會去管電
影的內容拍得怎樣，只關心著要趕在十二月十四日前上映
以爭取耶誕節的檔期。驅使導演導一齣戲的動力來自於他
對片廠樓上監督者的恐懼，而不是製作一部好電影的理
想。在我拍完《富人之妻》（*Rich Man's Wife*）之後，試映
場的觀眾覺得最後壞人死得不夠慘。在原來的影片中，哈
蕊‧貝瑞（Halle Berry）用槍對著壞人，砰一聲，他就死
了。重拍的時候，她射了壞人一槍，踢他胯下，再用一把
小斧頭砍倒他，而且他倒地前還先撞碎了汽車的擋風玻
璃。這還不算什麼，就在他好不容易跌到地上後，她又用

高跟鞋踹他……。身為一個攝影師，只有當你拍的上一部
電影賺錢時，才會被認為是好的攝影師。然而，我還是要
對所有打算進入這個行業的人說：不要只是對電影有興
趣。要對生命有興趣、要有做為人的感動、要不斷的接觸
生活；用你的才華做點什麼，不要只是把它拿來找工作。

編註1：二次大戰後50年代的美國，國會裡瀰漫著一股反
共氣氛，參議員麥卡錫為當時保守勢力的代表人物，他和
他的羽翼在美國社會掀起了一股白色恐怖的浪潮。

編註2：在拍攝前或後，用微弱的光線短暫地曝照底片，
以增加感光度，讓暗區的亮度提高的方法。請參照名詞解
釋。

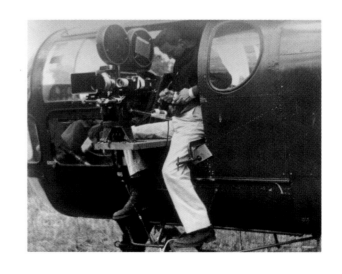

攝影‧電影‧電影‧攝影

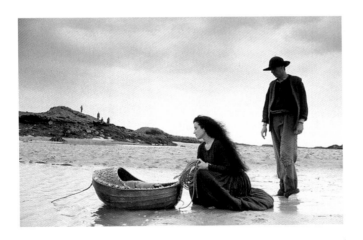

除了以不飽和的色彩創造出吸引人的影像外，《光榮之路》（右）還是第一次使用攝影機穩定器（steadicam）拍攝的劇情片，藉由方便的拍攝器材將觀眾帶入影片中一場人潮戲的中心。（右上）《暴亂風雲》沒有預算用攝影機穩定器這種「玩具」，韋斯勒將推軌車改裝成可以架在廢棄的火車軌道上以達到類似的效果。在礦區的戲裡，牆上閃著光，反光板也用來將火熔燈的光反射到礦工的帽子上。《小島的祕密》（上）是韋斯勒與導演約翰‧沙耶斯（韋斯勒稱他是一個誠實、優秀的電影人）再度合作的影片。片中，韋斯勒運用愛爾蘭較長的黃昏時刻，也就是所謂的「魔術時刻」的光影，來加強這個故事的神秘氣氛。（前頁）韋斯勒坐在直升機外拍攝《野宴》。

側寫大師

在高達的《斷了氣》中，楊波‧貝蒙（Jean-Paul Belmondo）演出的反英雄角色用了「萊斯勒‧卡瓦士」為化名，和他同名的萊斯勒‧卡瓦士卻取笑道：「在匈牙利，我這個名字就像是個無名小卒會取的！」巧合的是，這句話就像是個預言似地：60年代的加州，一群受到法國新浪潮啟發的電影人，在好萊塢片廠黃金時代逐漸衰微的當時為美國電

萊斯勒‧卡瓦士
Laszlo Kovacs

影注入了新的官感，而萊斯勒‧卡瓦士便是其中的一員。在拍完里程碑之作《逍遙騎士》（Easy Rider / 1969，丹尼斯‧哈柏 / Dennis Hopper導演），卡瓦士接著和當代一些特立獨行的開創者合作，包括了和勞勃‧阿特曼合作《公園裡那寒冷的一天》（That Cold Day in the Park / 1969）；包柏‧瑞佛森的《浪蕩子》（Five Easy Pieces / 1970）、《馬文花園之王》（The King of Marvin Gardens / 1972）；侯爾‧艾許比（Hal Ashby）的《洗髮精》（Shampoo / 1975）；馬丁‧史柯西斯（Martin Scorsese）的《紐約、紐約》（New York, New York / 1977）；而且和導演彼得‧鮑丹諾維奇（Peter Bogdanovich）培養出了長期的合作關係，一起拍攝了《目標》（Targets / 1968）、《愛的大追蹤》（What's Up Doc？ / 1972）、《紙月亮》（Paper Moon / 1973）、《永恆的愛》（At Long Last Love / 1975）、《五分錢電影院》（Nickelodeon / 1976）、《面具》（Mask / 1985）。

他也拍了很多主流的好萊塢商業電影，如《魔鬼剋星》（Ghostbuster / 1984，伊凡‧瑞特曼 / Ivan Reitman導演）、《愛人別出聲》（Shattered / 1991，沃夫岡‧彼得森 / Wolfgang Peterson導演）、《兇手就在門外》（Copycat / 1996，瓊‧艾米 / Jon Amiel導演），還有《新娘不是我》（My Best Friend's Wedding / 1997，賀根 / P.J. Hogan導演）。此外，卡瓦士還從事教學工作：「對我來說，現在是將我的經驗和知識傳遞給新生代的時候了。如果有一天我的學生發現要和我競爭同一份工作，而且知道我一定會全力一搏時，那將是一件很棒的事！」

大師訪談

就在我成長的匈牙利農村外，有一道鐵軌對於當時年幼的我有著不可思議的魔力。我會看著火車經過，一直到它消失在地平線的那端，心裡想著鐵軌的盡頭會通往哪裡。在

村裡，母親最好的朋友負責週末電影的放映。放映的戲院是一間學校教室，銀幕是釘在牆上的一張白床單，十六釐米的放映機架在一張張並排的椅子上就成了放映室。我的第一份工作就是在村裡派發電影傳單，並把它們張貼在電話亭上。至於薪水，就是我可以免費看電影。我會坐在前排，敬畏地盯著床單上閃動的影像。對我而言，那塊床單就像是一扇窗戶，透過它我瞥見了鐵路另一端的神奇世界。

我的父母希望我像大表哥一樣成為醫生，但隨著年齡的增長，我對電影的迷戀也與日劇增。我那時在布達佩斯的一間寄宿學校唸書。我會把城裡每家戲院的節目表都牢記在心，有的時候就翹一天的課連看四部電影。有一天，我又驚訝又高興地發現布達佩斯有個電影學校。第二年的一月我提出入學申請，不知怎麼的就錄取了。校長伊雷斯·吉歐（Illes Gyorgy）從那時起就是我的——也一直是世界各地匈牙利攝影師的——精神之父。他的信念是，只有天份是他教不來的，但只要你有天份，他就能幫助你發現它。

電影製作實務只是課程的一部分。因為電影是許多藝術的綜合體，所以我們同時還得學習藝術史、世界文學、音樂、戲劇、建築等。學校認為，學生應該敞開心胸，一步步建立起一個豐富的心靈資料館，這對我們未來從事電影專業會有所助益。一直到今天，我都還持續地在充實這個「資料館」。這個心靈資料館蒐藏了我從小到大所有的視覺回憶——我目睹的事件、我有過的感覺，特別是那些不同光影挑起的各種不同感受。擁有這個「資料館」，不管我拍的是哪一種影片——不論是喜劇片還是劇情片，古裝或

時裝劇（身為攝影師，我們應該要能拍各種故事）——我總是能從我的心靈資料館裡找到能夠參考的典藏，一個回憶或是一種感覺，作為我拍攝的依據。

我的故事也是一則友誼的故事。在電影學校，我認識了維莫斯·吉格蒙。他是高我一屆的學長，我為他的畢業製作擔任助理。1956年，匈牙利革命運動爆發的那一年，因緣際會地我們在一個秋日裡又碰在一起時，我已經對他有了一點認識。我們一起站在學校大樓外，看著俄軍坦克車駛過街頭到處掃射。我們看著對方，維莫斯這時說：「走，我們到攝影機部門去……」我們拿了一架老式的Arriflex攝影機、裝在鏡頭轉塔上的三個鏡頭、一個電池、二捲四百呎的底片，然後把全部的東西裝在一個購物袋中。那時候每個人都把家當打包在購物袋裡，這樣當我們混進街上的人群中時才不會顯得太突出。我們走遍了整個城市，一聽到有槍聲就把攝影機拿出來拍。那真是個既緊張又刺激的經驗，而我們的情緒更是異常的激動！我們國家的自由已經岌岌可危了。到了十一月，俄軍終於展開鎮壓，我們也有了整個事件的完整紀錄。祕密警察開始調查電影學校，試圖找出參與暴動的人。我和維莫斯決定將寶貴的毛片——還有我們自己——走私出匈牙利。我們將約三萬呎的影片裝在三個大馬鈴薯布袋中，出發前往奧地利邊界。

我的心靈資料館裡一直有一連串的影像：數以百計的人吊在火車外，攀爬在車廂頂上（就像你在印度看到的一樣）。在接近邊界的地方，黑暗、模糊、無止盡、凍結的地平面上佈滿了小黑點般的身影，不管男女老少，全都朝同一個方向前進……當我們被拘禁的時候，維莫斯給了我

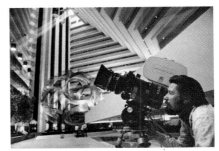

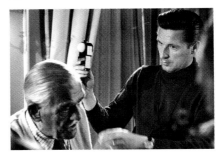

（左）匈牙利暴動：「我和維莫斯帶著攝影機走遍布達佩斯的街頭，拍下我們看見的景象。真是一片狂亂！人們橫屍街頭，整個城市變成了廢墟。在蘇聯派軍鎮壓前，我們總共拍了四、五天。」（右）在60年代的加州，卡瓦士拍了不少「摩托車騎士電影」。（右四）卡瓦士與包瑞斯・卡洛夫（Boris Karloff）在《目標》的拍攝現場。

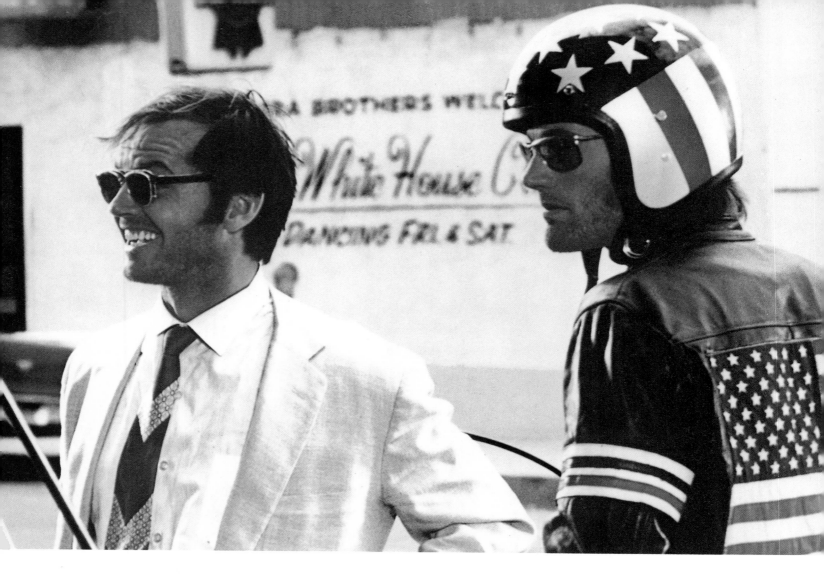

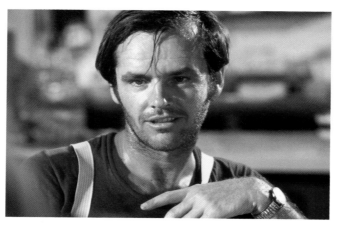

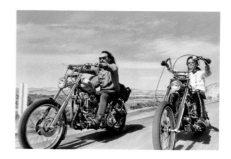

「拍《逍遙騎士》前，我沒什麼機會到美國各處走走，所以這部電影就成了我的發現

之旅。我去了很多我從來不知道它們存在的地方！面對著瑰麗的風景，我思考著要

如何才能讓丹尼斯‧哈柏與彼得‧方達（Peter Fonda）的角色融入其中？我發現，

只要在陽光下從某一個角度以逆光來拍他們，那陽光就會在鏡頭上形成一道如虹彩

般的光影，將他們融入到四周的景物中。影片上映後，我被某些大名鼎鼎的攝影指

導認為只有業餘的水準，因為我沒有辦法保持「畫面的乾淨」。但對我而言，那可是

深思熟慮後的表現手法。」

卡瓦士在攝影車頂上指導摩托車的行進：「我用吼叫或是手勢發號施令，讓丹尼斯・

哈柏與彼得・方達的摩托車在公路中交錯行進，以創造出一種如芭蕾舞般的畫面。」

（右一）卡瓦士與丹尼斯・哈柏進行故事討論。《逍遙騎士》的成功將實景拍攝的製

作方式帶入了新的紀元，同時也為美國電影開創出嶄新的自然風貌與寫實色彩。

一只手錶，那是他從電影學校畢業時父親送給他的禮物，他希望萬一我需要錢才能賄賂出獄時可以派上用場……逃出匈牙利之後，影像轉到了教堂內，一盞小小的、昏暗的燈泡，教堂的墓地就在邊境上……所有這些記憶中的影像都是黑白的，每件事物，就連原本青翠的草，似乎都像是黑色或灰色的。

到了奧地利，由於相信我們拍的東西有著重要的意義，我們一直希望能把影片推銷出去。但現在革命已是舊聞，我們也在理想的幻滅中醒來。最後，我們在薩爾斯堡（Salzburg）認識了一個來自慕尼黑的匈牙利製作人，才把影片賣出去。我們有了足夠的錢把影片沖印出來，也有錢住進一間廉價的小旅館。他還給了我們一部舊的 Arriflex 攝影機，我們希望很快就能用它來拍些東西。流亡在外，我們只有一個地方可去……

1960年代的好萊塢，每個人都在同樣的起跑點上，毫無憑藉。你是紐約大學的碩士還是匈牙利難民，一點也沒有分別。當時是大片廠制度的末期，想要一夕成名的獨立製片到處都是，他們急切地想以便宜的「製作」滿足露天電影院對影片的需求。一群新生代電影人（包括柯波拉、史柯西斯、沙耶斯與鮑丹諾維奇）在這段時期開展了他們的事業，同時掘起的還有一群新生代攝影師。在用十六釐米拍過一些新聞短片與醫學影片（我跟維莫斯經常是彼此唯一的組員）之後，我們成了羅傑·科曼的工作夥伴。他的「工廠」既是個剝削勞工的地方，也是一所電影學校。的確，柯曼剝削我們，但他跟我們每個人一樣知道得很清楚，我們受益良多，甚至是更多。通常，我們在大約八天的時間裡就得完成一部七十至九十分鐘的影片。雖然大部

分的成品都是固定模式的劣等影片，但聰明的導演及編劇總試圖偷渡一些有趣的創意到故事裡，或是做些視覺上的實驗。我們當時的生活中，是存在著某種拓荒精神的。我們都在一個拍電影的天堂，日以繼夜地工作，往往只在片廠或是外景現場隨便抓個睡袋睡個幾小時。

我因為拍了些摩托車騎士的影片而有點名氣，但同時我也很想大叫：「我不要再拍騎士電影了。」這時候，丹尼斯·哈柏找上我，要我拍《逍遙騎士》。他一身比利小子的打扮進到我們的會議室。「劇本在這。」才剛說完，就用力地把它丟向空中。紙頁紛紛飄落，灑滿了整個會議室：「不過我們不需要劇本，因為我要親自告訴你們這個故事……」當他說完故事的那一刻，我也已經忘了自己說過不再拍騎士電影，只說：「我們什麼時候開拍？」

我是個很情緒化的人，而我的工作則是用光影來操控情緒。每次我第一次讀劇本時，我總試著去想，它在我腦中印下了什麼影像，影像的背後又是怎麼樣的情緒？我是個很直覺的人，常常靠著這些第一印象來做決定。開始拍攝一部電影前，我會靜靜地做許多準備。我不記筆記、也不畫草稿，我只是把自己丟到劇本裡，感覺自己就像是活在裡面的人。當然，計劃是必要的，你必須預期到所有可能發生的技術問題、所有等在眼前的混亂。我喜歡去勘景，除了可以先看到外景場地並評估攝影的可行性外，實際與大家全擠在一部箱型車裡的經驗——包括導演、製作設計、燈光師、其他工作人員，還有我自己——真是一種無價之寶。在《逍遙騎士》的勘景過程中，隨著劇中主角的路線，我們一路從洛杉磯到紐奧良。對我而言，那是個令人驚喜的發現之旅。那是我第一次真正在美國境內旅行，

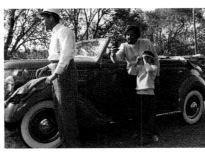

《紙月亮》：「這部影片的劇本可說是珠玉之作，可以拍一部黑白片對我來說更是難得的機會。為了讓天空看起來有某種戲劇效果，（在奧森・威爾斯的建議下）我用了紅色濾鏡。然而，這也造成曝光量少了三檔的問題。由於導演彼得・鮑丹諾維奇要求深焦效果，所以我在演員前面三呎的地方架起大型弧光燈，使曝光量剛好讓拍到的東西都很清楚。當時泰坦・歐尼爾（Tatum O'Neal）只有八歲，而這樣的光對她和她的父親雷恩・歐尼爾（Ryan O'Neal）來說，就好像曝曬在炙人的烈日之下。不過，好萊塢那些偉大攝影指導幾乎都慣用這樣的直射光（hard light，也譯作硬光）來拍那些後來成為經典的特寫鏡頭。」

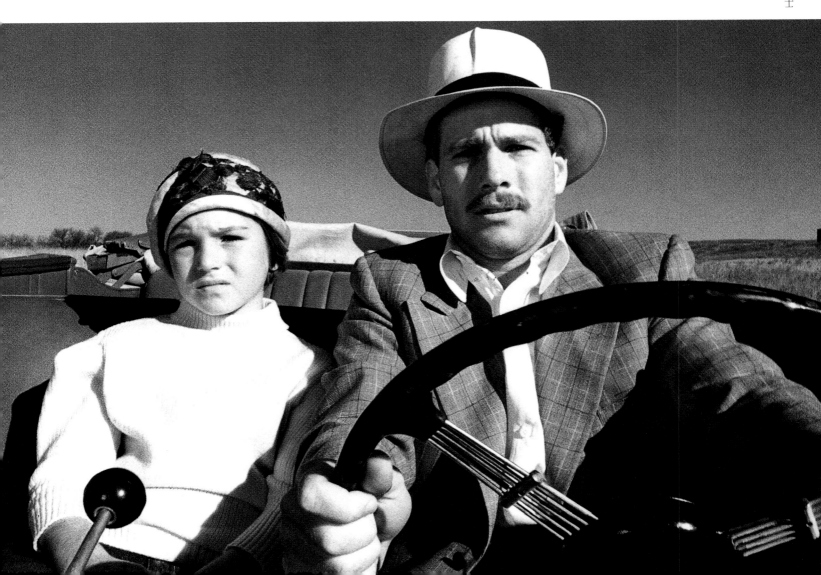

90

「對我而言,每一部影片、每一個導演,都有其獨特性與牽動觀眾情感的魔力。每當我接拍了一部影片,我都會讓自己沉浸其中。」(左)《紐約,紐約》、(中)《洗髮精》、(右)《浪蕩子》。

並開始了解到這個廣大的、不可思議的國家竟然有那麼多視覺上的對比。路途中，我們彼此之間的對話不斷，即使並不特別圍繞在電影上，我們談到的每個話題卻都有著潛在的關聯。到了旅程的尾聲，我已經有了十分清楚的想法，知道我想追求的是什麼、想藉攝影強調的是什麼。

電影是導演的媒體，不是攝影師的。我認為我的工作是在協助導演表達他的理念、他的夢想、他的創意。和不同導演之間的合作關係各有其獨特的化學作用。我必須試著了解他的想法、他的情感，才能把我的攝影和他的創意縫織在一起。如果他說：「紅色」，我必須很確定他說的到底是哪一種紅。同樣地，每部電影都有其獨特性，而攝影師必須要能創造出符合每個特別故事的視覺影像。和演員一樣，我們也會被定型，而那是很令人沮喪的事。在《逍遙騎士》成功之後，我想要拍一部幾乎全是室內場景的影片。但我的經紀人必須到處去說服製作人，我拍了一部全是外景的影片並不表示我就不會打光！因此，我接下來拍的影片幾乎都是棚內的內景戲。當我遇上一個拍西部片的機會時，又會有人說了：「卡瓦士拍的都是棚內戲，他能拍這個嗎？」

我最驕傲的一部電影之一是彼得·鮑丹諾維奇的《紙月亮》。我們想喚回由像亞瑟·米勒（Arthur Miller）、約翰·亞頓（John Alton）及桂格·多藍等攝影師開創的好萊塢黑白電影的優良傳統。《大國民》對我們有著最深切的影響。我第一次看到這部影片是1948年在布達佩斯，就此留下了無法磨滅的印象。奧森·威爾斯與彼得是很好的朋友，在我們籌拍《紙月亮》時，我見到了我心目中的「神」。當時為了拍黑白的影像我已經試了各種濾鏡，但始終沒有找到我想要的感覺。奧森說：「用紅色濾鏡吧。」我照做了，儘管濾鏡降低了底片的感度，使我必須用大型的弧光燈才能做到彼得想要的深焦效果，不過紅色濾鏡的確創造出了戲劇性、美得令人難以置信的天空，完全呈現出我們所追求的表現主義風格。

不管你做了多少準備，一定要等到你抵達拍片現場的第一天早晨，第一次結合了所有的元素後，一部影片的生命才開始。盡可能地對你要怎麼拍這部片的方式保持開放的心態，一直到你看到演員的演出為止。這就是為什麼我從來不做平面計畫的原因。一場戲可能不會照你想像的那樣發生。我攝影的目標就是支持演員的表演，即使是最細微的細節都要表現到。就好比說，要是我看到有演員戴著帽子，我會問他為什麼戴帽子。因為他可能是想避免其他演員看到他的眼神。若是如此，我會將那場戲的燈光再做設計，讓他可以在想要和別人的目光有所接觸時，只要把頭輕輕一側。這就是為什麼我只在看過彩排後，才會開始覺得我可以把一場戲的燈光打得恰當。

打光的時候，我喜歡去感受每道光線在構圖中表現的戲劇性邏輯與功能。那就像畫圖一樣；每道光線就是一筆，分別創造出不同的情感價值。從背景到前景，光線為鏡頭的每個部份理出質感，分隔出區別，將重點點出來讓觀眾注意。這些是我工作的中心美學理念，它們給了我最大的喜悅與快感。但也可能是我承受最多責任與壓力的原因，因為每個鏡頭拍攝的速度、工作人員的士氣，都決定於你能工作得多快。攝影師必須是個強而有力的領導者。我自己有配合超過幾十年的燈光及攝影組員，我們互相給予彼此對等的尊重與信任。在這麼多年的合作之後，我們有自己

攝影·電影·電影·攝影

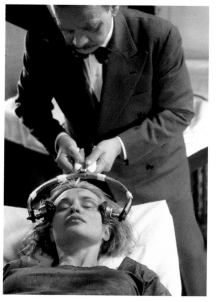

（左上）《兇手就在門外》。（左）《新娘不是我》：「對我來說，用寬銀幕的形式來拍一部喜劇是這部影片的挑戰。」（中）《心動》（Heartbeat / 1980，約翰·拜朗 / John Byrum）：「建構畫面時，我們受到當代畫家艾德華·哈柏（Edward Hopper）很大的影響。不過，不會有觀眾在看電影時會說：「喔，這個畫面是學艾德華·哈柏的。」我們模仿的是他構圖時的簡潔與風格化，還有在景框內勾勒另一個景框的方法。我們讓人物看著窗外，斜射的光影落在前景或是牆上。」（右）《法蘭西斯》（Frances / 1982，格萊曼·克里夫 / Graeme Clifford 導演）：潔西卡·蘭芝（Jessica Lange）演出30年代好萊塢極具悲劇色彩的影星法蘭西斯·法莫（Frances Farmer）。卡瓦士正在安排一個使用攝影機穩定器來拍攝精神療養所的鏡頭（右三）。（右頁）上與下兩張照片分別是《目標》與《兇手就在門外》的拍攝現場：「一個攝影師的職業生涯中，不應該有所謂的模式、或所謂的一成不變的秘方，特別是在我開始拍片的60年代到90年代，整個電影工業有了很大的變化。」

的一套工作方式讓我們合作起來就像是一台上好油的機器。

當攝影機啓動的刹那總是十分令人興奮的！你不只捉住了演員表演時的戲劇、強烈感情，同時你也把數個星期、數個月或是數年以來，每個人——包括編劇、導演、美術設計、服裝設計、髮型師、化妝師——的努力具體化，呈現在最後的畫面裡。這就是為何我的工作能讓我興奮到廢寢忘食的原因——我只是站在那兒想著，自己是多麼幸運，低微如我竟能成為這偉大電影製作藝術的一個小兵。

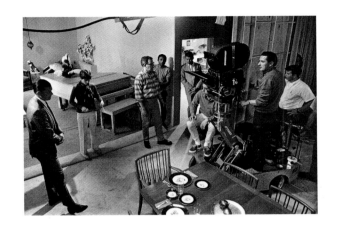

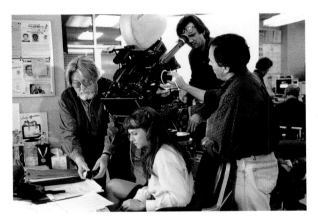

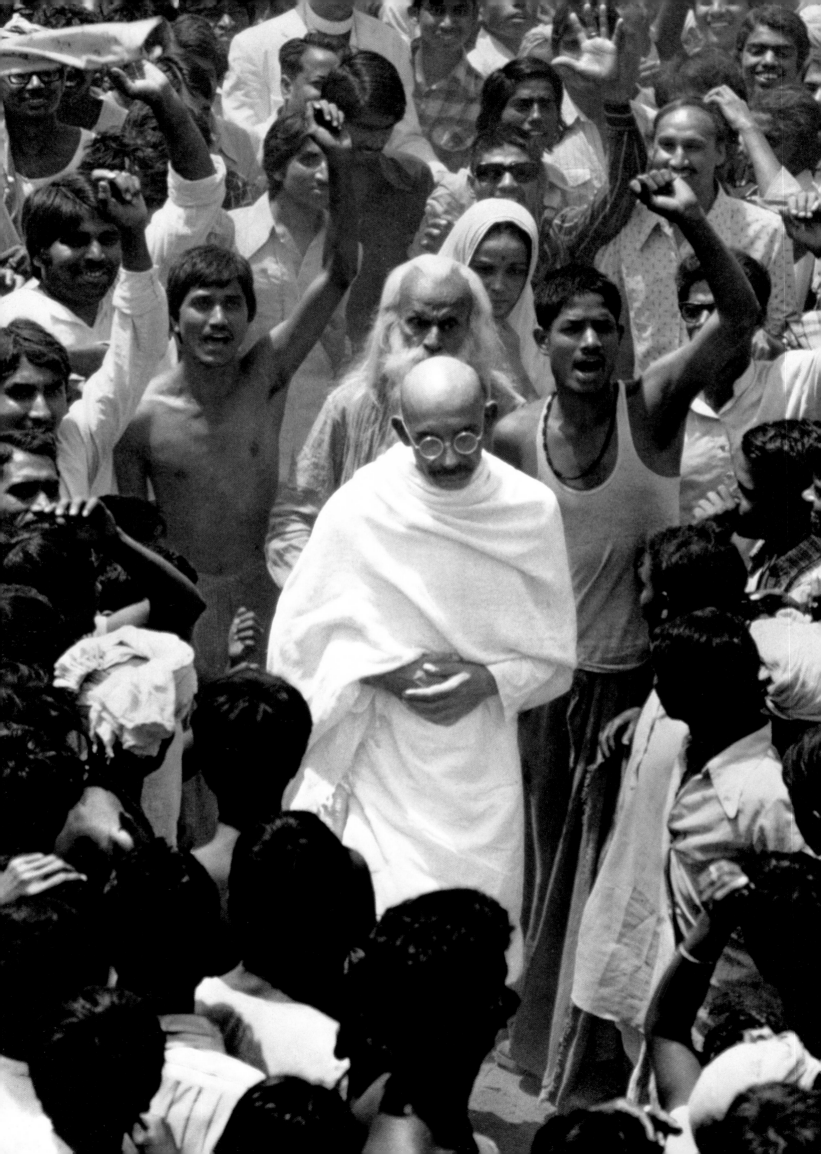

側寫大師

父親在英國電影工業發展初期便投身攝影工作，比利自然
而然也受到電影攝影這個行業的吸引。二十四歲拍了第一
部短片之後，他開始記錄片與廣告影片的拍攝。他拍過一
些低成本的劇情片，包括東尼‧李察森（Tony Richardson）
的《紅與藍》（*Red and Blue*）。他攝影生涯的轉捩點起於
肯‧羅素（比利曾擔任他廣告片的攝影）找他擔任

比利‧威廉斯
Billy Williams

《億萬金腦》（*Billion Dollar Brain* / 1967）的攝影。這次的
拍攝經驗被比利形容為「潛入深海」。不論如何，他為這
部影片編織出如織錦般豐富的視覺效果，以及他在肯‧羅
素《戀愛中的女人》（*Women In Love*，本片於1969年獲奧
斯卡提名）中的表現，讓他成為同輩攝影師中的佼佼者。
他接著拍了四十多部的劇情片，包括電影氣氛熾烈引人的
《去他的星期天》（*Sunday, Bloody Sunday* / 1971，約翰‧史
勒辛格 / John Schlesinger導演）、《金池塘》（*On Golden
Pond* / 1981，馬克‧雷得 / Mark Rydell導演；比利因本片
再次獲得奧斯卡提名）；還有史詩鉅作《黑獅震雄風》
（*The Wind and The Lion* / 1975，約翰‧米勒 / John Milius
導演）、《鷹翼》（*Eagle's Wing* / 1979，安東尼‧哈維 /
Anthony Harvey導演；比利以此西部片榮獲英國攝影協會
獎項肯定），和《甘地》（*Gandhi* / 1982，理察‧艾登鮑爾
導演；比利因本片榮獲奧斯卡最佳攝影）。他並曾在英、
美等國以及慕尼黑、柏林、布達佩斯等地從事教學工作。

大師訪談

從1979年起，我便開始在倫敦附近的國立電影暨電視學校
（National Film and Television School）主持學生的研討會。
因此，我可以用攝影師的角色來看這份工作的本質。希臘
文的 kine 是運動（movement）的意思。而我就是個崇尚
「運動」的攝影師。

我的父親畢利（Billie）是電影攝影師。從1910年開始，
在攝影棚還是用玻璃牆搭建的那個時代，他便投身這份工
作了。身為一次世界大戰的海軍攝影師，他穿越了整個非
洲拍攝探險過程。到了三十歲時，他開始拍劇情片。那個
時代並沒有所謂的電影學校，你要拍電影就必須邊做邊
學，也因此你經常會發現攝影部門裡有許多父子檔。當我
還是個十四歲的青澀少年時，離開學校後自然而然地就當
起父親的助理，開始了我的學徒生涯。服完兵役之後，我
開始拍紀錄片。在具備基本的打燈技術以後，我已經熟練

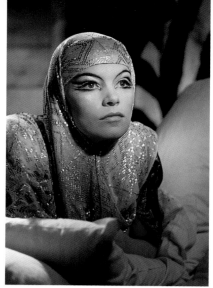

（上、左）《戀愛中的女人》：「本片可能是我的最佳代表作。全片的故事內容讓我有多樣的發揮，包括了：室內與室外的日夜景、日光夜景、以火光照明的摔角戲、不算短的魔術時刻（用了三個黃昏才拍攝完成）、用油燈照明的場景，以及在瑞士的曖曖白雪下拍攝的高潮戲。本片在光影的表現範圍上是不可思議的多樣，而每一種情況都是我非常希望探索與開發的。我運用濾鏡，甚至是以分類分級的方式，以確定影片中所呈現的光影色彩──譬如日落後深藍的天色；或是由燭光、火光所營造出的金黃質感──是真的表現出故事內容的時間。」

攝影・電影・電影・攝影

47. CONTINUED (1) 47

Footsteps click down the hall. He looks at the
clock.

 MR BRUNT (Cont)
 That'll be Miss Harby ...
 (meaningfully)
 ... the Headmaster's sister.

A plump woman, 30ish, bright and brittle, opens the
door. MISS HARBY and MR BRUNT ignore each other.

 MISS HARBY
 Oh you are early! My word, I'll
 warrant you don't keep it up. That's
 Mr Williamson's peg. This is yours.

She moves URSULA's raincoat further down the row.

 MISS HARBY (Cont)
 Standard 5 teacher always has this
 one. Aren't you going to take your
 hat off?

URSULA obediently takes her hat off and lightly throws
it to her peg. It flies past MISS HARBY and lands
perfectly. MISS HARBY walks over to the stove and
tries to rouse it with a poker.

 MISS HARBY (cont)
 Isn't it a beastly morning! Beastly!
 If there's one thing I hate above another,
 it's a wet Monday, pack of kids trailing in
 anyhow-nohow and no holding 'em...

She spots URSULA's lunchbox on the mantlepiece,
picks it up and thrusts it into URSULA's hands.

 MISS HARBY (cont)
 (indicating the other side of the room)
 This belongs over there!

Obediently, URSULA takes it to a small table as
MISS HARBY goes to unroll a pinafore wrapped in
newspaper and pops it over her head.

 MISS HARBY (cont)
 ... you've brought an apron, haven't you?

URSULA shakes her head.

 MISS HARBY (cont)
 Oh well, you'll want one. You've no
 idea what a sight you'll look before
 half past four...

 Continued:

 47-48/2

SCENES 47/48 - TEACHERS' ROOM CTD

7. CS URSULA (L/R)
 (throws hat)

 IN: Hrby: Aren't you going
 to take your hat off?
 THROWS HAT

8. MR. BRUNT/URSULA
 MISS HARBY in CL to
 MISS HARBY/MR. BRUNT seated/URSULA
 (Miss H. bends to rake fire.
 Rises, lifts lunch box off shelf,
 and gives it to Ursula.)
 MISS HARBY exits CL
 URSULA exits CR
 Hold single MR. BRUNT

 IN: Hrby: Isn't it a beastly
 morning.
 OUT: That (LUNCH BOX) goes
 over there.

9. URSULA in CL to CS
 (Jim Richards appears b.g.)

 IN: Hrby: You've brought an
 apron haven't you?
 OUT: Hrby: Jim Richards ...

10. MISS HARBY in CR to CS (R/L)
 (She moves L to door)

 IN: Hrby: .. you've brought
 an apron haven't you?
 OUT: Hrby: Jim Richards ..

經過二十年，比利・威廉斯再次與《戀愛中的女人》的
導演肯・羅素合作，將勞倫斯的小說搬上銀幕。（上）
這部名為《彩虹》（The Rainbow）的電影，預算和攝
製時間上都非常緊縮，因此在創意上就得有些妥協，而
本片的成績也遠不如前作。比利・威廉斯認為在拍這種
低預算的電影時，掌握好每一場戲要拍多少鏡頭是非常
重要的。（左）在比利・威廉斯的劇本上註明了要如何
拍攝一場學校的室內景。在左下的劇本上，比利還根據
技術彩排註記了每個鏡頭的處理方式。

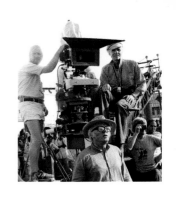

到在實景拍攝時，能用有限的資源拍出最好的成果。

以這樣的方式踏入這個圈子教會了我紀律。身為攝影師，我們要熟悉應有的技能，並增進自己對所有相關元素及攝影能引發的化學作用的全盤了解。我們必須知道不同的鏡頭與濾鏡分別能做出什麼樣的效果，並具備有關燈光與感光乳劑的知識。這就像畫家必須熟悉不同的顏料與筆刷，攝影師也必須懂得如何運用各種不同的元素。在今日，攝影師能夠運用的元素變得更豐富而複雜，相關的知識也就更顯得重要。鏡頭愈來愈犀利，運作也愈流暢（這對動作片及科幻片的拍攝很有利，但對比較浪漫的主題而言，就顯得太過生硬；因此你必須懂得如何使用紗網及柔焦來使影像變柔和）。70年代的攝影師只有一種感光度一百的底片可用，但現在，我們有各種不同感光度、不同反差、粒子粗細不同的底片。這麼多種的選擇意味一部電影裡，你可以在不同的場景運用不同的底片——如果你希望在不同的敘事手法或不同風格的元素間創造視覺上的對比，多樣的選擇就有頗大的助益。此外，後製時期的數位科技提供了許多改變原始素材樣貌的機會。因此攝影師也必須密切參與如此重要的後製階段。

在1950年代，大家都認為劇情片是主流，而我那工作層級不高的紀錄片背景則不被看重。我開始拍當時剛興起的廣告片，這讓我有機會學習在攝影棚內運用較複雜的設備。不管是過去還是現在，有許多攝影師都是這樣一路走來，而這樣的過程的確是有很多好處。同樣的，拍廣告讓一個新手有機會磨練他的基本功夫，他可以玩玩新花樣、做點試驗、甚至冒險嘗試某種特殊效果。劇情片可禁不起這樣

玩，因為要是沒成功，你可能就得回家吃自己了。商業廣告片除了廣告以外，在其他方面也頗具影響力；因為它們的關係，觀眾慢慢比較能接受劇情片裡較實驗性的影像。但是對那時的我而言，在羽翼未豐的廣告業工作最大的利益是，可以認識如肯·羅素、約翰·史勒辛格和泰德·柯契夫（Ted Kotcheff）等多位優秀導演，他們都是我日後一起合作劇情片的卓越創作者。

當經驗逐漸累積後，我愈來愈瞭解攝影不只是曝光正確而已。光影、構圖、攝影機運動，有那麼多的方式可以用來創造一幕戲所需要的氣氛。隨著我旅行的次數增加，我建立起一個視覺資料館；在不同地方、一天當中的不同時刻、不一樣的天氣，光影都會有各種各樣的變化。用螢光燈打光的房間，就是會跟用蠟燭或檯燈打光的房間有不同的氣氛。懂得如何分辨這些差異是很重要的，因此你才不致於陷入永遠都用同一種方法打光的窠臼。攝影師永遠要謹記在心的是，拍電影的最終目的就是要給觀眾看；因此，用燈光與構圖為觀眾塑造出一種氣氛是很重要的。

要從照片及繪畫中學習。研究大師，看他們怎麼構圖，怎麼用光影創造出景深和不同的視角。我盡量讓學生用黑白片的角度來思考，即使他們將來大多是要用彩色底片拍攝。那是為了要讓他們能在各種色調的情況下工作，靈活地運用光跟影的交錯、重疊。重點在於創造出畫面的深度——以製造出三度空間的幻覺。大師畫作即使複製成黑白的仍然是一幅出色的作品，畫面一點也不平板（那種臉部與背景色調相同的畫看起來真是一種折磨）。要多看別人的影片，並從中學習。

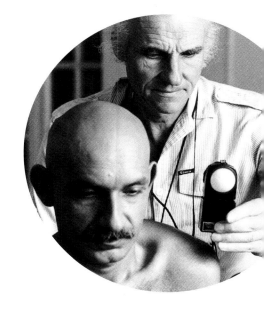

《甘地》：「在和導演理察‧艾登鮑爾討論過後，我們決定要盡量真實地呈現這個由班‧金斯利（Ben Kingsley）全心演出的人物。寫實性的攝影風格是恰當的，不需要任何朦朧的效果（除了在印度無法避免的灰塵）。拍攝的行程很緊，所以我們必須用最經濟的方式，不必搞什麼虛飾美化的效果。印度那個地方本身就提供了光影色彩各式各樣的不同變化，而場景設計史都爾‧卡格（Stuart Craig）所找到的拍攝地點，也都具有極佳的、天然生成的豐富層次。」

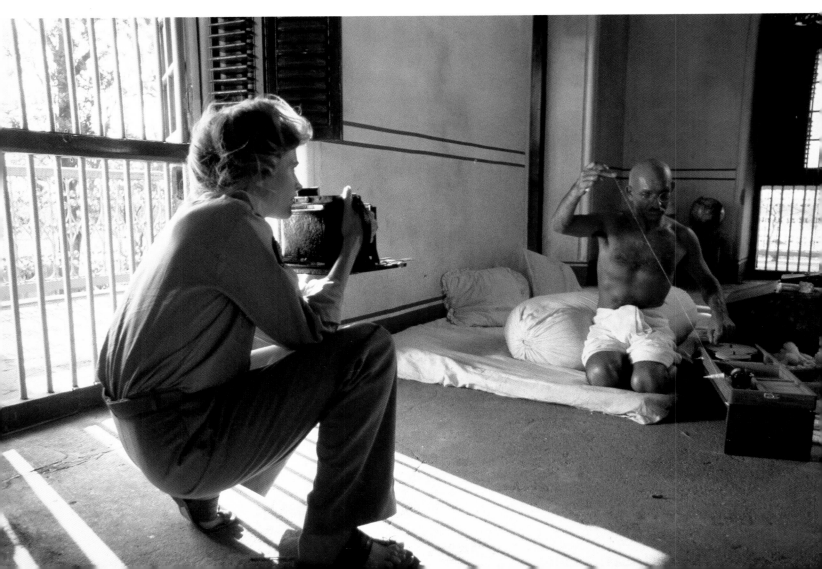

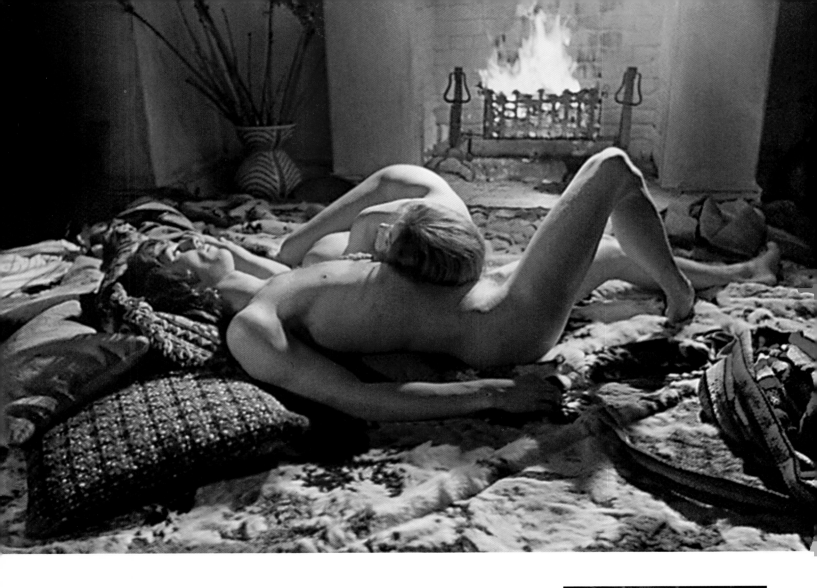

（上、右）《去他的星期天》：「當我第一次和約翰・史勒辛格碰面討論這部影片時，他說他希望這部影片能比我的前作《戀愛中的女人》更內斂含蓄，而不要讓觀衆太注意到光影和色彩的變幻。」為了做到導演的要求，這部影片的攝影並不會讓觀衆在一開始就眼睛一亮，但比利・威廉斯還是透過結構、光線和陰影的運用讓畫面呈現出三度空間的立體感。「我總是會考慮到色調的運用，所以我會非常自覺地在暗沈的顏色上建構上明亮的色彩。看看由大師安托内洛・達美西那（Atonello da Messina）所繪的（下圖）《聖傑洛美在研讀》（St Jerome in his Study）。明暗色調被清楚的區隔開來，即使變成黑白的，它還是一幅具有空間感的佳作。」

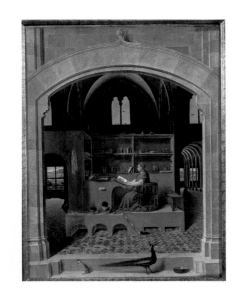

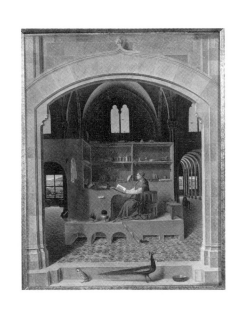

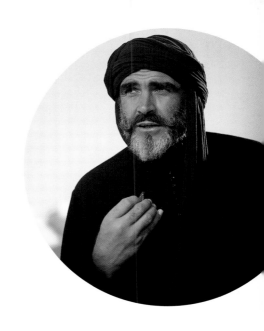

（左）《艾爾尼》（1985，彼得·葉慈導演）：故事的場景設定在希臘內戰時。「對這樣的主題而言，我認為拍成黑白片是最棒的選擇，那樣會讓全片產生強烈的效果。非常可惜的是，出錢的人並不這麼認為。」（上）《黑獅震雄風》：「當我們開始拍攝時是以馬德里為基地，而我住在普拉多（Prado）對面的旅館。我受到美術館內哥雅（Goya）的畫作啟發，希望能把哥雅的質感融入這部片的攝影中。這部影片講的是一個男孩的冒險故事（約翰·米勒是一個很好的動作片導演），所以畫面的顏色應該是多彩多姿的。拍攝的場景是單純的黃色沙漠為背景，在視覺上產生極大的助益，突出了劇中強盜史恩·康納萊（Sean Connery）的黑色長袍，以及被他綁架的美國人甘蒂斯·伯根（Candice Bergman）的米白色衣服。」

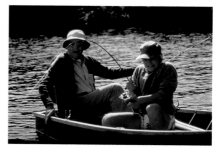

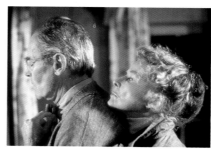

攝影・電影・電影・攝影

```
                    ETHEL
          They're out on the lake.  They
          should have been back before dark.
          Let's go!

     She heads across the boathouse to Charlie's boat
     moored in its slip.  Charlie grabs his slicker
     and follows her.  They climb into the boat and
     move off.

144  EXT. LAKE - NIGHT                              144

     Billy and Norman cling to each other, and to the rock,
     both exhausted.

145  EXT. LAKE - NIGHT                              145

     Charlie's boat clips across the lake, Ethel shining
     a spotlight back and forth across the water.  Charlie
     stops the boat.

                    CHARLIE
          Ethel, we've been back and forth
          here three times.  They must have
          pulled up somewhere.

     Ethel peers into the darkness.  She shines the light on
     the entrance to Purgatory Cove.

                    ETHEL
          You don't think he went in there,
          do you?

                    CHARLIE
          He's not that crazy.

                    ETHEL
          Yes, he is.  Let's go.

                    CHARLIE
          I'm not going to drive my boat into
          Purgatory Cove.

                    ETHEL
          Then I'll drive.  Here;  Hold this.

     She thrusts the spotlight into his hands, and takes the
     wheel.  The boat moves carefully into the cove.

146  EXT. LAKE - NIGHT                              146

     Billy and Norman are now on opposite sides of the rock,
     arms interlocked.
```

```
146  CONTINUED:                                     146
                    BILLY
          Maybe I should try swimming to
          shore.

     Norman shakes his head, too tired to answer.  Billy
     grips him tighter.

147  EXT. LAKE - NIGHT                              147

     Ethel steers the boat past the rocks, while Charlie
     tries to find them with his light.

                    CHARLIE
          Left, Ethel.  Now right!  Oh, my
          God.

     He can barely watch, but the boat winds along.  Suddenly
     they hit something.

                    CHARLIE
                 (continuing)
          Uh, oh.

     He shines the line on the water.

                    CHARLIE
          Holy Mackinoly.

     WE SEE a section of the Thayer-four floating in the water.
     Ethel sees it too.  She shouts.

                    ETHEL
          Norman, Thayer!  Where the hell are
          you?

     Ethel maneuvers forward, and Charlie slowly passes the
     light across the path.  A dark mass looms ahead of them.
     Ethel brings the boat closer and WE SEE Norman and Billy
     just barely hanging onto the rock.

          There they are.  Take the wheel, Charlie.

     She suddenly jumps into the water, and swims to the rock.

                    NORMAN
                 (weakly)
          Ethel.  You shouldn't be out here
          in this sort of weather.
```

《金池塘》：在原來的劇本中，當亨利・方達和小男孩的釣魚船翻覆而攀附上湖中的礁岩時，凱薩琳・赫本的船駛到了附近展開救援。「當我們在討論劇本時，凱薩琳建議：『你們看，如果是在我以手電筒照到他們之後，我便脫下外套跳入水中去救他們，這樣是不是更精彩刺激？』（如同上圖修定版的內容）。那可能是我拍過最難的一個鏡頭。那場戲幾乎要全黑，而我們希望在魔術時刻來拍，也就是只有幾分鐘時間可以拍攝。每個人都對於要把亨利・方達放到水中感到不安，雖然他非常願意配合，但他那時病得不輕。我只有很短的時間架設這個場景，而且只有一次的機會拍攝。拍完後，我一直非常擔心倒底有沒有拍好。為了拍到手電筒求救的閃燈，我必須減少曝光，同時也只能用適量的側燈來拍演員的臉。沒有任何出差錯的餘地！還好很幸運地，一切都很完美，在戲院裡，那一場戲也總能贏得觀眾的讚美。」

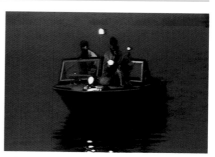

桂格·多藍是我心目中黑白電影攝影的英雄，傑克·卡蒂夫則是彩色電影的攝影大師。卡蒂夫逆著主流泅泳，指出未來的方向。他總是一直地試驗，試著往外推展人們能接受的範圍。當你想到他在沒有現代燈光設備的時代裡，用著感度極低的底片拍出那樣的作品，就會更震驚於他的成就。他真的是一個開拓大師。和學生在一起的時候我都會跟他們說，你一定要有想像力，在你開始為一個景打光之前就要先在心中勾勒出一幅畫面。進電影學校最大的好處之一就是，它給了學生一個環境，在這個環境裡學習電影的美學概念，同時觀摩老電影並加以研究。學習著大師們在銀幕上的成就——不論他們是導演、攝影師、剪輯師——提供了你一個機會討論某些效果是如何做到的。在這個層面上，那的確能培養一個人的感知能力。然而最終極的目標，還是要能將自己所感受、學習到的——對所有這些藝術、構圖、過去所有成就的讚嘆——轉換到實際的運用裡，而這就只有經過辛苦的實務磨練才能幫你辦到。攝影這份工作有很大的一部分都是在解決問題，並把困境化為轉機。

我有時會把劇情片比喻成是航行在海上的郵輪。導演即是船長，負責船上所有發生的事。攝影師則是大副，他要決定船如何前進以及到達目的地的最佳航程。在今日緊湊的工作時間表中，導演與攝影師的關係非常重要，他們不只要負責達到視覺上所有元素的協調，也要顧及預算和時間。攝影師處在電影製作過程中最具挑戰性的一端，因為拍攝往往是製作過程中最花錢的一環——有著天價片酬的演員在一旁、所有工作人員也隨時待命。對每位工作人員的努力來說，攝影機就像是個評分機，因此攝影師必須要有溝通能力，不只跟導演溝通，他還要跟所有其他創意部門以及工作人員溝通。

和導演工作時我喜歡的方式是，在彩排時先看演員如何走位。看完演員演出的方式讓我能夠開始構思該把攝影機擺在哪——鏡頭該多近或是要拍到多寬的角度？是否要用到軌道？要怎麼拍出現場的感覺？要多少鏡頭才能拍完這一景？（並將拍攝安排在允許的時間範圍內完成，太多不必要的鏡頭會很浪費寶貴的時間。）在觀看彩排的過程中，我可能會挑出一些能真正表現該場景精髓的小細節。舉例來說：拍攝彼得·葉慈導演的《艾爾尼》（Eleni）時——這是一部關於希臘內戰的電影，其中有一幕是凱特·奈尼根（Kate Nelligan）在知道自己以後再也見不到她小孩的情況下，正在跟她的孩子們解釋他們將要被送去美國。彩排時，凱特握住了她最小的孩子的手（這個小孩長大後成為故事的中心主角，在三十年後回到故鄉找尋母親）。這個動作並沒有寫在劇本裡，但我覺得這是個關鍵，所以我對彼得說：「我們乾脆就從她握起小男孩的手那一刻開始拍，到她跟他們說話的時候再把鏡頭拉出來。」要是我當時不在彩排現場，我永遠也不會注意到這個細節。這就是為什麼在現場看彩排並注意演員演出的細節是很重要的。記住，導演有很多其他的事要安排，也有太多的責任要照顧，因此攝影師有一部分的工作就是要當他的眼睛，幫他注意到所有鏡頭裡會出現的東西，包括化妝、膚色的變化、髮型、服裝，以及佈景，所有這些元素之間顏色的關係。如果其中有一個細節出了狀況，就沒辦法為觀眾創造出真實的幻覺。

好的攝影師也會去了解演員工作的方式。你必須要學會怎麼樣才能讓他們有安全感，但不能給他們特權，以免干涉

（下）威廉斯的燈光師喬治·柯爾（George Cole）為《迷夢的孩子》（Dreamchild / 1985）的九十秒開場戲所繪製的燈光設置圖。威廉斯說：「那是一片黑暗。攝影機配上10-30厘米的伸縮鏡頭以及遙控裝置，而升降機則是用綠絲布包起來，我們用大風扇吹出波影搖動的感覺。當光線漸漸亮起時，原本不在焦距內的金幣如水波般閃閃發亮。我用一秒三十格的速度來拍，攝影機抬起來拍到地平線在陰冷的晨光中緩緩出現，掠過防波堤、佈滿碎石的海灘，以及一艘舊船。由調光器所控制的6000安培的光逐漸亮起，在金黃的質感中帶著藍色調。明亮的天際襯著遠處兩塊巨石的黑影。接著攝影機逐漸移近巨石，而站在巨石間的老婦人也逐漸清楚起來。光線極具戲劇效果地亮起來，而兩塊巨石也動了起來變成看守金幣的鷹獅獸（Gryphon）和龜怪（Mock Turtle）（右三）。七十年前，路意斯·卡羅（Lewis Carroll）的《愛麗斯夢遊仙境》（Alice in Wonderland）便是以這位哈格薇絲女士（Mrs. Hargreaves）為本所寫出的。」

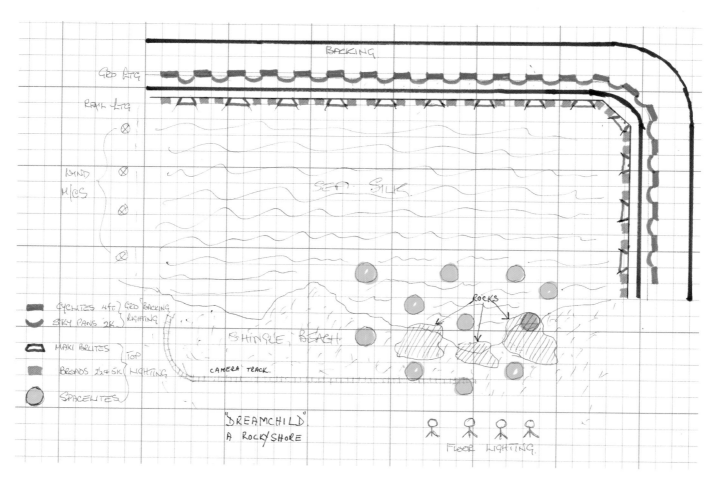

到你想創造的視覺效果。在《金池塘》中，我們想要創造出一種靜寂的氛圍。我們要的色調是由藍色、綠色及土色組成的。整個室內設計則是由原木構成，我們想要避免掉所有強烈的色彩。但凱瑟琳‧赫本一直拿一件深紅色的羊毛衫來跟我說：「比利，這個顏色真的很漂亮……」我越反對，她就越堅持。「你為什麼就是不喜歡這個顏色？」「嗯，因為它太強烈了……」「所以呢？難道你沒看法國印象派的畫，畫裡面不是都會有一點紅色在裡面……」「是啊」我說：「就因為那一小抹紅色，你一看到它，視線就沒辦法離開了。」她的反應則是：「那就是我要的！」她知道。她很清楚地知道她穿紅色很突出。她完全知道東西經由攝影機拍出來會有什麼效果，也懂得如何在人群裡突出自己！赫本小姐在好萊塢片廠制度下勝利地存活了下來。在那個體系裡，演員的技能之一就是要知道你在鏡頭上看起來會是什麼樣子，在某個距離用某一種鏡頭拍攝時，你會在畫面裡佔多少份量。要擁有這種能力必須對技術層面有相當深入的了解。（例如伊莉莎白‧泰勒，她往往只需要彩排一次就可以在第一次拍攝時完美演出。）但現在的演員就未必都有這樣的能力。有些人天生具有這樣的資質，就能很精準地達成某些困難的要求（像是在導演要求的點上很快速地移動到另一個位置，而這個位置還必須要讓攝影機能在他的身體或臉的某部分拍到很深的陰影）；有些人就沒有能力做到這麼困難的要求。你要找出個別演員的差異，並根據演員來調整你的燈光設計——讓他們能更自由地、不受限於個別才能差異地演出。

對電影製作的技術與設備有全盤的了解、對於如何控制光影及構圖要有美學上的認知、要能跟同事溝通及合作——除了這些重要條件外，攝影師也得具備充沛的精力與體力才能面對現今瘋狂的拍攝時間表。在時間緊迫的情況下，你通常會被要求能快速地工作。我覺得自己很幸運能一直在電影圈內工作。我有過很棒的經驗，認識了一群很棒的人，到過很多又刺激又漂亮的地方。並不是每個工作都能提供這麼優厚的機會的。

側寫大師

離開荷蘭的電影學校以後，羅比‧米勒到一家影片沖印廠工作。在德國，他擔任攝影指導傑瑞‧范登堡（Gerard Vandenburg）的助理。范登堡灌輸給他一種態度，米勒稱之為「懶惰創意——不要做得比需要還多——只要夠了就好」。後來，米勒接拍一部電視電影，還認識了「長髮副導文‧溫德斯（Wim Wenders）」。溫德

羅比‧米勒
Robby Müller

斯和米勒一起拍了公路電影三部曲——《愛麗絲漫遊記》（*Alice in the Cities*）、《歧路》（*Wrong Move*）、《道路之王》（*Kings of the Road*）——溫德斯－米勒的組合開創了70年代德國新電影風潮，並在《巴黎‧德州》（*Paris, Texas* / 1984）裡為當代美國創造出動人難忘的影像。其他與溫德斯合作的影片還包括：《罰球焦慮症的守門員》（*Goalkeeper's Fear of the Penalty Kick* / 1971）、《美國朋友》（*The American Friend* / 1977）和《直到世界末日》（*Until the End of the World* / 1991）。溫德斯視米勒為他導演生涯中重要的動力來源，由此可看出他對米勒的信任。而米勒對於其他合作過的導演也慷慨地建立了這樣的互動關係。米勒其他的作品有《電波人》（*Repo Man* / 1984，艾雷克斯‧考克斯 / Alex Cox導演）、《夜夜買醉的男人》（*Barfly* / 1987，巴貝‧雪瑞德 / Barbet Schroeder導演）、《威猛奇兵》（*To Live and Die in L.A.* / 1985，威廉‧佛烈金 / William Friedkin導演）和《瘋狗馬子》（*Mad Dog and Glory* / 1993，約翰‧麥克諾頓 / John McNaughton導演）。他也和吉姆‧賈木許（Jim Jarmusch）合作多部影片，包括《不法之徒》（*Down By Law* / 1986）、《神秘火車》（*Mystery Train* / 1989）、《看見死亡的顏色》（*Dead Man* / 1996）。其他作品為，和彼得‧鮑丹諾維奇合作的《聖者傑克》（*Saint Jack* / 1979）、《他們都在笑》（*They All Laughed* / 1981）；安得傑‧華依達（Andrzej Wajda）的《科札克》（*Korczak* / 1990）；拉斯‧馮‧提爾（Lars von Trier）的《破浪而出》（*Breaking the Waves* / 1996）；莎莉‧波特（Sally Potter）的《探戈課》（*The Tango Lesson* / 1997）。

大師訪談

1940年，我出生於加勒比海的科羅卡（Curaçao）。家父替蜆殼石油公司（Shell）及英國石油（B.P. / British Petroleum）在油田裡工作。十三歲以前，我一直跟著父

攝影‧電影‧電影‧攝影

親在美國境內與世界各地到處跑，最後在印尼住了七年。我們一直都在搬家，自然地我也要常換學校。我必須要很快地在新環境中知道誰能當朋友，並很快地和他們變成好朋友，因為我知道我們不會在任何一個地方久待。日後當我開始跟溫德斯和賈木許拍公路電影時，這樣的經驗幫了我很大的忙。他們經常要我參與一部片子初期的構思籌備過程。我可以給他們一些幫助，因為我知道長途旅行是怎麼一回事，從一個地方出發，經過好幾個禮拜的跋涉到另一個新的地方，我很了解那種身處於一個全新的陌生環境的感受——作為一個陌生人會有的心情。我完全了解在那種飄泊不定的生活下會有什麼樣的情緒與感觸，也知道這樣的生活對你看待週遭環境的態度有什麼影響。

在成長的過程中，我對攝影的興趣越來越濃厚。我有時會想，如果當初我選擇的不是成為攝影指導，而是在梅格（Magnum）那樣的經紀公司裡當一個平面攝影師，情況會有什麼不同。因為，照片拍攝可以讓你跟被攝的主體有真正的接觸，相較之下，拍電影則是追求一種人為的創造。你身處的是一個純屬虛構的世界裡——攝影機前很少有真實的情感。然而，1960年代，當我還是個學生時，我在荷蘭看了費里尼的《八又二分之一》（8 1/2），那真是一個震撼人心的經驗，也第一次激發了我望能當個攝影師的夢想。為了實現這樣的夢想，我進了電影學校，並當起了攝影助理，一直到1968年才開始自己拍電影。儘管如此，還是經過了十年的時間，直到我看了《道路之王》的毛片後，我才真正覺得自己已經爛熟了這份工作的技術要求。同時，這也是第一次我了解到我可以「發言」——我可以透過影像來表達我自己，就像音樂家用樂器說話一樣。

當我開始跟溫德斯合作時，我們拍的是低成本的獨立製片，也因此沒有必須討好觀眾的壓力。在我們的心目中，電影是藝術。然而，要建構出一部電影的視覺概念是很困難的，因為即使我們有了某種風格的創意，並想好了怎麼做，但我們就是沒有錢能實現我們的想法。例如，我們甚至沒有錢把背景漆成符合我設計的整體色系；或是當我們需要一部攝影升降機時，我們也沒錢可以租。我只好試著依我面對的狀況直覺地做出反應，也因此練就了我現在不怕在毫無準備的情況下到現場去。無論你做了多少計劃，實際拍攝時總會有預料之外的情況發生。

當然，在某些情況下你的確必須先做好一定程度的技術性準備工作。在拍《威猛奇兵》的一幕汽車追逐戲時（佛烈金想要突破自己在《霹靂神探》/ The French Connection 中拍的追逐戲），整個過程就先經過好萊塢機制裡技術上最專業、專門的最細節設計。目前，我正在跟溫德斯談他的下一部電影，這部影片將會需要許多準備工作，因為它的場景設定在一個滿是互動電視的未來旅館內。我們將會拍兩組平行進行的影片，你會在旅館的電視螢幕上看到其中一組影像，另一組則用來呈現旅館內發生的事情。

當我決定是否要拍一部電影時，對我而言最重要的考量是，該片是否與人的情感有關。有一種導演會希望拍出觸及觀眾內心深處的影片，並希望能讓他的觀眾在離開戲院很久後還會繼續討論影片的內容，這一種導演就是

米勒與溫德斯的合作始於1970年。他們彼此間的默契讓他們不需要太多的言語便能掌握到一個鏡頭應有的樣貌。「基於某種我也無法言說的原因，我總能精確地感受到他要的是什麼。」（右上）《愛麗絲漫遊記》和（右下）《巴黎·德州》：「我從歐洲來到德州中部，在那裡，光的反差、寬廣的藍天、那個地方的顏色，所有這些對我而言都是全新的經驗。我很怕我們拍出來的東西會讓人覺得我們在炫耀什麼，不過溫德斯說：『就這麼拍，讓我們把美國的真實樣貌呈現出來。』」這部影片的視覺影像並沒有事先經過特別的規劃──「所有的想法都來自於即時湧出的靈感」。米勒喜歡用現場的實際光源，而非強加一些人工的燈光。米勒和溫德斯合作的攝影作品還包括（中，黑白）《道路之王》、（中五）《直到世界末日》、（左）《美國朋友》。

對米勒而言,攝影著重的並不只在於技術與器材,而在於觀察與思考。他總會花時間去思考鏡頭後的情感,且在他決定如何呈現一場戲之前,他一定費心去了解角色的心理狀態。他堅持不用攝影機去突顯畫面中的重點,而是讓觀眾自己去發現景框中有哪些東西是重要的。(左)拍攝《威猛奇兵》時,米勒擁有好萊塢電影工業下所有的資源:「不管你要的是什麼,這裡都有!當你還在口中唸唸有詞的時候,你的要求就已經出現在你面前了。這整個專業的工業機制真是神奇到不可思議的地步。」不過這位攝影指導還是傾向於在主流之外拍片,在資源較少的環境中換取更多的自由:「有些攝影師永遠都覺得燈不夠,但我決得太多的選擇反而讓我分心。」(右)莎莉・波特導演的《探戈課》。

我希望合作的對象。至於我感興趣的電影則是那些，願意花時間深入表象底下、願意冒險並嘗試表達出發生在人與人之間的真實情況，進而探索某種能引起我情感共鳴的影片。（拍《道路之王》的時候我一直有種奇怪的感覺，好像我拍的是自己的生活。當主角打長途電話試著要聯絡上他的前妻時，我覺得自己正跟主角經歷著一樣的情緒。那是一部描寫我那個世代、描寫兒子與父親之間的關係、描寫逝去的愛的影片。）為了這些原因，我選擇——也被選擇——跟某些特定的導演共事，像是溫德斯和賈木許。

就像攝影指導找對適合的導演共事很重要一樣，導演也必須選擇一個和自己氣味相投的攝影指導——好比說是個沒有其他意圖、不為了證明自己的價值而拍片、不以美麗的影像破壞故事風格的攝影師。我之前曾經在接受別人的訪問時說過，如果觀眾看電影時完全沒有意識到攝影的存在，那這個攝影師就算成功了。數年前，我在準備一場龐大又困難的戲時用了許多燈。最後，我的燈光師對我說：「這樣真的很美！」我知道他是對的，我說：「沒錯，但我們現在要把它毀了。」我覺得我們做出來的完美燈光對故事而言是不對的。但我的燈光師很震驚；電影工作人員總是很驕傲於自己的作品，他們第一個直覺就是，畫面看起來要很美。

當我替拉斯·馮·提爾拍《破浪而出》時，他希望顏色是柔和的、演員在畫面的正中間，這樣蘇格蘭的美便只能在鏡頭邊緣被瞥見。他希望整部電影都用手持攝影的方式拍攝，讓攝影機可以自由地去「看」任何它「想看」的地方，並依演員的演出來決定攝影機的動作。當然這

也表示，我不能用到任何燈光（因為攝影機可能會拍到）。對拉斯·馮·提爾而言，唯一重要的是演員的表現。他怕演員會開始「演戲」，所以沒有任何鏡頭會拍第二次。如果有技術上的問題（例如焦距沒對準，或是底片上出現刮痕），拉斯也只會說：「報歉，我已經拍到這個鏡頭了。」因此，沒有任何安全網可以承接失誤。我對我們的作品感到非常驕傲，但我知道會有其他攝影指導把這部影片看作是對這個行業的侮辱，他們會認為我是精心設計，故意要攻擊電影攝影這門行業的專業表現。當然我並沒有這樣的意圖。身為攝影指導，我相信我所扮演的角色就是要呈現故事，並與導演合作表現出他對影片的想法，而不是試圖強加我的想法在影片裡。拉斯想要拍的是一部能一拳打在觀眾肚子上，並將觀眾的情緒帶上雲霄飛車翻轉的電影。為了實現這樣的意圖，它的攝影必然會完全不同於很多電影裡那些受尊崇的傳統攝影。

最近有一次在沖印廠，有個年輕小夥子問我怎麼做到《不法之徒》裡的黑白效果，那時我突然覺得自己好像有一百歲那麼老了。我告訴他我是用黑白底片拍的，他卻說：「哇！我從來都沒想到可以那樣做。」商業考量是最主要的原因，使得黑白攝影在今日幾乎已成了過去式。但沒有人會質疑繼續選擇黑白攝影的平面攝影師，也沒有人會停下來想想為何林布蘭有時要用彩色，有時則用黑白（版畫）。每次我開始準備拍一部電影時，我都會做一個小練習：和導演一起想像，用黑白還是彩色來拍這部電影會最恰當。有些影片根本不需要拍成彩色的，但即使我有幸可以選擇用黑白來拍，就是會有人認為不是彩色電影就不會賣錢，而這樣的心態令我沮喪。

攝影・電影・電影・攝影

《破浪而出》：「這部影片的樣貌，是在導演對故事敘事風格的要求下達成的結果。導演希望我把自己放空並保持單純，在我想看的時候透過攝影機拍下我想看的事物——好奇地。」拉斯・馮・提爾希望片中區隔段落的鏡頭（上）是以「上帝的視野」來呈現。這些鏡頭是片中唯一有鮮明色彩的畫面，也是導演、攝影師和丹麥藝術家柏・科克比（Per Kirkeby）共同合作的成果。在開使拍攝之前，米勒和馮・提爾遍遊蘇格蘭拍攝背景片。在後製階段，他們以數位化的方式把風景中各種元素，如山景或是氣候變化，加入影片中（這些影像會逐漸出現或消失在畫面中）。（左、下與次頁）由羅夫・庫諾（Rolf Konow）所拍下的工作照。

《不法之徒》就不能拍成彩色片，那會毀了這部電影。色彩會分散觀眾對角色及對故事的脆弱特質的注意力。同樣的，《愛麗絲漫遊記》也是如此。這部片原本計劃在美國以十六釐米的彩色底片拍攝，預算極低（我們的錢少到整組工作人員得全部睡在一間飯店房間內，連製作會議也都是在當地的麥當勞開的）。然而，當我們在紐約準備拍攝時，我開始擔心城市中那些干擾視線的紛亂色彩會把愛麗絲——一個失去母親之後正經歷著生命中巨大轉變的年輕女孩——淹沒。溫德斯同意我的看法，於是，我們就用黑白底片拍了這部電影。

在新加坡幫彼得·鮑丹諾維奇拍《聖者傑克》時，我遇到了一個稍微不同的問題。我選擇了用富士的底片來拍這部片子。因為富士呈現的顏色對我來說在某種程度上似乎較接近亞洲的文化質感，我擔心柯達底片強烈美國風格的色彩可能會讓這個城市看起來像是被殖民了一樣。在拍《破浪而出》時，我們發展出一種介於黑白與彩色的色調，因為拉斯要拍的並不是一部表現蘇格蘭之美的電影。讓色彩在影片的沖印過程中沉澱下來並不容易，若是你削弱了其中一個顏色，另一個顏色就會凸顯出來，但我們想要的是削弱整個光譜上的所有顏色。最後，我們將底片拍到的東西轉換到高解析度的數位錄影帶，然後調配各種不同的顏色直到玩出我們想要的色彩為止。

身為攝影師，我認為燈光與操作攝影機都是我工作的一部分。結果是，我幾乎都是自己運鏡。對我而言，只負責打燈然後把操作攝影機的工作交給別人，就好像我畫了一大幅畫，然後任由他人在畫布上剪取他要的部分一

樣。而且，我發現兩件事都做可以讓我工作得更快、更有效率。好比說，在思考該如何移動攝影機時，這同時也幫我了解有哪些燈光是可以拿掉的，因為有些地方攝影機根本拍不到。在準備一個鏡頭時，我總會問自己一些問題：燈光是否該同步反映出這一景的戲劇內容與效果？還是應該和它對比？一場恐怖的景不一定要用黑色電影的光影才有效果；愛情戲也不必總是打浪漫的光。藉由不同調性的燈光對比劇中的情緒，你有時可以額外賦予它情緒上的寫實效果與氛圍。

我也很清楚地意識到自己是如何使用影像語言的。我不想要無意識地重複同樣類型的鏡頭。好比如果你拍了太多特寫，就像一直重複說同樣的話一樣，那會讓你說的話開始失去任何意義。（對我來說，中景鏡頭比特寫更有趣，因為你不只看到臉部的細節，還可以看到演員的肢體語言。）另一項我堅持的原則是，我總避免用景框預示出下一步的發展。我寧願觀眾自己去發現，就像是意外的發現，而不是硬把畫面塞進他們的眼睛裡。

在我剛進入電影圈時曾被迫要找出自己的一套方法來拍片。並不是因為我想要獨樹一幟。而是我被那些我所受的影響、各式各樣的選擇、各種技巧及不同的新點子淹沒了。就像當初，溫德斯建議我去看《計程車司機》（*Taxi Driver*），那會讓我覺得很不舒服，我會擔心他是不是想要那樣子的攝影風格。我沒有去看電影。因為我認為，探討一部電影的唯一方法是透過自己對劇本的反應，而不是藉由各種外在的啟發。

在我搬去洛杉磯的時後，我一樣感覺到被淹沒了——生

（左三、左四）《不法之徒》：「吉姆告訴我說：『這部片是個童話，很簡單的。』他這樣說之後，我就知道要怎麼拍這部片了。」米勒和賈木許後來又一起合作了（左一、左二）《神祕火車》和（左五）《看見死亡的顏色》。（中、右）《科札克》：華依達手繪的草圖與對應的劇照。「拍攝的時後看著那些猶太人的舊箱子被放到火車上是一個奇異的經驗：我有一種詭異的感覺，我在想那些箱子之前一定也在同樣的地方被使用過。」米勒曾為了拍這部片看了些納粹新聞片，他甚至還找到了一些當初用來拍那些新聞片的鏡頭，他也把這些鏡頭裝在現代的攝影機上。（次頁）米勒在《科札克》的拍攝現場。

活繞著電影打轉、成功與否界定了你的社會地位、人們快速地剽竊著彼此的創意，所有這些都讓我不知所措。電影之於洛杉磯，就如同汽車之於底特律。這是個工業城，每件事物都奠基於行銷與消費產品。我每次看主流電影總是深受震撼──在攝影上，它們的品質高得驚人，但每一部看起來卻又是那麼相像。新科技的運用似乎掩蓋住了缺乏創意的事實。這讓我體會到身為人的悲哀，就像時下的旅行一樣。從一個大城市的機場飛到另一個城市的中心，不管你是在北美、荷蘭、法國，還是義大利，每一趟旅程都是一樣的。汽車看起來一樣，招牌、樓房、商店，所有的東西看起來都一模一樣。每件事的差別都被消除了。然而我學到了，雖然你不能對抗主流，但可以選擇從主流中走出自己的支流；你可以選擇拍一些較貼近生活、貼近人類情感的電影。而那些影片就是我心繫之處。

側寫大師

從很小的時候開始，葛登·威利斯就對電影充滿興趣。他的父親是華納電影公司的化妝師。在演過幾個孩童的角色後，葛登·威利斯轉往舞台技術和平面攝影方面發展。隨著韓戰的結束（他在戰時為美國空軍拍攝記錄片），他在攝影部門待了十二年之後，才拍了第一部劇情片《路的盡頭》（*End of the Road* / 1969）。從此之後，他以他所拍攝的影片（大約三

葛登·威利斯
Gordon Willis

十二部影片）的綜合成就成為當今最受人敬重的攝影大師。就某個面向而言，他可說是一位非常傳統的攝影師，熱忱地尊奉著古典電影敘事風格的原則；不過，他也是一位極具現代氣息的思想家，以他那令人驚豔、十足原創的作品啟發了新一代的電影工作者。他與伍迪·艾倫合作的作品有：《安妮·霍爾》（*Annie Hall* / 1977）、《我心深處》（*Interiors* / 1978）、《曼哈頓》（*Manhattan* / 1979）、《星塵往事》（*Stardust Memories* / 1980）、《百老匯丹尼羅斯》（*Broadway Danny Rose* / 1983）、《變色龍》（*Zelig* / 1984）、《開羅紫玫瑰》（*The Purple Rose of Cairo* / 1985）；這些影片風格豐富多樣，每一部都是值得珍視的文化資產。《教父》（*The Godfather*）系列（1972–90，法蘭西斯·柯波拉導演）不只顯示出了他與導演獨特的合作關係，更代表了他與一個主題的獨特鏈結。如果說《教父》為當代的幫派電影立下了新典範，那麼他與亞倫·派庫拉合作的《柳巷芳草》（*Klute* / 1971）、《視差》（*The Parallax View* / 1974）和《大陰謀》（*All the President's Men* / 1975），則重新開發了驚悚片的可能

性。他於1995年獲頒美國攝影師協會終身成就獎。

大師訪談

在我成長的過程裡，也就是在40、50年代的紐約，我花了很多時間在戲院中，因此那時期的好萊塢電影帶給我很大的影響。每家製片公司都有自己拿手的電影類型、灌注於影片中的獨特情感與影像風格，甚至自己的音樂和聲響效果。我可以在走進戲院大廳時，只憑著聽到的配樂就判斷出那是哪一家片廠拍的影片。那時有許多值得一提的攝影指導，依他們簽約片廠的不同風格而專擅於不同類型的影片攝影。雖然他們對我的視覺美學沒有根本上的影響，但他們絕對左右了我對鏡頭與畫面構成的概念。由於長期看電影所累積下來一點一滴的影響，我對這個媒體越來越著迷，也激起了我想要拍電影的念頭。

就跟許多人一樣，我開始拍電影的時候也模仿過其他攝影師的作品──因為那是我擁有的唯一參考。我模仿得不算好，

但那是個學習的過程，它幫助我鍛鍊我的技術。才華和創意是學不來的，但電影攝影的技術是可以——也必須要——學會的。如果有人對我說：「我有畫一幅很棒的畫的構想。」那我會問他：「你可以把它畫出來嗎？」如果他的答案是否定的，那我會認為他的創意不太有價值。對攝影師而言，攝影機是工具、底片是工具、你所選用的燈光是工具、甚至連沖印技術也都是一種工具。對這些工具的充分了解與掌握一定要變成一個攝影師與生俱來的能力。

在我拍了一個又一個的鏡頭、一部又一部的電影之後，累積下來的經驗讓我可以做出更多樣的選擇。好比當我熟悉了某種長度的鏡頭拍出來的效果後，我便開始會自覺地在某些情況下選擇使用這種鏡頭，選擇的標準在於它是否能最適切地呈現出一個畫面或一場戲的戲劇性、是否最適合用來拍某個女演員、是否能和另一個不同規格、不同焦距的鏡頭剪接在一起？我也學會了用不同的鏡頭來對比或強調影片的敘事風格。在擁有越來越多的選擇性之後，我開始發展出一套屬於我自己、個人化的思考方式。我會去想：「在這一景裡，我要用什麼樣的影像去影響最後看到電影的觀眾？」而不是拿著劇本到拍攝現場，還拿不定主意要怎麼拍。我的目標是，運用攝影師的工具以最有效的方式來說故事。

這種選擇題式的思考方式同時可以幫我過濾掉一些多餘的、令人分心的想法。你決定不做的事就跟決定要做的事一樣重要！刪減法可以幫你把創意變得更精確，讓觀眾在視覺上、情感上和敘事上更容易接受。對我而言，「單純」絕對是最美、最有效的表達方式。拍電影時磨人的過程，尤其是決策過程中行政和人事的紛擾，往往會混淆了影片的主題和拍片的目的。同樣的，有時候沖印廠或是器材商也會讓你陷入影片拍攝的爛泥巴堆裡。他們可能跟你說：「喔，你試過這種

最新型的濾鏡沒有？」當然，這個句子裡的濾鏡可以代換成任何其他攝影器材，鏡頭、攝影機、或是什麼你沒聽過的新玩意。不然就是：「你有沒有試過沖片的時候不要漂洗（bleach）而直接上色？」遇到這種情況時，我的回應通常是：「不，我沒用過，也還不覺得有什麼需要去嘗試。」我當然跟得上時代，但我不會只是為了想嚐新便跳上電子花車！如果哪一天我發現那些新玩意可以幫我在銀幕上更有效地傳達某種特殊的情感，那我會先做些試驗以確定那真的是最適當的選擇。我就曾經帶著攝影機穩定器到街上搞了一整天，以確定這玩意真的能最有效率地表現這個劇本裡的某一場追逐戲。

常會有人告訴我說，他們認為我的作品「十分真實」。但事實並不是如此。那完全是經過詮釋之後的結果。我的女兒就曾用一句話來形容我的工作：「內心情感激盪之後建構出來的真實」（romantic reality，編註1）——而我認為她可能是對的。不管是從另一種形式的藝術或另一部電影，我從來沒有從別人的腦袋裡借用任何的創意來拍我自己的東西。如果我想體驗一下感動人心的美麗光影，我會到大都會美術館走走，看看維梅爾的畫，但我絕不會試著把它的風格複製在我的攝影中。當我同意拍一部電影時，絕不會是因為我認為這個劇本拍出來會很美。我只會為了劇本對我的情感造成衝擊才決定拍一部電影。

最棒的電影就如同生活本身，是具有相對性的。好比善與惡、明與暗、大與小的對比。我嘗試圍繞著這樣的相對性來建構我的攝影手法。例如在《力爭上游》(The Paper Chase) 中（詹姆士·布里吉 / James Bridge導演，敘述約翰·賀斯曼 / John Houseman 飾演的跋扈教授與提摩西·波頓 / Timothy Bottoms 的大一新生角色之間的關係），形體大小的對比成為

威利斯為《**教父**》一片設計出的風格證明了，需要為發明之母：（左二）「為白蘭度打燈的方式必須能讓他臉上的妝看起來很真實，我的做法就是從頭頂上打燈。當然，這樣的打光方式早就有了，但是從來沒人把它當主光來用。我用這樣的照明方式來處理影片開場白蘭度在辦公室的戲。因為效果很好，我就繼續把這樣的打光方式用在這部片的其他場景。」威利斯有的時候也會故意操控燈光讓白蘭度的眼睛處在陰影裡，讓人看不到他的眼神，也無從得知他心裡在想什麼。有著陰鬱氣氛的辦公室內景戲，和明亮的、有著柯達金黃色澤的室外婚禮場景（刻意過度曝光做出來的效果）交錯並置，創造出了影片裡明亮與黑暗的視覺對比。（左一、下）

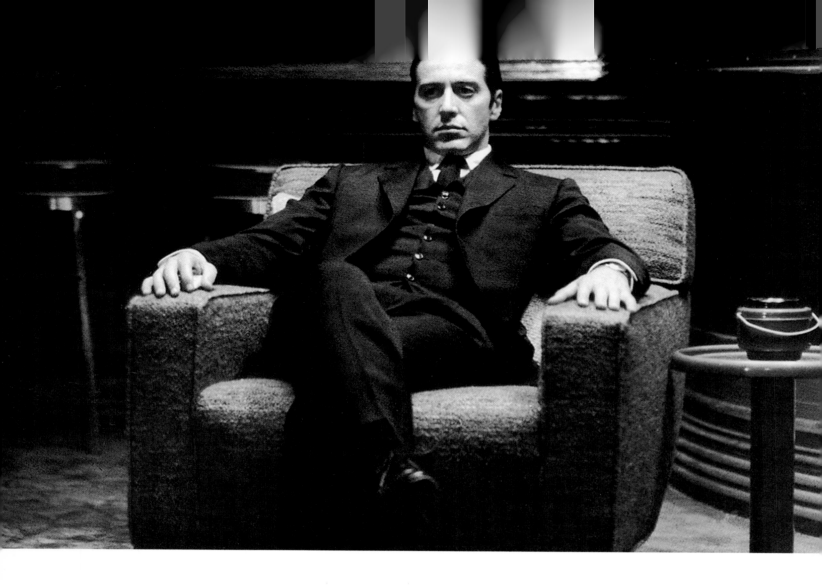

（上）在《教父》續集裡，威利斯繼續發揚了《教父》第一集中用在白蘭度身上的打光法，運用到艾爾·帕西諾（Al Pacino）所飾演的角色上，但又以曝光不足的方式讓畫面更加陰暗，以烘托出全片隱含的希臘悲劇特質。同時，他還將影片中的過去與現在兩個時空分別區隔開來。對勞勃·狄尼洛（Robert De Niro）身處的世紀交替的時代，威利斯以「髒髒的黃銅色」濾鏡來處理。「通常在歷史劇（period movie）裡，劇中人物都是穿著當時的服裝、拿著當時的道具，但畫面的質感卻像是昨天剛拍出來的。當觀眾看著一部歷史劇的時候，他不應該有好像是幾分鐘前才從停車場進來的那種感覺。」

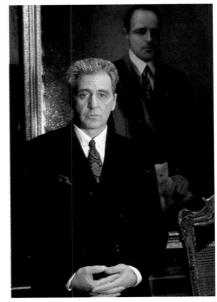

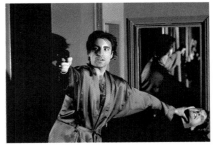

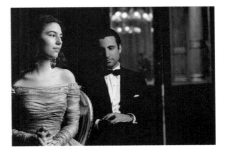

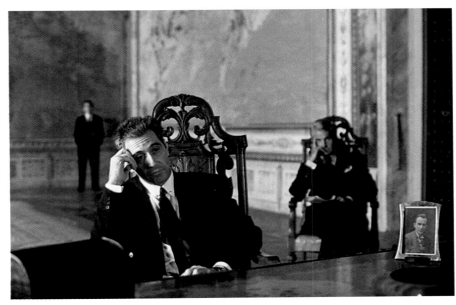

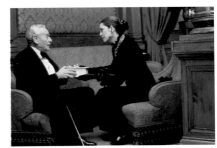

（上、右）與前兩集不同的是，《**教父**》第三集的時空背景是現在
——但仍然必須讓人感覺得出來和前兩部電影是同一系列的。威利
斯用現代電影用的濾鏡和底片來拍這部片，但是仍保持著同樣的色
調與光影設計，以及前兩集裡如聖經畫像般的質感，而不是想辦法
複製出相同的樣貌。這樣做出來的結果是，雖然它的現代感不是非
常鮮明，但是把這部片放在教父系列裡就顯出了它的時代性。（右
上）威利斯與柯波拉在拍片現場。

威利斯與伍迪・艾倫。《曼哈頓》（左一、左二、左三）：「我們都把紐約看作是一個有著蓋希文音樂裡的美國風格（Gershwinesque）的偉大地方，影片的視覺風格也就由此發展而來。伍迪建議用黑白來拍，而我覺得用寬銀幕來呈現會很棒。」（左四）《開羅紫玫瑰》的視覺風格奠基於經濟大蕭條的時代背景，烘托出令女主角迷失自我的電影世界的魔力。（左五）**《仲夏夜性喜劇》**（*A Midsummer Night's Sex Comedy* / 1982）。（右一、二）拍攝**《變色龍》**一片是很大的技術挑戰：當伍迪飾演的角色不斷變身，穿梭於不同的時代、社會背景時，威利斯必須將他所拍的畫面和史料影片剪接在一起，並讓它看起來結合得天衣無縫。（右三、四）**《百老匯丹尼羅斯》**：威利斯個人最愛的作品。（右五）**《安妮・霍爾》**：威利斯和伍迪合作的第一部影片，以「內心情感激盪之後建構出來的真實」的風格拍攝，改變了好萊塢一向認知的，喜劇和戲劇的表現手法必須有所區隔的想法。

我表現的途徑。電影一開始，構圖總是偏向專橫的教授，所以他在畫面上看起來就相對地比學生龐大許多。隨著情節的發展，學生開始取得跟教授平等的地位，我在視覺的表現上也就開始呈現出這個轉變——讓學生在構圖上所佔的比例顯得比較對稱且平等。最後，當學生佔有優勢時，他則主導了畫面的比重，教授的身形也就自然變得小一些。在《大陰謀》的故事裡，因為它牽涉到兩個世界，讓我直覺地就想到了用明與暗的對比來建構這部影片的視覺基礎。從明亮、日光燈照明、有著像海報鮮艷色彩感覺的「華盛頓郵報」記者辦公室，到勞勃・瑞福（Robert Redford）和他的線民「深喉嚨」（Deep Throat）見面的幽暗車庫，影片的對比性就建立起來了。而《教父》的相對性則建構在：室內場景的沈鬱、黑暗氣氛和明亮、有著柯達金黃色澤的室外場景的交錯並置，就像影片一開始的結婚場面。影片交錯剪接著兩種風格的畫面——明與暗、善與惡——創造出了兩種視覺層次。

拍完《教父》之後，我被人開玩笑地叫作「黑暗王子」。因為在這部片子裡有好幾場戲看不到馬龍・白蘭度（Marlon Brando）的眼睛。這樣的光影設計的確可說是反差太大，但那也是因為我經常以明暗光影之間的視覺相對性做為思考主軸的緣故。我並不認為燈光要打到讓演員頭上的每根毛髮都清楚地呈現出來。我反而比較喜歡讓演員在光亮與陰影之間移動。對我而言，把說話的人設計在黑暗的角落，或是用長鏡頭來拍人死掉的戲，都是很有力的一種表現。有的時候，你沒看到的事物會跟你親眼所見的一樣具有說服力。重要的是你在一幕戲中所運用的燈光，不論是明亮或黑暗的，都要有情緒上的功能。我曾經非常執著於我打的光必須要讓人分辨得出它來源的方向。雖然我現在仍喜歡讓人覺得片中的光線像是來自某個特定的光源，但我不再覺得有那麼嚴苛的必要。若是我在一個房間內需要有兩道光，而只能讓其中一個

有明確的來源，那麼我會「欺瞞」第二個光源。只要我心裡知道這在畫面上解釋得通，我就會讓它過關。

我喜歡在我的構圖裡運用「陰性空間」（negative space，編註2）。我也愛用變形鏡頭，因為你可以用一個特寫鏡頭填滿銀幕的右邊，至於畫面的其他部分則留白；但這樣的留白並不是真的空無一物，事實上這樣的畫面是充滿設計感的。為了讓整個畫面的構圖有效率地符合影片的需要，你需要演員的配合。當一場戲的走位已經確定了之後，我盡量不要求演員做任何令他們不舒服的動作——因為那樣做很愚蠢。你規範了演員的走位，然後照著你確定的走位打光。（定出走位是為了確立演員和攝影機產生互動的關係位置。）最棒的銀幕演員一定很清楚，如果他們沒有照著原先的走位移動，你原先為了燈光和畫面構圖設計出來的視覺架構會整個崩潰掉，這個鏡頭自然也就算失敗了。很令人沮喪的是，總會有一些人希望一切都能照著自己當下的「感覺」行事，並要其他的人來配合他們。我真的認為，情況要是真的是這樣，那就不算在拍電影了，反而比較像是在做廣播劇，或是在環形舞台上做劇場。幸運的是，我跟一些很棒的演員共事過。或許有人會說馬龍・白蘭度的演出太拘泥於「方法」（編註3），但他完全懂得完美的銀幕表演需要什麼技巧。最基本的準則就是，讓事情在稍有規範的情況下進行，反而會比一切毫無控制來得更具表現空間和揮灑自由。這總比隨你高興地亂搞一通，再來期待有個令人快樂的意外發展好多了。

攝影師的技術如果要充分發揮出來，不只需要一個好劇本，還得看是和哪一種導演共事。導演可以分成兩種。一種是會以整體素材做考量的導演。跟這樣的導演工作，你可以自己設計每一場戲的鏡頭結構。這樣子的工作方式——同樣必須建立在技術的基礎上——你不僅可以完整地為影片建立出統

攝影．電影．電影．攝影

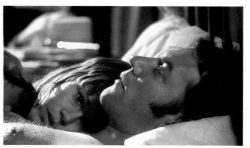

《大陰謀》兩種不同調性的對比（左二、左三）：日光燈明亮照明下的報
社辦公室與勞勃·瑞福即將和他的線民「深喉嚨」會面畫面的黑暗停車場，兩
種氛圍建構出了這部影片的對比性。《柳巷芳草》（右四、右五）：生活
在隱密暗夜的珍·芳達（Jane Fonda）和棲身於玻璃塔上的惡棍之間的
對比效果。「這聽起來好像只是個簡單的創意，但若是處理得好的話，就
是個精巧的創意了。」《天降財神》（Pennies From Heaven / 1981）（右
一、右二、右三）：威利斯以米高梅的歌舞片風格對比經濟大蕭條灰光暗
影中的現實，他以30年代童年時期的回憶來建構這部分的氛圍。他同時也
參考了三幅艾德華·哈柏的畫作，其中之一是《夜遊者》（Nighthawks，
左一）：「但我必須施一點小詭計，因為畫家往往從兩三個視角來建構畫
面，但攝影機的視角只有一個。」

一的觀點，工作起來也更方便（因為每個人都清楚地知道他們應該做什麼）。另一種導演我叫他是「垃圾車」型（dump truck）。他們會用各種可能的角度、不同大小的鏡頭來拍一場戲，再把拍出來的東西都交到剪輯室給剪接師處理。這樣的工作方式或許行得通，但絕不會有統一的觀點。我很幸運地跟一些非常優秀的伙伴合作過。替伍迪·艾倫拍片是一種樂趣。他會很明確地說出他想要的效果，然後給我極大的自由去設計和建構影像。我在準備一場戲的拍攝時，他可能會到旁邊下棋，等他回來的時候他可能會說：「嗯，這樣很好，我們就這麼拍吧。」或者他會說：「我們要不要試試看……，對，這樣比較好。」整個拍攝過程就像是編輯工作。亞倫·派庫拉也給我很大的空間去做我認為在視覺上恰當的決定，法蘭西斯·柯波拉也是如此。如果你曾跟同一個導演合作過，那整個籌備、拍攝的合作過程就會容易許多。彼此之間溝通起來會比較容易，你們也比較知道彼此的期望。

我常被問到：「你是怎麼做到那個效果的？」我希望我可以回答說：「就是用方法第二十三號啊。」但是拍片從來就不是這麼簡單的一回事。拍完《教父》後，我接到很多電話打來問我，是怎麼做到影片中那稍稍偏黃的黃銅色感覺。他們以為只要複製了某一項元素就能夠模仿出一部電影的視覺風格。但有很多很糟的電影看起來就是黃黃的！事實是，要是沒有配合上那部片子裡的燈光設計，光有那樣的顏色也營造不出那樣的風格。而那樣的燈光若是少了狄恩·塔夫拉瑞斯（Dean Tavoularis）極佳的場景設計，以及安·希爾·莊斯頓（Anne Hill Johnstone）設計的服裝，就一點效果也沒了。所有這些視覺元素，跟導演如何詮釋這部電影、每一場戲怎麼調度、演員用什麼樣的方式說台詞，都有緊密的相互關聯。製作電影的過程是有機的，光靠單獨的一個人、一件事，是沒有辦法拍好一部電影的。在你掌握了你的技術後，不管拍

攝中你決定怎麼處理一個鏡頭，「為什麼要這麼做」比起「要怎麼做」重要得多了。

編註1：這裡的romantic一詞並非平常所指的「浪漫」，而帶有浪漫主義文學發軔時期賦予這個詞彙的意義。就如同十八世紀末、十九世紀初，威廉·華滋華斯（William Wordsworth）於他著名的《歌謠集》（Lyrical Ballads）前言中所說的，「內心情感的自然流露」。這裡所指的內心情感並非只是一時的情緒，而是過去經歷的事物與現實的處境於詩人心中交匯之後所激發的想法與反應。以詩的觀點來看是如此，在其他文學、藝術的領域又何嘗不是如此。這樣的觀點也啓發了後世無數的文學家與藝術。

編註2：這裡的「陰性空間」指的是主體之外的畫面，這個部分原本並不被賦予太大的意義，但威利斯認為，因為主體的存在，彰顯了主體之外留白空間的設計感。就像陽刻印章，刻掉的部分雖然不存在了，但因為有存在的部分——字型，不存在的空白獨有的風格就突顯出來了。其實不管是陰刻還是陽刻印章，都因為兩者同時存在而互相彰顯彼此，也各自有著獨立的風格。

編註3：指方法演技（method acting），脫胎自蘇聯戲劇家史丹尼斯拉夫斯基（Stanislavsky）創立的寫實主義表演體系的演技訓練。他創立的「體系表演」首先注重研究演員在角色創造中一切動作和情緒產生的內在邏輯和心理依據，並且同時著重發展演員的形體、聲音、吐詞等外部體現諸元素的表現力。認為內部體驗和外部體現道兩個方面在表演創作中具有不可分割的統一性，並且互相制約，相輔相成。（本註摘自國家電影資料館1999年出版之《電影辭典》「方法演技」一節，143頁。）

側寫大師

從小，麥可‧查普曼完全不知道電影是怎麼來的：總以為是一群虛構出來的人物在加州搞出來的玩意兒。學校畢業後，也就是60年代，他在紐約前衛藝術圈子的外圍混了一陣子之後成為廣告片的攝影助理，開始了他的學徒生涯，接著當了攝影師葛登‧威利斯的攝影機操作員，拍了《柳巷芳草》、《教父》等片。自從拍攝了《最後行動》（*The*

麥可‧查普曼
Michael Chapman

Last Detail / 1973，侯爾‧艾許比導演）後，查普曼成就了多樣的作品，但是最為人讚賞的，則是他以一種深沈、熾烈，且大膽舒放的影像風格，完成了馬丁‧史柯西斯以紐約為題材的《計程車司機》（1976）和《蠻牛》（*Raging Bull* / 1980）。同樣以紐約為背景，他還拍攝了《前線》（*The Front* / 1976，馬汀‧李德 / Martin Ritt導演）與《漫遊者》（*The Wanderers* / 1979，菲力普‧考夫曼導演）。他與考夫曼合作超過二十年，作品包括《白色黎明》（*The White Dawn* / 1974）、以歡樂為基調重拍的《變體人》（*Invasion of the Bodysnatchers* / 1978）和《旭日東昇》（*Rising Sun* / 1993）。在80年代初移居洛杉磯後，查普曼拍攝了一些主流好萊塢電影，如《死人不穿蘇格蘭裝》（*Dead Men Don't Wear Plaid* / 1982，卡爾‧雷奈 / Carl Reiner導演）、《粗野少年族》（*The Lost Boys* / 1987，喬‧舒瑪士 / Joel Schumacher導演）、《絕命追殺令》（*The Fugitive* / 1995，安德魯‧大衛 / Andrew Davis導演）和《六天七夜》（*Six Days Seven Nights* / 1998，伊凡‧瑞特曼

導演）。1983年，他則自己導演了湯姆‧克魯斯（Tom Cruise）主演的《步步登天》（*All The Right Moves*）。《蠻牛》和《絕命追殺令》則為他獲得了奧斯卡的提名。

大師訪談

拍電影可視作和工業上的製造流程一樣。你希望能盡力做好這項工業化的生產，然而有時候，真的只是有時候，你也會希望在笑鬧的商業片之間拍出一些所謂的藝術小品。不過，你真正要持續思考的，則是盡可能地以最有效率、最迅速並且最天才的方式拍好一個景。大多數被人們認為是藝術的東西，其實也不過就是以機巧且智慧的方式解決了一個技術性的問題。繪畫是如此，詩也一樣——好比寫詩的時候，你努力地要想出一個好的韻腳，或是完成一個統一的韻律——就是在處理這些技術問題的時候，有時會突然有一些出其不意的成果。但是，千萬不要老想著去追逐那些意外的偶得。有人會打電話來，有時候甚至是在半夜，問我要怎麼樣才能成為一個攝影師。如果你夠實際的

SCREENWRITER'S NOTE: The screenplay has been moving at a reasonably realistic level until this prolonged slaughter. The slaughter itself is a gory extension of violence, more surreal than real.

The slaughter is the moment Travis has been heading for all his life, and where this screenplay has been heading for over 100 pages. It is the release of all that cumulative pressure; it is a reality unto itself. It is the psychopath's Second Coming.

FADE TO:

Police SIRENS are heard in b.g.

With great effort, Travis turns over, pinning the old man to the floor. The bloody knife blade sticks through his up-turned hand.

Travis reaches over with his right hand and picks up the revolver of the now dead Private Cop.

Travis hoists himself up and sticks the revolver into the old man's mouth.

The old man's voice is full of pain and ghastly fright:

OLD MAN
Don't kill me! Don't kill me!

Iris screams in b.g. Travis looks up:

IRIS
Don't kill him, Travis! Don't kill him!

Travis fires the revolver, blowing the back of the old man's head off and silencing his protests.

The police sirens screech to a halt. Sound of police officers running up the stairs.

Travis struggles up and collapses on the red velvet sofa, his blood-soaked body blending with the velvet.

Iris retreats in fright against the far wall.

With great effort, Travis, slumped on the sofa, raises the revolver to his temples, about to kill himself.

First uniformed POLICE OFFICER rushes into the room, drawn gun in hand. Other policemen can be heard running up the stairs.

Police Officer, about 4 feet away from the velvet sofa, looks immediately at Travis: he sees Travis about to put a bullet in his brain.

Police Officer fires instinctively, hitting Travis' wrist and knocking the revolver over the back of the sofa. It THUDS against the orange shag carpet.

Travis looks helplessly up at the officer. He forms his bloody hand into a pistol, raises it to his forehead and, his voice croaking in pain, makes the sound of a pistol discharging.

TRAVIS
Pgghew! Pgghew!

Out of breath follow officers join the first policeman. They survey the room.

Travis' head slumps against the sofa.

Iris is huddled in the corner, shaking.

LIVE SOUND CEASES.

OVERHEAD SLOW MOTION TRACKING SHOT surveys the damage:

--from Iris shaking against the blood-spattered wall

--to Travis blood-soaked body lying on the sofa

--to the old man with half a head, a bloody stump for one hand and a knife sticking out the other

--to police officers staring in amazement

--to the Private Cop's bullet-ridden face trapped near the doorway

--to puddles of blood and a lonely .44 Magnum lying on the hallway carpet.

--down the blood-speckled stairs on which lies a nickle-plated .38 Smith and Wesson Special

--to the foot of the stairs where Sport's body is hunched over a pool of blood and a small .32 lies near his hand

--to crowds huddled around the doorway, held back by police officers

--past red flashing lights, running policemen and parked police cars

--to the ongoing nightlife of the Lower East Side, curious but basically unconcerned, looking then heading its own way

《計程車司機》的劇本飽含了影像魅力。這部電影之所以偉大是因為它啓發了我們去對保羅所寫的東西作出回應；並且整個拍攝團隊各自貢獻了他們的即興創作，以上就是一個完美的範例。為了完成一個自頭部上方拍攝的鏡頭，我用粉筆在現場（一幢棄置的樓房）的天花板上畫上記號，接著由工作人員鋸出一個洞，並撐住整個建築以免樓房坍塌。然後我們透過那個洞把攝影機操作員懸吊在一個滑輪上，拉著他拍出我們需要的鏡頭。

「對我而言,真正的分鏡腳本會搞死電影。你可以不用想著要把它拍成電影了,那幾乎可以出版成漫畫書!(左)史柯西斯畫了一份粗略的分鏡,以作為我和他工作的依據。這是一份好的分鏡所應該做到的:只要定出拍一場戲所需的最少安排,說明概略的動作就好。但你必須要能夠隨著實際的拍片情況而做修正。如果一個演員擺了一個姿勢或是做了某些動作,那你應該要跟著做出反應,而不是被分鏡限制住。所以一個簡單勾畫的分鏡腳本就是一個好腳本。」

攝影
‧
電影
‧
電影
‧
攝影

「在成長的過程裡，我們看的都是黑白電視，所以播映的拳賽
也是黑白的，那麼以黑白片來拍《蠻牛》就變得挺自然的了。」
這部片子的影像是受到1940年代魏吉（Weegee）的新聞照片
（photojournalism）的影響（右一）。查普曼以高反差粗粒子的
伊士曼（Eastman）Double X 底片來拍，以營造出一種粗糙
的寫實氛圍。拳擊場面所營造出來的張力足以把觀眾捲入其
中。在其中一個鏡頭裡，我們在一個六百厘米的鏡頭下燃起一
堆火，爆裂的熱氣衝擊著畫面，於是觀眾看著著拳擊手的拳頭迎
面而來，就像打在自己臉上一般。（中）家庭影片的畫面是根
據影片主人翁蒙他（La Motta）自己的超八厘米影片而來。
「當我們把場景弄好時，馬丁和我都沒辦法把它的樣子弄得夠
糟，所以我們就請其他的工作人員來拍。」（右頁上）《亞特蘭
號》和《岸上風雲》的劇照。

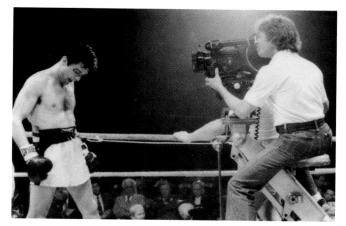

話，就不得不承認，現在進入電影界的人都是來自於電影學校。但是如果我有權改變這樣的情形，就假設我是國王好了，我會把電影學校都關掉，並將那些建築物改成較有用的流浪漢收容所。我會讓所有對電影充滿熱情、希望投入這個行業的人進大學唸歷史、文學以及所有最優秀、第一流的藝術作品。如果引用奧登（Auden）詩中的句子以白話來說便是——藝術絕對是伴隨某些事物而來的，它從來就不曾獨立存在過。在電影學校裡大家都告訴你，要你認為，不管你做什麼都要當作像創作藝術一樣慎重。這真是胡說八道。

在我剛進這一行的那個年代，那時是沒有電影學校的。你必須從學徒幹起，學會如何把底片裝進攝影機、裝置片匣、如何轉動焦距、怎麼移動攝影機。在這個學習的過程裡，你最好能觀察到許多攝影指導工作的方式。相當幸運地，我親身接觸到了兩位大師的工作情況。在包瑞斯·卡夫曼職業生涯的最後幾年裡，我擔任他的攝影助理。現在很少人再談到他了，但他真的可說是真正大師中的一位。他為尚·維果（Jean Vigo）拍了《操行零分》（*Zéro de Conduite*）和《亞特蘭號》（*L'Atalante*）；為伊力·卡山拍了《岸上風雲》和《娃娃新娘》（*Bady Doll*）；為薛尼·盧梅（Sidney Lumet）拍了《十二怒漢》（*12 Angry Men*）和《暗夜行旅》（*Long Day's Journey into the Night*）。如果你在片場裡，看著他工作，你會發現他是真正「用光線在畫圖」，你只能深深為他折服。當我在紐約的一個大商業製片廠擔任攝影助理時，在一個絕佳的機緣下，葛登·威利斯竟然破格讓我擔任他的攝影機操作員。那時葛登·威利斯開始投身劇情片的攝影工作，他這一步嘗試後來改變了美國，甚至是世界電影的攝影風貌。他對我的影響也許是最大的，就算不是，也絕對是最直接的。這並不是說我燈打得和他一樣（沒有人能把燈打得像葛登），而是，他影響了我的工作態度、啓發了我對電影的想法，並且讓我了解到，要以嚴肅的態度來看待電影攝影。

如果我不曾因為貪心和虛榮的驅使而成為一個攝影指導，我其實很有可能一輩子都是攝影機操作員，因為操作攝影機可以讓人直接得到一種做電影的滿足感。像是運動一樣，它帶給人一種直接而本能的滿足。你不只要像運動員一樣做身體上的勞動，同時還要做出美學上的決定；在做到導演的要求的同時，你同時也必須顧及到場景的需求與限制；當然，你還會有嘗試與冒險的機會，而且最後要如何完成一個鏡頭的決定權也是在攝影機操作員手上的。雖然這樣說有些俗氣，但我可是真的非常自豪於自己的操作技術呢。《大白鯊》（*Jaws*）的成果就很不錯！一旦故事的場景是在海上發生，就幾乎都得用手持攝影機來完成拍攝的工作，在1974年那個年代裡可沒有什麼攝影機穩定器。工作同仁就曾開玩笑說，這是有史以來耗資最鉅的一部手持攝影的電影。我很慶幸自己成為攝影指導後，在開始的幾部片子裡還可以有機會自己操作攝影機。要不是不復當年勇，我還是希望能自己動手。

攝影機的操作之於電影攝影，就好比畫圖這個動作之於繪畫一樣。如同畫畫時我們用線條定出整個畫面的結構，操作攝影機同樣地也是在完成構圖。至於電影攝影整體的考量，則是在賦予影片顏色和深度。同樣身為攝影指導，我就從不認為我有葛登·威利斯那樣的美學素養。我也沒有任何一部電影看起來像他的——我刻意如此。無論如何，在拍攝我的第一部電影《最後行動》時，對於要以何種態度與方法做好這份工作，我得到了非常珍貴的經驗與體會——該片是由侯爾·艾許比執導，傑克·尼克遜（Jack

Nicholson）主演。在一開始，我感到非常的不安。我真心地認為自己根本沒有能力做好這件事而覺得自己像是個騙子。因此，我決定信任自己眼睛所見到的事物。譬如說，我會真的到火車站裡看看光線，然後發現在那個環境裡我不需要做什麼補強就已有非常好的光線了。我能做的，就是試著把我所看到的光線真實地轉換到影片中，頂多就是為演員的臉補上一點輔光（fill-light）。經由這樣的經驗，我開始了解到電影攝影的立基就在於眼睛所見的真實。如果你信任你的眼睛，它們自然會引導你去掌握到事物的原貌——不是應該看起來怎樣，而是看起來就是這樣——這就是做電影攝影的基礎方針。漸漸地，你會學到如何在客觀已見的真實中加入自己的想法。雖然如此，我個人總還是傾向以我對真實的反應和感覺為依歸。

我拍過的很多電影都不是基於什麼了不起的理由才拍的。很顯然的，經濟因素通常是一大考量（你可能有妻小要養、要負擔繼續唸書的學費、也甚至有前妻要照顧），但我一直想拍各種不同類型的影片。我拍過驚悚片、喜劇、冒險動作、西部片、愛情喜劇、恐怖片、一部相當好的拳擊片，以及搖滾電影**《最後華爾滋》**（*The Last Waltz*）。我還拍過低成本與極富商業概念的電影。有時候因為某些機緣巧遇，一部片子會剛好和個人的興趣相合。譬如場景設在北極圈以北、關於愛斯基摩人的**《白色黎明》**。當我接觸到這部片子的拍片計劃時，因為當時剛好極度缺錢，我想也沒想地就接下來了。很巧的是，我對北極一直以來就有一種迷戀，我讀過許多相關的書，並且在格陵蘭住了一年。（順帶一提的是，該片算是我所謂的西部片。我總覺得北極就像是十九世紀的美國西部，只不過要冷得多。）

《計程車司機》是另一個讓人歡喜的巧合。這部電影可說是一群對紐約有著特殊情感並想要加以舒發的人，在一個特別的時機下碰到一塊所產生的作品。我自己也在紐約住了很久。如果我說我對紐約有什麼獨到的見解，那倒是有些言過其實，但面對著這樣一個城市，你就是會不自禁地對她懷有一種強烈的情感並深受啟發。此外，當我和馬丁·史柯西斯初次碰面時，我們發現到彼此對歐洲電影都有共同的興趣，而且高達和他的攝影師羅·科塔對我們也有著非常大的影響。不過，**《計程車司機》**畢竟是保羅·許瑞德（Paul Schrader）的作品。一直到現在我都還覺得這是我看過最棒的劇本，不只是因為他所描繪出來的那種扭曲變形的內在情感，也因為他在字裡行間所營造出來滿溢的影像感。馬丁當然也把這個劇本拍得十分精彩（沒有人可以像他那樣，很直覺地便對攝影機的拍攝觀點所掌握的情緒有很深的了解），而勞勃·狄尼洛的演出更是傑出！不過想想也挺令人沮喪的，我拍過最棒的電影竟然是在二十五年前便完成了。除非我十分走運，不然我恐怕再也不會拍到這麼衝擊人心的電影了。

開拍前的準備是非常重要的，這會讓你更有條理也更清楚拍攝時要採取何種方式。以後每當你在拍攝時碰到困難與瓶頸時，你就可以回頭想想當初是如何計劃詮釋這一景的。藉此，你可以省去不少頭痛的時間，也更能處理拍片現場的臨時狀況。一部片子在你一開拍時，它自己的生命便就此展開，而一些你從未料想到的想法也會不斷地自然湧現。你不只在開拍前要有周全的準備，還得對拍攝期間發生的種種可能性保持開放的態度。當我們在拍攝**《蠻牛》**時，有一場打鬥的場面，我們詳細地計劃了在整場打鬥裡用不同的方式處理一連串的動作，以便做出視覺上及情緒上的區別。我們計劃先用長鏡頭拍攝，再用手持攝影機，第三是水平推移鏡頭，第四則是調整拳擊場的長寬比，使

（上）《最後行動》：查普曼擔任攝影指導的第一部電影：「我以一句『我希望它拍得像是十一點的夜間新聞』來掩飾我的不安。當時我認為我的攝影還是相當的簡單幼稚，不過我最近再看這部片子時，我覺得還挺不錯的。」（右下）《白色黎明》：「這幾乎可算是一部人類學影片，紀錄了一個逐漸消逝的生活方式。」（右上）在《大白鯊》(1976)的拍攝裡，查普曼回頭擔任攝影機操作員，攝影指導則為比爾・布勒（Bill Butler）：在海上的鏡頭都是以手持攝影機的方式完成。除了在顛簸搖晃的船上保持攝影機的水平穩定外，查普曼將攝影機壓低至水面高度的運鏡，更是本片之所以能夠製造出一種潛伏危機和驚悚感的主要原因。

攝
影
‧
電
影
‧
電
影
‧
攝
影

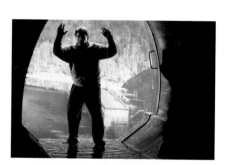

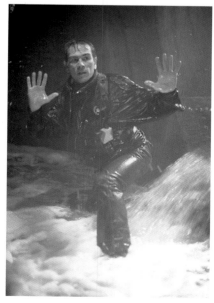

（左上）《變體人》：為了重拍這部經典的B級電影（B-movie），查普曼和導演菲力普‧考夫曼參考了早期的恐怖片如《失魂島》（*The Island of Lost Souls*）。（左下）「對我來說，拍攝《絕命追殺令》可真是一段痛苦的時光，我每天都希望能被開除。不過再回頭看這部片子，會發現其中還是有不少精彩之處。」（右上）當我在拍《死人不穿蘇格蘭裝》時，工作人員中有許多是好萊塢黃金時期的優秀老手。看著他們工作並從他身上學到許多這個行業的技巧，讓人不禁心生感懷我們所看到的那些好萊塢經典，就像汽車一樣，是一個工業製作下的產品。這讓我希望自己也曾經在30年代的環球片廠擔任一個攝影師，可以有機會這個禮拜拍西部片，下週拍恐怖片。想想這是多麼棒的事啊。

整個空間有異常的比例。雖然我們本來打算用正常的一秒二十四格的速度來拍這一景，但是真正在拍的時候，我們卻試著在打鬥前後改變攝影機的轉速。例如，當主角傑克揍了他的對手往回走到角落時，我們把攝影機的轉速調到一秒七十二格而產生慢動作；當拳賽繼續進行後，我們則把轉速再調回一秒二十四格（轉速調整時，光圈也必須跟著手動調整）。另一個鏡頭是傑克在一陣狠打後坐回休息的角落，旁邊的人將水淋在他身上的時候，我們將轉速調到一秒一百二十格。這個拍攝現場做出的決定讓畫面如同靜止，效果比我們原本想像的看來更像曼帖那（Mantegna）的畫作《耶穌安置圖》（The Deposition of Christ）。這是個很好的例子，說明了當你做好萬全的準備並且專心一意時，會發生怎樣的結果——你開始去「感覺」一場戲，而非只是用理智去「思考」。也就是在這種情況下，電影的攝製可以超越工業製造的層次；而你也開始藉由那機械性技術層面的流程，將原本那些察覺不到的的創意、情感與美學呈現出來。

我覺得，任何一個想成為電影攝影師的人最好學會如何帶一組人工作。因為，電影有好一部分的能量是來自於一同工作的一組人——只不過很多製片和導演不大願意承認這一點。我喜歡和我一起工作的人能夠充滿熱忱、衝勁十足。和這樣的人一起工作不只節省工作時間和金錢，而且他們能把事情做得漂漂亮亮的並給你一個愉快的工作經驗。而這絕對取決於你是否能帶領他們、把他們組成一個團隊——一個能對他們拍攝的電影全心投入並貢獻每一分所長的團隊；而不是一個出於畏懼而做事、心懷怨恨的團隊。（史柯西斯就是個很棒的團隊啟發者。）為了讓他們尊重你，你就得要先尊重他們。一個有經驗的攝影助理或燈光師往往見識過千百種做事的方法，所以當他們對某種

特殊狀況提出技術上的建議時，那都是非常珍貴的意見。他們也許沒有受過正規的教育，但是他們都很聰明，也知道什麼樣的辦法行得通，哪一種又行不通。而且優秀的工作人員也很擅長於針對創意上的問題提出他們的改善解決之道。

我覺得，在所有藝術形式裡，電影最近似於歌劇。在十九世紀，歌劇是所有當時藝術表現形式的總合；而今日，電影取代了歌劇的位置。兩者皆是大眾娛樂，帶有某種健康程度的俚俗文化。我就曾讀到過：歌劇《弄臣》（Rigoletto）首演之後，在那不勒斯城（Naples）的街上就連小孩也能哼唱其中花心大公的詠嘆調「善變的女人」（La Donna è Mobile）——其轟動的程度一如今日的賣座電影。如果你想知道拍一部電影是怎樣的情形，那就看看威爾第（Verdi）的例子吧。他在那個時代是個公認的偉大天才，只因為一位名角不願演唱他的一首詠嘆調，而被劇團經理和製作人破口大罵。這看起來就像是個窘困痛苦的導演，為了拍一集電視影集《霹靂警探》（NYPD Blue）而受盡委屈……把電影當作是通俗娛樂，當它是個工業，並且記住，如果它有可能是藝術的話，那也是因為在某些特殊的情形之下，因為某些人（像包瑞斯·卡夫曼或葛登·威利斯）、某些劇本（像《計程車司機》），或是有某個特殊的環境出現，因為這些偶然的機會，我們有機會超越了我剛剛提出的原則，達到了藝術的境界。

圖片出處

Courtesy of The Kobal Collection: 19 **The Red Shoes**, Rank; 22 **War and Peace**, Paramount; **African Queen**, United Artists; 26 **The Man in The White Suit**, Ealing; **The Lavender Hill Mob**, Ealing; 26, 27 **Kind Hearts and Coronets**, Ealing; 31 **Julia**, 20th Century Fox; **The Great Gatsby**, Paramount; 34 **Raiders of the Lost Ark**, Lucasfilm Ltd./Paramount; 36, 39 **Persona**, Svensk Filmindustri; 39 **Through A Glass Darkly**, Svensk Filmindustri; **Winter Light**, Svensk Filmindustri/Nora Film; **The Silence**, Svensk Filmindustri; 40 **En Passion**, Svensk Filmindustri; **Cries and Whispers**, Cinematograph/Svenska Filminstitutet; **Fanny and Alexander**, Svensk/Filminstitut/ Gaumont/Tobis; 43 **The Unbearable Lightness of Being**, SAUL ZAENTZ Company; 44 **Sleepless in Seattle**, TRI-STAR; 45 **Pretty Baby**, Paramount; 46 **Crimes and Misdemeanors**, Orion; 48, 59 **The Householder**, Merchant Ivory; 51 **Rashomon**, Daiei Films; **Oliver Twist**, Cineguild; **The River**, United Artists; **Bitter Rice**, Lux/De Laurentiis; **Bicycle Thieves**, Produzione De Sica; **The Rose Tattoo**, Paramount; 52 **Apu Trilogy: Pather Panchali**, Govt. of West Bengal; 55 **Apu Trilogy: Aparajito**, Epic; **Apu Trilogy: Apur Sansar**, Satyajit Ray Films; 56 **Charulata**, R.D. Bansal; 59 **Shakespeare Wallah** and **Bombay Talkie**, Merchant Ivory; **The Guru**, Arcadia/Merchant Ivory; 60, 66 **A Bout de Souffle**, SNC; 65 **Lola**, Rome-Paris Films/Unidex; 67 **Alphaville**, Chaumiane/Film Studio; **Pierrot le fou**, Rome-Paris/De Laurentiis/Beauregard; **Week-end**, Copernic/Comacico/Lira/Ascot; 69 **Jules et Jim**, Films du Carrosse/Sedif; 70 **Tirez sur la Pianiste**, Films de la Pleiade; 72, 74 **Who's Afraid of Virginia Woolf?**, Warner Bros.; 76 **One Flew Over The Cuckoo's Nest**, United Artists/Fantasy Films; 78 **The Thomas Crown Affair**, United Artists; **In the Heat of the Night**, Mirisch/United Artists; **American Graffiti**, Lucasfilm/Coppola Co/Universal; 81 **The Secret of Roan Inish**, Skerry/Jones/Newman; **Matewan**, Red Dog/Cinecom; **Bound for Glory**, United Artists; 82, 89 **Paper Moon**, Paramount; 86 **Easy Rider**, Columbia/Colour Origination by KHBB; 90 **New York, New York**, United Artists; **Shampoo**, Columbia; **Five Easy Pieces**, Columbia; 92 **Copycat**, New Regency; **My Best Friend's Wedding**, Tri-Star; **Heart Beat**, Orion/Further Prods.; **Frances**, Universal; 94, 99 **Gandhi**, Indo-British/Int Film Investors; 96 **Women in Love**, United Artists; 97 **The Rainbow**, Vestron; 100 **Sunday, Bloody Sunday**, United Artists; 101 **Eleni**, Warner Bros.; **The Wind and The Lion**, Columbia; 104 **Dreamchild**, Pennies from Heaven/Thorn EMI; 109 **The American Friend**, Road Movies/Films Du Losange/W. Wenders; 112 **Breaking the Waves**, Zentropa; 114 **Mystery Train**, Island; **Down By Law**, Island; **Korzeak**, Perspektywa/Regina Ziegler Filmproduktion; 116, 119 **The Godfather**, Paramount; 120 **The Godfather Part II**, Paramount; 121 **The Godfather Part III**, Paramount; 122 **The Purple Rose of Cairo**, Orion; **A Midsummer Night's Sex Comedy**, Orion; **Broadway Danny Rose**, Orion Pictures; **Zelig**, Orion/Warner Bros.; 124 **All the President's Men**, Warner Bros.; **Pennies from Heaven**, MGM; **Klute**, United Artists.; 128, 129 **Taxi Driver**, Columbia; 130 **Raging Bull**, United Artists; 131 **L'Atalante**, Nounez/Gaumont; **On the Waterfront**, Columbia; 133 **Jaws**, Universal; **The Last Detail**, Columbia; **The White Dawn**, Paramount; 134 **Invasion of the Body Snatchers**, United Artists; **The Fugitive**, Warner Bros.; **Dead Men Don't Wear Plaid**, Universal; 136, 146 **The English Patient**, Tiger Moth/Miramax; 141 **Witness**, Paramount; 143 **Dead Poet's Society**, Touchstone; **Children of a Lesser God**, Paramount; **Lorenzo's Oil**, Universal; 144 **Gorillas in the Mist**, Warner Bros.; **The Mosquito Coast**, SAUL ZAENTZ Company; 150, 152 **The Piano**, Jan Champion Prods/CIBY 2000; 156 **An Angel At My Table**, Hibiscus Films/Sharmill Films; **Once Were Warriors**, New Zealand Film; **The Perez Family**, Samuel Goldwyn Company; **Lone Star**, Castle Rock; 161 **Kameradschaft**, NERO; **Nosferatu**, PRANA-FILM GMBH, Berlin; **Fat City**, Columbia; **Doctor Strangelove**Hawk Films Prod/Columbia; **Alexander Nevsky**, MOSFILM; **L'Avventura**, Cino del Duca/PCE/LYRE; **Hour of the Wolf**, Svensk Filmindustri/United Artists; 164 **Mountains of the Moon**, Carolco/Indieprod; 168 **The Shawshank Redemption**, Castle Rock Entertainment; 175 **The Hairdresser's Husband**, Lambart/TFI/Investimage; 184, 185 **Schindler's List**, Universal; 190 **How to make an American Quilt**, Universal/Amblin; **Jerry Maguire**, Columbia Tri Star; **The Lost World: Jurassic Park**, Universal/Amblin; 195 **Intolerance**, Wark Producing Company; **The Birth of a Nation**, Epic; **Citizen Kane**, RKO; **The Conformist**, Mars/Marianne/Maran; 197 **Delicatessen**, Constellation/UGC/Hachette Premiere; **Quai des Brumes**, Cine Alliance/Pathe; **L'Atalante**, Nounez/Gaumont; 201 **Seven**, New Line Cinema. Photography © Peter Sorel; 203 **Evita**, Cinergi Pictures; **Stealing Beauty**, Fiction Cinematografica; **Alien Resurrection**, 20th Century Fox;

Courtesy of The Ronald Grant Archive: 12, 19 **The Red Shoes**; 21 **Black Narcissus**; **A Matter of Life and Death**; 22 **The Prince and The Showgirl**; 28 **Freud: A Secret Passion**; 37 **Star 80**; 43 **The Unbearable Lightness of Being**; 44 **The Postman Always Rings Twice**; 45 **The Tenant**; 46 **Another Woman**; 47 **The Sacrifice**, (Sven Nykvist & Andrei Tarkovsky); 51 **Louisiana Story**; 74 **America, America**; 76 **One Flew Over The Cuckoo's Nest**; 106, 109 **Paris, Texas**; 109 **Kings of the Road**; **Alice in the Cities**; 110 **To Live and Die in L.A.**; 119 **The Godfather**; 120 **The Godfather Part II**; 126, 129 **Taxi Driver**; 156 **An Angel At My Table**; **The Perez Family**; 164 **Kundun** © Touchstone Pictures; 192, 198 **The City of Lost Children**, Entertainment Film; 201 **Seven**, New Line Cinema; **Klute**; 203 **Alien Resurrection**, 20th Century Fox;

Courtesy of BFI Stills, Posters and Designs: 19 **The Red Shoes** © Carlton International Media Limited; 21 **A Matter of Life and Death** © Carlton International Media Limited; 26 Ealing Studios and 27 **Kind Hearts and Coronets** © Copyright by Canal + Image UK Ltd.; 28 **Freud: A Secret Passion** Copyright © 1998 by Universal City Studios, Inc. Courtesy of Universal Studios Publishing Rights, a division of Universal Studios Licensing, Inc. All Rights Reserved; 66 **A Bout de Souffle** © Copyright by SNC; 102 **On Golden Pond** © Polygram/Pictorial Press; 130 **Raging Bull** © United Artists;

Courtesy of Polygram/Pictorial Press Ltd.: 76 **One Flew Over The Cuckoo's Nest**; 78 **The Thomas Crown Affair**; 102 **On Golden Pond** script pages and stills; 148, 154 **Portrait of a Lady**; 158, 168 **Dead Man Walking**; 159, 167 **Fargo**; 163 **1984**; 167 **The Hudsucker Proxy**; **Barton Fink**; 176 **Map of the Human Heart**; 178 **Jude**;

Courtesy of The Movie Store Collection: 76 **One Flew Over The Cuckoo's Nest**; 78 **In the Heat of the Night**; 81 **The Secret of Roan Inish**; 114 **Dead Man**; 122 **Manhattan**; **Annie Hall**; 124 **Klute**; 133 **The Last Detail**; 130 **Raging Bull**; 140, 141 **Witness**; 164 **Kundun**; 187 **Amistad**;

Courtesy of IPOL Inc. International Press Online: 46 **Another Woman**, Brian Hamill/IPOL Inc.; 110 **The Tango Lesson**, IPOL Inc.; 117 **Manhattan**, Brian Hamill/IPOL Inc.; 122 **Manhattan**, Brian Hamill/IPOL Inc.; **Zelig**, Brian Hamill/IPOL Inc.; 123 Woody Allen/Gordon Willis on movie set, Brian Hamill/IPOL Inc.; Portrait shot from set of **Annie Hall**, Brian Hamill/IPOL Inc;

Courtesy of The Bridgeman Art Library: 16 'The Supper at Emmaus' by Michelangelo Merisi da Caravaggio (1571–1610) National Gallery, London/Bridgeman Art Library, London; 'Self Portrait', 1629 by Harmensz van Rijn Rembrandt (1606–69) Mauritshuis, The Hague/Bridgeman Art Library, London; 'The Virgin of the Rocks (with the infant St. John adoring the Infant Christ accompanied by an Angel)' c.1508 (oil on panel) by Leonardo da Vinci (1452–1519) National Gallery, London/Bridgeman Art Library, London; 17 'Lady writing a letter with her Maid', 1671 by Jan Vermeer (1632–75) Beit Collection, Co. Wicklow, Ireland/Bridgeman Art Library, London; 'Nave Nave Moe (Sacred Spring)', 1894 by Paul Gauguin (1848–1903) Hermitage, St. Petersburg/Bridgeman Art Library, London; 100 'St Jerome in his study by Antonello da Messina' (1430–79), National Gallery, London/Bridgeman Art Library, London; 140 'Woman Weighing Gold' by Jan Vermeer (1632–75) National Gallery of Art, Washington DC/Bridgeman Art Library, London; 160 'The Trinity', c1577/79 by El Greco (Domenico Theotocopuli) (1541–1614), Prado, Madrid/Bridgeman Art Library, London; 'The Nightmare' by Henry Fuseli (1741–1825), Detroit Institute of Arts, Michigan/Bridgeman Art Library, London; 'The Silent Statue, (Ariadne)', 1913 (oil on canvas) by Giorgio de Chirico (1888–1978), Kunstsammlung Nordrhein-Westfalen, Dusseldorf,

Germany/Bridgeman Art Library, London/Peter Willi © DACS 1998; 'The First Book of Urizen; Man floating upside down', 1794 (colour-printed relief etching) by William Blake (1757–1827), Private Collection/Bridgeman Art Library, London; 'Summer Night', 1890 by Winslow Homer (1836–1910), Musee d'Orsay, Paris, France/Bridgeman Art Library, London; 173 'Pope Leo X with his nephews' by Sanzio of Urbino Raphael (1483–1520) Galleria degli Uffizi, Florence, Italy/Bridgeman Art Library, London; 'Gabrielle d'Estrees (1573–99) and her sister, the Duchess of Villars', late 16th century (oil on panel) by Fontainbleau School (16th century) Louvre, Paris, France/Giraudon/Bridgeman Art Library, London; 'Portrait of a Lady', c.1450–60 (oil on panel) by Rogier van der Weyden (1399–1465) National Gallery, London/Bridgeman Art Library, London; 'Albrecht Dürer's Father', 1497 (panel) by Albrecht Dürer (1471–1528) National Gallery, London/Bridgeman Art Library, London; 'An Old Man in Red' by Harmensz van Rijn Rembrandt (1606–69) Hermitage, St. Petersburg/Bridgeman Art Gallery, London; 187 'A Prison Scene', 1793–94 by Francisco Jose de Goya y Lucientes (1746–1828) Bowes Museum, Co. Durham, UK/Bridgeman Art Library, London; 195 'The Island of the Dead', 1880 (oil on canvas) by Arnold Böcklin (1827–1901) Kunstmuseum, Basle/Peter Willi/Bridgeman Art Library, London; 'Nocturne, Blue and Gold: Valparaiso', 1866 by James Abbot McNeill Whistler (1834–1903), FREER GALLERY, Smithsonian Institution, Washington/Bridgeman Art Library, London; 198 'Grosstadt', (Urban Debauchery), 1927–28, (triptych), (oil on canvas) by Otto Dix (1891–1969), Galerie der Stadt, Stuttgart/Bridgeman Art Library, London © DACS 1998;

2 **The Unbearable Lightness of Being** © Copyright by Saul Zaentz; 6 **Pather Panchali**, courtesy of the Satyajit Ray Archive, Nandan, Calcutta and Sandip Ray; 16 Rembrandt's 'The Nightwatch', courtesy of the Rijksmuseum, Amsterdam; 17 Vincent Van Gogh, 'The Night Café', 1888, courtesy of Yale University Art Gallery, Bequest of Stephen Carlton Clark, B.A. 1903; 28 'Une leçon clinique à la Saltpétrière', by A. Brouillet, 1887, courtesy of Assistance Hôpitaux Publique de Paris; 29 'Park Greeting, 24th June 1939' and 'Danzig Synagogue, circa 1939' © Copyright by Hulton Getty; 43 **The Unbearable Lightness of Being**, script and stills © Copyright by Saul Zaentz; 49 Portrait shot, 52, 53, 54, 55 **Pather Panchali, Aparajito, Apur Sansar**; and 56, 57 **Devi, Mahanagar, Charulata**, all courtesy of the Satyajit Ray Archive, Nandan, Calcutta and Sandip Ray; 51 **Monsieur Vincent**, image courtesy of BIFI © Canal + Image International; 55 Satyajit Ray and Subrata Mitra, photography © Marc Riboud; 63, 67 images courtesy of Production Bela, Paris; 63 **Cinema, Cinema** documentary, images courtesy of Wall to Wall Television Ltd. and Channel 4 Film Studios; 67 **Une Femme est Une Femme**, courtesy of BIFI © Copyright by Canal + Image International; 70 **La Mariée etait en Noir**, courtesy of BIFI and MGM Consumer Products; 83 Photography © Tamas Mack; 85 'Hungary's Last Battle For Freedom', courtesy of The Hulton Getty Picture Collection Ltd.; 'Hungarian Revolution, 1956', courtesy of The Hulton-Deutsch Collection; 93 **Copycat** © 1995 Copyright by Monarchy Enterprises, photography by Melissa Moseley; 96 **Women in Love**, courtesy of MGM Consumer Products; 97 **The Rainbow**, script pages and notes courtesy of Live International USA; 107, 112, 113 **Breaking the Waves**, courtesy of Zentropa Productions, photography © Rolf Konow; 112 **Breaking the Waves**, chapter openers courtesy of Zentropa Productions, Peter Kirkeby, Lars von Trier, Robby Müller; 109 **Until the End of the World** © M. Pelletier/SYGMA; 114, 115 **Korzeak**, courtesy of Regina Ziegler Filmproduktion, photography © Renata Pajchel; 124 Edward Hopper, American, 1882–1967, 'Nighthawks', oil on canvas, 1942, 84.1 x 152.4cm, Friends of the American Art Collection, 1942.51; photograph © 1997, The Art Institute of Chicago. All Rights Reserved; 127 Portrait shot © 1995 Paramount Pictures: photography © Ron Phillips; 128, 129 **Taxi Driver** © Copyright 1976 Columbia Pictures Industries, Inc. All Rights Reserved. Courtesy of Columbia Pictures; 130 'The Critic' Nov. 22, 1943 and 'Murder at the Feast of San Gennaro' Sept. 22, 1939 by Weegee (Arthur Fellig) © 1994, International Center of Photography, New York, Bequest of Wilma Wilcox; 137, 144, 145 **The Mosquito Coast**, photography © Francois Duhamel; 138 **The American President** and **The Firm**, photography © Francois Duhamel; 144 **Gorillas in the Mist**, Photography © Murray Close; 147 **The Paper**, sketch taken from an article by John Seale in 'International Photographer' published by International Photographers Guild; 149, 154, 155 **Portrait of a Lady**, photography © Lulu Zezza; 152, 153 **The Piano**, script pages and image grabs courtesy of CIBY 2000/Jan Chapman Prods, and sketches courtesy of Stuart Dryburgh and Jane Campion; 150 Vincent van Gogh (1853–1890) 'The Potato Eaters'. Oil on canvas, 1885. Courtesy of Amsterdam, Van Gogh Museum (Vincent Van Gogh Foundation); Hopper, Edward (1882–1967) 'From Williamsburg Bridge'. Oil on canvas. Courtesy of The Metropolitan Museum of Art, George A. Hearn Fund, 1937, (37.44). Photograph © 1989 The Metropolitan Museum of Art; 'Whalers' by J. M. Turner, courtesy of the Tate Gallery, London; Munch, Edvard. 'The Storm', 1893. Oil on Canvas. Courtesy of The Museum of Modern Art, New York. Gift of Mr and Mrs H. Irgens Larsen and acquired through the Lillie P. Bliss and Abby Aldrich Rockefeller Funds. Photograph © 1998 The Museum of Modern Art, New York; 161 'Beatrice Cenci (May Prinsep), Albumen 1867' by Julia Margaret Cameron and 'New York, 1916, Photogravure, From Camera Work No. 48' by Paul Strand, both courtesy of The Royal Photographic Society Picture Library, Bath, England; Henri Cartier-Bresson, 'India, Cremation of Gandhi, 1947' © Henri Cartier-Bresson/Magnum Photos; Don McCullin, 'Father and Child wounded when US Marines dropped hand genades into their shelter, Hue, Vietnam, 1968' © Don McCullin/Magnum Photos; W. Eugene Smith, 'Pacific War end 2 Sept 1945' © Smith W. Eugene/Magnum Photos; Henri Cartier-Bresson, 'Mexico, Calle Cuatemoczin, 1934' © Henri Cartier-Bresson/Magnum Photos; Bruce Davidson, 'Black Americans, 1962–1965, New York City 1962' © Bruce Davidson/Magnum Photos; Culloden © BBC 1964; 'Two Iranian women passing in front of a poster of the Ayatollah Khomeini', Tehran 1979, courtesy of Marc Riboud; 164 **Kundun** © SYGMA; 167 **The Big Lebowski**, script page and storyboards © Polygram Filmed Entertainment, Inc. Courtesy of Polygram Films, Joel and Etahn Coen, and Faber and Faber Ltd.; 169 **The Shawshank Redemption**, script pages and storyboards © Frank Darabont/Castle Rock Entertainment; 170, 174, 175 **The Hairdresser's Husband** © Benoit Barbier/SYGMA; 171 Portrait shot of Eduardo Serra, photography © J. M. Leroy; 173 'The Kitchenmaid' by J. Vermeer, courtesy of the Rijksmuseum, Amsterdam; **The King's Trial**, image grabs, courtesy of Paulo Branco; 174 'Porch, Provincetown, 1977', 'Ballston Beach, Truro, 1976' and 'Wilson Cottage, Wellfleet, 1976', photography © Joel Meyerowitz; **Metropolis/Lang** © Transit Films, Munich, Germany; 176 **Map of the Human Heart** © Polygram; Picture taken from 'Eskimo' by Paul-Emile Victor © Paul-Emile Victor. Courtesy of Jean-Christopher Victor; 180 **The Wings of the Dove** © Miramax; 'Pescheria vecchia a Venezia' by Ettore Tito © National Gallery of Modern Art, Rome; 181 **What Dreams May Come** © Polygram Film International; 182, 183 Portrait shot, 186, 187 **Amistad**, script page and stills © 1997 Dreamworks LLC. Photography © Andrew Cooper; 184 Pages from 'A Vanished World', published by the Penguin Group © 1975 by Roman Vishniac; 187 **Amistad** © SYGMA; 188 Technical drawings courtesy of Panavision USA; **Saving Private Ryan** script pages and still © 1998 TM Dreamworks LLC; 188, 189 'D-Day Landing, Normandy, June 6th 1944' and 'Liberation of France by the Allied Forces, Paris, Les Champs Élysées, 1944. The triumphal parade celebrating the liberation of the city' © Robert Capa/Magnum Photo Ltd.; 190 **The Lost World: Jurassic Park** TM & © 1997 Universal Studios, Inc. and Amblin Entertainment, Inc.; 193 Portrait shot, photography © Francois Duhamel; 195 'A Street in Algiers', 1905 by Frederick Holland Day, 'Grand Roue', 1900–05 by Pierre Dubreuil, 'Mélancolie', 1910–15 by Paul Haviland, 'Forêt innondée', 1908 by Antonin Personnaz, 'Sans Titre', 1907 by Gustave Marissiaux, 'Le Salon de Photographie: Les écoles pictorialistes en Europe et aux Etats-Unis vers 1900', Wyeth, Andrew. 'Christina's World' (1948). Tempera on gessoed panel, 32 1/4 x 47 3/4 inches (81.9 x 121.3 cm). The Museum of Modern Art, New York. Purchase. Photograph © 1998 The Museum of Modern Art, New York; 197 Bellows, George (American, 1882–1925) 'Club Night', John Hay Whitney Collection, © 1997 Board of Trustees, National Gallery of Art, Washington, 1907, oil on canvas, 1.092 x 1.350 (43 x 53 1/8); 201 Pages from Robert Frank's 'The Americans', (© 1958 Robert Frank/introduction © 1959 by Jack Kerouac; 203 Los Angeles County Museum of Art, 'Cliff Dwellers', 1913, by George Bellows, United States, 1882–1925. Courtesy of Los Angeles County Museum of Art, Los Angeles County Fund © 1997 Museum Associates, Los Angeles County Museum of Art. All Rights Reserved.

攝影·電影·電影·攝影

暗度的差異。（參照達瑞斯・康第一章。）

Cross-lighting / 側光　在場景側面架設燈具的照明方式。

Eye-light / 眼燈　置於攝影機旁的小燈，它所發出的直射光可以讓演員的眼睛泛出閃爍的光芒。

Fill-light / 輔光（補光）　輔助照明，使畫面中陰暗的區域較爲清楚，也用來減低整個畫面的反差。

Flag / 遮光旗　用來避免不必要的光源射入鏡頭，或用來製造陰影；也可以在上面打一些小洞，製造特殊圖案的陰影，或斑斕的燈光效果。

Gel / 色片　置於燈光前的透光濾片，不同顏色的色片可以將照明調整成日光或室內燈光照明，也可以拿來改變光線的顏色，製造美學上的效果。

High-key lighting / 高調照明　使畫面通堂亮的照明方式，例如使用柔和、散射的光源。

HMI　燈具名，發出的光線與日光的色溫相同。

Inky-dink / 白熱燈　小型的白熱燈具。

Keylight / 主光　照明場景的主要光源。

Kicker / 後側光　在被置物的斜後方，以低角度架設，和背光（參照前文）有同樣的效果。

Low-key lighting / 低調照明　場景中通常只有一個主要光源，只照明整個畫面中的一小部份，因而產生強烈的陰影。（如卡拉瓦喬和林布蘭畫作中常用的手法。）

Reflectors / 反光板　具有反光功能的面板，通常用來反射陽光，輔助照明陰暗處。（參照傑克・卡蒂夫一章《非洲皇后》的段落。）

Rim-light / 邊光　背光照明的一種方式，照亮被攝物的輪廓，以便區隔主體及背景。

Scrim / 柔光紗　置於光源前的網狀物，讓光線均勻柔和。

Soft light / 柔光　以反光器材反射的光，光線柔和沒有強烈的陰影。（參照蘇伯塔・米特一章。）

Source light / 場景光源　在一個畫面中被看做是光源的光，好比畫面中有一扇窗，那麼那扇窗就是畫面中最合理的光線來源。在室內景時，屋內的桌燈或是其他的照明光源也是所謂的場景光源。打燈時所設計出來的光線往往要配合並模擬畫面中的現場光源，使照明光源產生合理性。

Space light / 天幕燈　一種大區域的照明光源。在範圍較大的內景中，以每隔十呎的距離架設天幕燈作爲整個場景的輔助照明。

底片沖印與沖印技術

Answer print / 校正拷貝　由沖印廠完成的第一份影片完整拷貝。

Bleaching / 漂洗　彩色底片沖印過程中，讓金屬銀轉換成滷化銀的一個手續，未轉化的金屬銀在定影時洗去。

Bleaching by-pass / 省略去色法　底片沖印過程中，各種保留銀粒子（通常在漂白過程中被洗去，參閱上文）方法的通稱，通常在彩色沖印或是翻印中間拷貝的階段會用此手法，讓原來的彩色影像中顯出較明顯的黑白影像質感。（參照羅傑・狄更斯一章《1984》及艾德爾多・瑟拉一章《裘德》的段落。）

ENR　一種底片沖印技術的名稱，以一位名爲Ernesto N. Rico的技師命名的，而此種技術是由該技師與攝影指導維多里歐・史托拉羅（Victtorio Storaro）共同率先研發使用。在省略去色時，ENR技術可以保留銀粒子，使黑色較爲飽和而形成較大的反差。採用ENR技術時，銀粒子保留下來的量可以獲得控制，沖印效果要比省略去色法更具有多樣性。（請參照達瑞斯・康第一章。）

Flashing / 閃光增感　一種暗房技巧，在底片拍攝前先曝光一次再裝到攝影機上，可以降低影像反差及飽和度。（參照哈斯卡爾・韋斯勒一章《光榮之路》的段落。）

Grading or timing / 配光或調光　在底片沖印過程中，調整印片機中光的強度，並選擇不同顏色的濾鏡，使影像更清晰，色彩更飽和。

Rushes (dalies) / 毛片　指拍攝後，由沖印廠連夜趕工沖印出來的底片。毛片沖出來後隨即送到剪輯室給拍攝影片的工作人員看。

Saturation / 飽和　以最純正、最不失眞的狀態重現出來的色彩。

業電影的標準規格是1.85：1，而在1950年代以前，則以1.37：1為標準。（參照約翰・席爾一章《英倫情人》的段落。）

Cinemascope / 新藝綜合體　早期的一種寬銀幕規格，1950年代被用來對抗電影的新敵人——電視。

Super 35 / 超35厘米　一種可以改變畫面比例的攝製／放映系統，可以在1.85：1到2.35：1之間調整畫面比例。

底片

EI (ASA) / 感光度　指底片對光的感應程度，被量化並定出標準數值。（編註：ASA為美國標準協會。）

Emulsion / 感光乳劑　覆在底片上的感光材料，將銀鹵化合物混在乳膠之中而成。將感光乳劑塗覆在醋酸鹽膠片上，就成了拍攝用的底片。黑白底片只有一層感光乳劑，而彩色底片則有好幾層。

Exposure latitude / 曝光寬容度　感光乳劑需要一定程度的曝光才能沖印出畫面，曝光上限到下限之間的範圍，稱之為曝光寬容度。

Frame / 畫格　一捲底片中的一格單一畫面。

Negative / 負片　尚未曝光的底片，或指已曝光但尚未沖印的底片。

Sensitometry / 感光度量　測試感光乳劑對光線敏感程度的技術。

Speed / 底片感光度　以EI/ASA數值標示出底片對光線的感度，讓攝影指導得以針對不同的照明環境，選擇合適的底片。

濾鏡與色片

Diffusion filters / 柔光鏡　用來降低影像的飽和度，意即讓清楚犀利的輪廓變得柔和。

Fog filters / 霧鏡　讓畫面明亮的部分擴散到較暗的部分，製造出像霧一般的效果。（參照傑克・卡蒂夫一章《黑水仙》的段落。）

Graduated filters (grads) / 漸層鏡　濾鏡中有一部分是有色

的或中性調光鏡，向四周擴散逐漸轉為一般玻璃。

Low-contrast filters / 低反差濾鏡　可以降低畫面的反差，在強光直射的外景場合中特別好用。

Matte / 遮片　放在鏡頭前的不透明板子，讓部分畫面全黑，用來和另一個畫面（分別拍攝的，可能是高山上的景緻）合成。（參照傑克・卡蒂夫一章《黑水仙》的段落。）

Net / 濾網　像髮網之類的網子，用來製造柔光鏡（參照前文）的效果。

Neutral density filters / 中性調光鏡　一種沒有顏色的濾鏡，當光線太強時用來減弱透入鏡頭的光線，以免過度曝光，可放在攝影機裡，也可以放在窗外減低日光。

Pola screen / 偏光鏡　讓光線偏光，用來消除閃光、鏡面的反光、強光產生的眩光及光斑。也可用來加深藍天的顏色，讓白雲變突出。（參照約翰・席爾一章《幽靈終結者》的段落。）

燈光與照明

Arc-light / 弧光燈　以兩極間的電流所製造出來的一種強烈照明的燈光。

Available light / 自然光
拍攝時完全不架設燈具，只使用現場現有的光源。

Back-light / 背光（逆光）　從被攝物後面打光的照明方式。（參照蘇伯塔・米特及艾德爾多・瑟拉之章節。）

Barn-door / 遮光板　燈具前加掛的金屬片，用來限制光量或製造特殊形狀的光區。

Bounce lighting / 反射光（折射光）　將光源直射到反光板上，再利用反光板散射的光線來照明，這種照明方式能減少陰影，製造柔和的效果。（參照蘇伯塔・米特及羅・科塔之章節。）

Brutes / 布魯特燈　弧光燈的一種，可投射出強烈的束狀直射光。

Colour temperature / 色溫　以卡爾文標準（Kelvin scale）來區別光線顏色的度量。

Contrast / 反差　在一個場景的畫面中，最亮和最暗之間明

照達瑞斯·康第一章）。

Motor / 馬達 攝影機的驅動裝置，同時控制了快門轉速及捲片的速度，通常速度定於每秒24格（24 fps / frames per second）。特殊的馬達可以用每秒64格或更快的速度拍攝，再以每秒24格放映時，便會產生慢動作的效果，稱之為加速攝影；而減速攝影則是以低於每秒24格的速度（如每秒2格）拍攝，用來製造快動作的效果（參照麥可·查普曼一章《蠻牛》的段落）。

Shutter / 快門 一塊開角180度的半圓形薄片，在片門前快速轉動，每格底片在片門後停止時，快門正好轉開，好讓底片曝光。快門的開闔角度可以調整，用來控制底片的曝光時間，開闔角度小時，會造成閃爍的效果（參照傑努士·卡明斯基一章《搶救雷恩大兵》的段落）。

Viewfinder / 觀景窗 光線從快門前的鏡片反射至觀景窗，好讓攝影師檢視被拍下來的影像。較新型的攝影機都有觀景窗。（參照約翰·席爾一章。）

鏡頭

Depth of field / 景深 透過攝影機的鏡頭，能清楚顯像的範圍（距離攝影機最近的一點到最遠的一點）稱之為景深，演員或被攝物在這個範圍內被拍攝時，都不會失焦。底片的感光度、鏡頭的焦距以及光圈的大小都會影響景深的大小。

Exposure / 曝光 某一定時間內透過鏡片投射到底片上的光量，底片曝光後等於製造了一個潛在的影像（經沖印後才會顯現出來）。曝光的拿捏，也許可算是攝影指導決定影片視覺風格的重要關鍵。有時為了戲劇化的效果，攝影指導可能故意曝光不足或過度曝光來營造出黯淡或光亮的不同氣氛。（參照葛登·威利斯一章。）

f-stop & t-stop / f 值標度 & t 值標度（光圈開度） 用來標示鏡頭光圈開口大小的單位，決定了透過鏡頭投射到片門上的光量。（t值標度較為精準。）若是調整攝影機轉速或光量變化而影響曝光時，光圈也須跟著以手動方式調整。（參照麥可·查普曼一章《蠻牛》及羅比·米勒一章《破浪而出》的段落。）

Flaring / 光斑 當鏡頭對著直射而來的強光拍攝時所產生的效果，雖然算是一種技術上的失誤，但卻是當代攝影師用來營造急迫感的手法。（參照傑努士·卡明斯基一章《搶救雷恩大兵》的段落。）

Focal length / 焦距 將鏡頭焦點對到無限遠，光線通過鏡頭內的透鏡後，只有在某特定的距離才能夠清晰地成像在鏡頭後的平面上，由鏡頭中心到這一點的距離就稱作焦距。焦距長（如長鏡頭）可以將遠處的景物拉近，焦距短（如廣角鏡頭）則可將近處景物推遠，同時獲得較寬的視野。由於不同焦距的鏡頭給予觀眾不同的透視感，鏡頭的選用就成了營造戲劇效果的重要關鍵。（參照達瑞斯·康第一章。）

Prime / 定焦鏡頭 焦距固定的鏡頭。

Zoom / 變焦鏡頭 可以改變焦距的鏡頭，可以在拍攝的同時一邊改變被攝物的大小，也可以改變被攝物與背景間的空間感。（和推軌鏡頭並不相同。）

攝影機運動

Crane / 攝影升降機 能夠讓攝影機升降到被攝物的上方或下面的機器。（參照羅傑·狄更斯一章《西藏風雲》的段落。）

Dolly / 推軌車 附有輪子的平臺車，攝影機架在上面就可以接近或遠離被攝物。

Steadicam (Panaglide) / 攝影機穩定器 上面兩個英文單字分別是兩種攝影機穩定器的廠牌名稱（1975年發明），讓攝影機可以方便地架設在攝影師身上。穩定器有數個球型調節裝置，用來確保攝影師的動作不會造成抖動的畫面。這個裝置的發明讓攝影機能夠流暢地運動，而開發了如行雲流水般的獨特影像風格。

Pan & tilt / 橫搖鏡頭&直搖鏡頭 攝影機腳架的底座下面附有齒輪組合，讓攝影機能夠藉由轉軸各自的運動，改變上下俯仰角或左右視角。（譯註：就像人左右搖頭及抬頭、低頭的動作。）

Track / 推軌鏡頭 藉由推軌車的裝置，讓攝影機靠近或遠離被攝物而拍攝的鏡頭。（參照前文的「變焦鏡頭」。）

銀幕規格

Anamorphic 一種寬銀幕規格。某種特殊的鏡頭可以將畫面變窄，利用這種鏡頭來拍攝，再將被窄化的畫面（透過相反作用的鏡頭）還原成較寬的畫面後，使視野更為廣闊，這種規格的畫面比例為2.35：1。（參照達瑞斯·康第一章《阿根廷，別為我哭泣》的段落。）

Aspect ratio / 畫面比例 畫面寬度與高度的比例，目前商

名辭解釋

攝影與燈光人員

Director of photography / 攝影指導　攝影指導帶領整個攝影組，負責掌控影片中構成影像的所有原素。（英文又作：D.P.、Cinematographer、lighting cameraman、cameraman。）

Camera operator / 攝影機操作員　實際操作攝影機的人員，必須和攝影指導和導演密切合作，以決定攝影機架設位置及運鏡方式。

Focus puller (1st camera assistant) / 調焦員（第一攝影助理）　負責調妥焦距，依每個鏡頭不同的需要來調整景深。

Clapper loader (2nd cmera assistant) / 拍板員（第二攝影助理）　負責底片的安裝與保管，並每日記錄拍攝明細，好讓沖印廠知道要沖哪些底片。另外，拍板員必須在拍板上標明鏡號、鏡次等資料，以作為每個拍攝鏡頭的區隔。而拍板這個動作，則是為了提供給剪接助理畫面和聲音「同步校正」的基準。（編註：做音畫同步校正時，剪接助理會將底片上拍板闔上瞬間的那一格畫面，精確地對應到磁帶上錄下拍板聲音的那一格磁區。）

Grip / 場務　和攝影指導、攝影機操作員合作，在拍攝固定鏡位、推軌鏡頭或升降鏡頭時，負責架設或移動攝影機。拍攝推軌鏡頭時，場務要負責軌道的架設，以利推軌車順暢地移動。在大型製作中，由於其繁複的攝影機運動，而發展出由一個場務組長領導整個場務組的作業模式。

Gaffer / 燈光指導　和攝影指導密切合作的首席燈光人員，負責架設出每個場景或實景拍攝地點所要求的燈光照明，並負責租用及供應拍攝所需的燈具及濾片。

Sparks / 電工　因應燈光指導和攝影指導的需求，負責燈光照明所需要的電力與線路配置。

拍攝名辭

Blocking / 走位　依照導演計劃中演員在場景中的位置及移動，加入攝影因素考量的技術性排練，目的在於決定出攝影機和演員之間的相對位置。

Coverage / 劇本鏡位詮釋　依據劇本中個別場景的要求，導演和攝影指導設計出一組涵蓋所有戲劇動作的鏡頭。

Magic hour / 魔術時刻　指傍晚天空將暗未暗之時刻，在這個時候拍攝，影片中天空的顏色將會是絢麗的深藍色。「所以才叫魔術啊！」傑克·卡蒂夫說：「至於時刻什麼的，根本是胡說八道，應該說是剎那比較貼切。」

Marks / 定位　是指地板上用膠帶標示的位置，讓演員及攝影機在拍攝時確實按照原先設計的走位及攝影機運動來運作，以協助演員保持在不失焦、照明最佳的區域。

Scene / 場　構成一部電影情節發展過程的基本單位，以地點或時間的轉換為劃分標準；一連串連續的場景完整地構成了整部片的戲劇動機。

Set-up / 鏡位　應情節需要所設計的攝影機位置，一場戲通常有好幾個鏡頭，每個鏡頭各有相對應的鏡位，而每個鏡位都必須編號並標示在拍板上，以便區隔。

Storyboard / 分鏡劇本　將一個段落或一場戲的情節畫成像漫畫一樣一連串的圖畫。

Take / 鏡次　為了讓每個鏡頭的目的完美地達成，一次又一次反覆地嘗試同一個鏡頭，每次的嘗試都是一個鏡次。

攝影機

Gate / 片門　片門是一片堅硬的金屬片，中間有一個矩形的洞，能讓透進來的光線在底片上形成一格畫面。

Magazine / 片盒　攝影機上裝置底片用的盒狀物。

Matte box / 遮片盒　裝置在攝影機鏡頭前的盒狀物，用來放置遮光片、濾鏡或類似VariCon這樣的反差控制裝置（參

達瑞斯．康第認為，在一部電影的拍攝中，導演占有舉足輕重的地位。
（左上三圖）亞倫．派克希望他拍出來的《**阿根廷，別為我哭泣**》不只是瑪
丹娜的宣傳片，這樣的熱情與渴望說服了康第擔任該片的攝影指導。（下）
喬治．貝洛斯的畫作《絕壁居民》（Cliff Dwellers）是該片街景的重要參
考。（上中、右上）《**偷香**》一片讓康第有機會和貝托魯齊合作。而貝托魯
齊與攝影指導維多里歐．史托拉羅合作的作品對達瑞斯．康第有著如同養
成教育般的重要影響。（右）《**異形 4：浴火重生**》是他與導演尚皮耶．惹
內再次合作的影片。

米的鏡頭）。使用變形鏡頭，景深會變短；背景也會變得具有液態的質感──這樣的質感非常像我想要在這部電影裡做到的印象派風格，且這部電影有很大一部分是在很亮的光和塵土中拍的。

雖然說在準備一部電影的時候要考慮到所有這些技術問題，但在看到演員的彩排或演出時，你也必須隨著他們的演出而做出某些反應。有時你可能會因為要給演員所需的自由度，或是回應他們的演出，而必須暫時犧牲你一直追求的統一性。以我個人來說，我會把我自己的攝影和電影中的主角做很緊密的銜接。當我一開始構想整部影片的樣貌時，我總會站在影片主角的位置以他的眼光來看整個故事。在《偷香》中，我用螢光燈來替麗芙・泰勒（Liv Tyler）打光，因為我覺得這樣可以為她的角色染上一層當代美國的質感，使她更容易融入突斯坎（Tuscan）的場景中。在《異形 4：浴火重生》中，我則以女主角莉普麗（Ripley）為我攝影的關鍵。在故事中，她是個蛻變的角色，在一刹那間經歷了新生又重生。我用燈光照明的效果讓她看起來像是半透明的，以表現出她那樣的特質。拍《阿根廷，別為我哭泣》時，瑪丹娜對依娃・裴隆（Eva Peron）這個角色的熱情感染了我，所以我想用她臉上的光散發出來的能量表現出這個角色超然出眾的氣質。扮演裴隆（Juan Peron）的強納生・普萊斯（Jonathan Pryce）則給了我另一個挑戰。在研究這部片的歷史背景時，我發現裴隆是個比他太太依娃更複雜的角色。他有著非常歧異的雙重性格，顯而易見的是他悲天憫人及寬大的性格，但另一方面卻也聰明無行。於是我經常讓他身體一半處於陰影中。不管何時，只要我在拍攝現場，我總會覺得自己是其中的一個演員，希望可以用我的光影和他們的表演互動。當你在人物的臉上或身上試驗各種不同的光影效果時，常會有各種不同的、令人意想不到的可能性發生。攝影讓你看到了不只是表面的東西，它把你帶進了探索角色底蘊本質的世界裡。通常我會發現，在光影和被拍攝的人物間有一種親密的交流。摩根・費曼（Morgan Freeman）在《火線追緝令》有一段敘述自己過往的獨白，他說話的方式讓我想要用光影來呼應他的演出，讓他身上的光線自明亮轉暗，再由陰暗轉亮。

對時下想要成為攝影師的人，我想要跟他們說，不要花太多時間窩在電影學校。四處旅行，去追尋各種對比：去撒哈拉、到冰與火共存的冰島。到各個城市去：紐約、威尼斯。張大你的眼睛看看這些地方的光影，看光線如何在建築物間折射、看它如何照耀出一個地方的風景。坐坐火車，或是坐上你自己的車，開著到處跑。當我在暗夜中開著車時，我會讓音樂在車裡流淌，靈感就在這時紛紛湧現，要是這時窗外還下著雨就更是靈思泉湧了。還有，要看電影，看很多的電影。

攝影・電影・電影・攝影

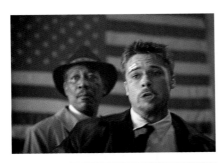

葛登·威利斯在（右五）《柳巷芳草》中風格化與邪惡的光影質感，以及歐文·瑞茲曼在
《亡命大煞星》一片中豪放大膽的手持攝影風格影響了（左）《火線追緝令》裡低調的影像風
格。不過對達瑞斯·康第影響最深的，則是羅伯·法蘭克具有現代感精神的攝影集《美國人》
（右一至右四）。「它就像是我的朋友，不論我去哪裡都會帶著它。我會任意翻開它，讓那一
頁的畫面自然地影響我。」

機會去感受現場環境及它自然的光影效果。相對的，攝影棚內的場景則非常人工，裡面的每一個細節都是設計出來的。當一個場景開始搭建時，我喜歡不時過去瞧瞧，看著一景一物慢慢成形。在這個過程中，會有某些感覺在你心中發酵，你也開始會有一些概念——像是攝影機該擺哪、該怎麼用燈光來呈現這個空間之類的。非常重要的一點是，攝影師必須了解攝影只是整體電影設計中的一環。我一定會與製作設計、服裝設計，以及化妝師密切合作，以共同呈現出導演的概念。在拍《異形4：浴火重生》時，尼格·菲爾普（Nigel Phelps）設計的場景給了我不少啟發。而我更是非常幸運地能跟他合作，一起努力讓燈光與場景設計融合成一個有機的整體。我並不在乎是誰在發想過程中提出了好點子，場務、燈光師、攝影助理或任何一個工作人員，誰都可能提出很棒的建議。在拍片的時候總會有無止無盡的責任與壓力，而這些東西很容易讓你把自己關起來，而孤立於別人之外——但你要記得，一定要對別人的意見保持著開放的態度。

你做的每一個技術上的決定都會牽涉到整部電影的樣貌。我會花很許多時間和導演討論，討論攝影機該怎麼移動，而個別的鏡頭又要如何剪接在一起。在拍《阿根廷，別為我哭泣》時，亞倫·派克和我決定不要有太多的攝影機運動，而以像是照片的靜態畫面來呈現故事。由一大群受情緒牽動、似要湧出鏡頭的人群構成一個一個的畫面，就是這些畫面塑造出影片強烈懾人的動感。相反的，當我拍《偷香》的時候，貝托魯齊為了反映出不同角色的觀點而要求非常動態的攝影機運動。你會發現攝影機總是像個偷窺者似地透過窗戶或門廊來拍一場戲，或是像掠食者一樣地盤旋圍繞著角色。且攝影機也常會三百六十度地繞著場景來拍一個鏡頭。雖然這樣的攝影機運動會侷限攝影師燈光運用上的選擇，但導演也因此有更大的自由來用攝影機說故事。在《偷香》中，攝影機運動傳達出偷窺的感覺，而這樣的感覺也是這個故事的本質與角色刻劃的精髓。

選用什麼樣的鏡頭來拍一場戲也是非常重要的。我習慣用Primos或Cooke這兩個牌子的鏡頭，它們拍出來的畫面各有迥異的質感。Primos可以拍出非常鮮明銳利的影像，也因此很適合較具現代感的戲，如都會、寫實的故事，或是動作片等（我就是用這種牌子的鏡頭來拍《火線追緝令》和《異形4：浴火重生》）。Cooke則是我最愛的鏡頭，它會讓影像顯得圓潤美麗（對《偷香》和《黑店狂想曲》而言是絕妙的搭配）。至於《阿根廷，別為我哭泣》，我則用了兩種廠牌的鏡頭來拍。用Cooke拍艾維塔（Evita）早年的生活，Zeiss則用來拍她晚期的生活，以呈現出較冷硬的質感。另外一項有關鏡頭的重要選擇就是，用什麼長度的鏡頭。我試著用不同的鏡頭長度反映出導演對故事的想法。我不喜歡將廣角鏡頭和長鏡頭混著用；我會儘量在一部影片裡只用其中一種。在35厘米的畫面格式下，用40–50厘米的鏡頭拍出來的畫面最接近人類眼睛所看到的視角。我用25厘米的鏡頭來拍《黑店狂想曲》；《驚異狂想曲》則是用18厘米。這些比較廣角的鏡頭可以拍出比較深且清楚的景深；而我覺得這種視角是比較現代的觀點。長鏡頭通常會讓背景更貼近演員，因而造成封閉空間的效果。所以，你所選的鏡頭長度以及你所決定的畫面格式都會左右觀眾對銀幕上空間的認知。如果你用真的變形鏡頭來拍，像我在《阿根廷，別為我哭泣》時用的鏡頭，就會相當不同於超35厘米鏡頭拍出來那樣乾淨明快的效果（在《火線追緝令》和《異形4：浴火重生》裡我就是用超35厘

片，都有一個它自己獨特的影像世界。透過劇本的研讀以及和導演的討論，我才能慢慢地發現這個世界。我們會一起討論一部影片的影像風格和情緒質感，並常會借助其他的參考資料。拍攝《黑店狂想曲》時，我們受到30年代法國電影獨有的氛圍啟發；面對《驚異狂想曲》時，我們參考了奧圖·狄克斯和伊根·謝勒（Egon Schiele）的畫作；為了《阿根廷，別為我哭泣》，我和亞倫·派克一起研究了喬志·貝洛斯（George Bellows）的畫作，他是二十世紀初的美國寫實主義畫家，畫風接近表現主義；《火線追緝令》則主要受了《柳巷芳草》和《亡命大煞星》的影響——前者駭人、風格化的燈光，以及後者冷靜清冽如同紀錄片質感的攝影設計；40年代美國B級恐怖片和法蘭西斯·培根（Francis Bacon）的畫作則對《異形4：浴火重生》的光影構成有重要的影響。你無法在培根的作品中分辨出光線是從哪裡來的——看起來有點像是從畫中的人物或是牆壁上透進來的一樣。

第一次讀劇本時，我會馬上找出故事中最主要的戲劇性對比以及不同人物間心理狀態的對比。對我而言，這種對比就像是電影中的另一個角色——一個由攝影師演出的角色。在攝影上，要以彩色的畫面建構出反差與對比有點難。一般說來，彩色畫面上多樣的顏色往往會讓觀者一下子不知要看哪裡。奧森·威爾斯就曾經說過，用黑白的影像來拍攝，就好像在演員身上放了放大鏡一樣，把他們從背景中突顯出來。而我的目標則是用彩色影像來做到同樣的效果。因此，我必須要能控制畫面中的色彩。我會運用某些沖印技術，好比可以在沖印過程中保留一定比例銀粒子的ENR技術。這樣的技術可以非常戲劇化地增加影像的反差與對比，讓黑的影像更黑。我拍攝的每一部電影都用

了這樣的技術，但我也會視影片不同的個別需求調整反差。為了能準確地調出不同程度的反差，我會在拍攝前和沖印部門進行許多測試，並且由同一個沖印員，伊凡·盧卡斯（Yvan Lucas），負責後製階段。他和我一樣對電影充滿熱情，而他處理色彩的方式更是敏銳。除了這些底片沖印過程中的控制外，我還在鏡頭上裝了一種反差控制裝置，稱為VariCon，它可以讓你在拍攝前先用某些色調對底片做閃光增感。這樣的裝置不只可以幫你控制畫面的反差，還讓你在色彩上也有調整的空間。好比說我用了溫暖的金黃色調為某場景打光，但我不希望陰影部份會因為運用ENR的技術而顯得過深，所以我先用藍色在底片上做閃光增感以讓陰影部份顯出如碳筆畫般的灰濛質感，同時加開一檔光圈讓其他的色彩更加飽和。ENR和VariCon技術的結合讓我可以簡單地就控制影像的色彩和反差。藉由調整這些元素的比重與效果，我可以拍出適合每一個電影故事不同戲劇內涵的影像。以《黑店狂想曲》為例，我要在這部彩色影片上創造出如同法國30年代時的黑白片那種「詩意的寫實感」。而在《火線追緝令》中卻又要做到完全不同的效果——勇敢、直接的氛圍。

不少攝影師都會提到維梅爾和卡拉瓦喬對他們的影響。我則是比較容易被一些不具明顯光影主題的照片所啟發。羅伯·法蘭克（Robert Frank）的攝影集《美國人》（*The Americans*），就被我視為「聖經」，不管我到哪裡都會帶著它。這些照片裡純粹的自然主義色彩，對我來說就是現代感的精神所在。理論上，我拍攝時不喜歡用任何燈具，只用現場有的自然光源。我也喜歡在籌備階段到拍攝現場勘景。沒有拍攝的壓力與一大堆工具的束縛，少了貨車，省了燈具，也沒有人山人海的工作人員，你有一個特別的

表現主義畫家如奧托・狄克（Otto Dix）的作品，例如（下）《都會的糜爛生活》三聯圖（Grosstadt / Urban Debauchery，1927-28），影響著康第和導演惹內與卡洛合作的第二部作品《驚異狂想曲》的視覺樣貌。

《黑店狂想曲》的視覺樣貌受到30年代法國詩意寫實電影的影響，例如卡內（Carne）的（左三）**《霧的碼頭》**（*Quai des Brumes*）和維果的（左四）**《亞特蘭號》**。同時也受到畫風寫實的美國畫家喬治・貝洛斯（George Bellows）的影響，尤其是他以拳擊賽為主題的作品，例如（上）**《俱樂部夜晚》**（Club Night）。康第在銀粒子沖印過程中，讓彩色影像滲出黑白影像的質感。（下、左頁）康第的工作筆記本。導演馬可・卡洛的分鏡腳本和康第用拍立得拍下的照片及筆記。本片大部分的照明是運用康第兒時記憶中的中國紙燈籠。

197

達瑞斯・康第

攝影・電影・電影・攝影

2　SUITE
CLAPET: Ah! vous en convenez ? Y'a certainement mieux ailleurs...
LOUISON: Peut-être qu'au fond vous me trouvez antipathique ?
CLAPET: Moi ?
LOUISON: Ben oui, vous parlez comme si vous vouliez que je parte.

3　CLAPET: Oh non, au contraire, enfin... c'est pas du tout ce que je voulais dire... (changeant de sujet) vous reprenez du thé ?
LOUISON: euh oui, attendez...
Il s'envoie rapidement le thé froid récupéré, tend sa tasse, qui déborde rapidement. Il en place une seconde dessous, qui déborde à son tour, puis une troisième, provoquant ainsi un effet de fontaine. A ce moment, la musique dérape, le disque est rafé.
CLAPET: Oh! ça arrive parfois.

4　Plan subjectif complètement flou du trajet qu'elle va devoir parcourir.

5　Elle se lève comme un somnambule, et se dirige vers l'instrument. Au passage, elle heurte un objet sur un support, qui tombe.
LOUISON se précipite...

6　et l'attrape à l'instant où il va toucher le sol !

5　SUITE
Elle heurte le lampadaire qui tombe à son tour.

7　LOUISON l'attrape avec le pied.

41

SEQ 36
C/O TAPIOCA et ESCALIER - NUIT

1　La GRAND-MERE TAPIOCA est endormie devant la télé.

2　Mme TAPIOCA ronfle.

MOUV CAMERA
Mr TAPIOCA la surveille, puis se lève prudemment.

3　Aux pieds de la GRAND-MERE : sa pelote de laine.
Le pied de TAPIOCA entre dans le cadre et la pousse...

TRAV au ras du sol
...jusqu'à la porte d'entrée, qu'il ouvre. Il shoote.

4　La pelote dévale les escaliers...

5　...rebondit sur les marches...

68

（左）選自攝影集《攝影沙龍》（Le Salon de Photographie）的繪畫主義（pictorialism）時期作品：「在十九世紀末二十世紀初，攝影和繪畫結合在一起。這其中的意義永遠啓發著我。」（中一）安德魯・偉斯（Andrew Wyeth）1948年的畫作《克絲蒂納的世界》（Christina's World）、（中二）阿諾・玻克林（Arnold Bocklin）1880年的畫作《死之島》（The Island of the Dead）。這兩幅畫作與魏斯勒（Whistler）的作品，如1866年的《夜曲，藍與金：凡派羅梭》（Nocturne, Blue and Gold:Valparaiso），都對康第有著非常強烈的影響。（右上）康第在電影資料館看電影的時期，影響了康第感受力的影片畫面；格里菲斯的《忍無可忍》（Intolerance）、《國家的誕生》（The Birth of a Nation）：「在電影開始發展頭二、三十年拍的影片至今仍然深深啓發著我。」第一次看《大國民》給了康第強烈的衝擊：「我一直記得這部電影裡的低角度鏡頭和音樂，那就好像我們開始慢慢地爬進了這部電影，穿越大門進到了城堡裡——幾乎像是部恐怖片。」康第在十四歲時第一次看《同流者》：「這部影片的意象令我非常地著迷。」

前也到過戲院看電影，但我從來沒有感受過那種一大群人因為對某一部電影共有的熱愛而緊緊結合在一起的感覺。電影一開始，所有的人就會開始鼓掌、歡呼。這幕情景著實讓我驚訝不已。姊姊跟我說，電影是一種國際性的語言，只要你喜愛電影，你就超越了國界和文化的藩籬，成為這個大「家庭」的一分子。從那時開始，我差不多每星期都看十部左右的電影。到現在，我一直都很清楚我從那時候就想要成為一個電影工作者了。我一開始的志向是導演。但是當我看的電影越多，我就越來越注意到一部電影裡視覺上的衝擊。從以往到現在，默片一直是我靈感的來源。我知道在最早的時候，拍電影的人要同時指導演出並且掌鏡，之後這樣的工作才分開由導演和攝影師擔任。於是我開始研究我最喜愛的攝影師的作品，如比利‧畢澤（Billy Bitzer），他是大衛‧葛里菲斯（D. W. Griffith）的攝影師；桂格‧多蘭，他的《大國民》是我看過的電影中最具震撼力的，同時他也成功地在《怒火之花》（The Grapes of Wrath）裡為美國電影創造出等同於義大利新寫實主義風格那樣讓人讚歎的影像；維多里歐‧史托拉羅（Vittorio Storaro）則是另一位我最喜愛的攝影師。我還記得第一次看到《同流者》（The Conformist）的感覺，那雖然是一部歷史劇，卻完全像是一件精緻深刻的藝術品。看著這些大師的作品，我開始明白他們所做的，就是用影像投映出故事的內容。

接下來，我進了紐約大學（New York University）唸電影，受教於偉大的海格‧馬努根（Haig Manoogian，馬丁‧史柯西斯也曾經是他的學生，並以《蠻牛》一片向他獻上敬意）。對我來說，回到法國之後要找一份電影工作有點難。那就好像有一堵牆擋在我和整個法國電影工業之

間，我幾乎沒有辦法穿越。於是，我一方面幫朋友拍些短片，一方面則希望能找個攝影助理的工作。很幸運地，法國70年代最偉大的攝影師布希諾‧紐登（Bruno Nuytten）錄用了我。當他看了我拍的短片後，他說：「你不需要去做助理的工作，你可以從打燈開始。就是現在，去吧⋯⋯」對於要拍電影的我而言，拍廣告和音樂錄影帶應該是最好的訓練。我不是技術人員，完全不懂測光、光學、物理和化學。我只會看著廣告腳本，然後想著要如何將寫在紙上的意念轉換成影像。我會試拍，實驗不同的燈光打法、看看底片的極限在哪裡、在沖印時又能變出多少可能性。雖然這麼一大堆的實驗都快把製片搞瘋了——但我也因此學到了很多怎麼利用攝影這個媒介的方法。也就在這時候，當我開始慢慢了解，和導演一起合作創造出一部影片的影像是多麼地有趣時，我心中原本想要當一個導演的殘存念頭逐漸地消失了。也因此，一部電影的導演是誰，對我是否要接拍那部電影有決定性的影響。當有人找我拍《異形4：浴火重生》的時候，我拒絕了，因為導演的人選還沒敲定。後來，他們決定請我最好的朋友尚皮耶‧惹內執導，也就是和我合作過《黑店狂想曲》與《驚異狂想曲》的導演，而很幸運的是，他們又再一次給了我拍攝這部片的機會。接拍《阿根廷，別為我哭泣》的情況也有些類似。有人問我要不要拍這部片，那時我還不確定我想拍一部歌舞片。但在我認識了亞倫‧派克後，他對電影的熱情讓我忘記了對歌舞片的排斥。我把我的工作當作是在協助導演把電影視覺化，而這是一個非常緊密的過程，所以我和導演的關係從來不會只侷限在工作層面。通常我們都會在合作的過程中變成要好的朋友。

我並不覺得我有什麼特定的風格。我所拍攝的每一部影

側寫大師

在拍了《黑店狂想曲》（*Delicatessen* / 1991，尚皮耶・惹內 / Jean-Pierre Jeunet 與馬可・卡洛 / Marc Caro 共同執導）之後，達瑞斯・康第就被認為是當今影壇中，最具新意與獨特性的攝影指導之一。他拍攝的每一部影片都有個別獨創的視覺風格，但是在色彩、光影、空間感與運鏡上，又都共同呈現出他那別具一格的敏銳與張狂。雖然他堅信攝

達瑞斯・康第
Darius Khondji

影師是為了服務導演而工作的，不過毫無疑問的，達瑞斯・康第還是以他的視野與熱情賦予了他掌鏡的電影迫人的影像。就如同演員在準備一個角色一樣，達瑞斯・康第會先對影片進行背景研究，然後才考慮如何運用每一項攝影技術上的元素，燈光、底片、鏡頭、規格、沖印方式等等，讓一部電影的影像鮮活起來。《黑店狂想曲》之後，他分別與歐美兩地的導演合作，包括了大衛・芬奇（David Fincher）的《火線追緝令》（*Seven* / 1995）、尚皮耶・惹內與馬可・卡洛合拍的《驚異狂想曲》（*The City of Lost Children* / 1995）、柏納多・貝托魯齊（Bernardo Bertolucci）的《偷香》（*Stealing Beauty* / 1996）、亞倫・派克（Alan Parker）的《阿根廷，別為我哭泣》（*Evita* / 1997，亞倫並以此片獲奧斯卡提名）、尚皮耶・惹內的《異形 4：浴火重生》（*Alien Resurrection* / 1997），以及尼爾・喬丹的《藍視界》（*Blue Vision* / 1998）。

大師訪談

當我還是個小孩的時候就沈浸在電影的世界裡了。我的父親是片商，從歐洲買來影片在我們居住的德黑蘭發行。後來有人告訴我，我的褓母在我還是嬰兒的時候，就推著嬰兒車帶我一起到戲院看電影。當我們全家搬到巴黎時，房子裡到處都是電影劇照和海報，我對這些影像也越來越著迷。十二歲時，我開始迷上恐怖片，而我在英格蘭工作的哥哥也會寄些影片給我看。差不多就在這個時候，我買了一台二手的八厘米攝影機，自己拍了一部吸血鬼電影。我姊姊則在週末的時候抓著我到電影資料館（Cinematheque Francaise）看電影，那算是她對我的電影教育吧。尼古拉斯・雷（Nicholas Ray）的《荒漠怪客》（*Johnny Guitar*）是我在那裡看的第一部電影。我到現在都還清楚地記得那時候我感受到的強烈情緒，那不只是因為看了那部電影的關係，還有待在電影資料館看電影的那種感覺。當然我之

雖然在拍攝前我會事先規劃出影片該有的樣貌，然而一旦開始拍攝後，事情就很少完全如你預期的情況進行。在拍攝的第一個星期，你很快就可以知道有哪些想法可以行得通；你可能也必須依照拍攝現場的實際光線來修正你的想法、計劃。我同時還會提醒自己要記住：影像的連續與統一是極為重要的基本守則。就好比說，你不能在使用廣角鏡頭的情況下，突然換用一個非常長的長鏡頭。（除非你想要的就是這兩種鏡頭組合起來那種突脫的效果。）同時，如果你沒有適時地加以調整所謂的統一性，整部片的影像就會變得單調乏味。在拍攝《搶救雷恩大兵》時，我小心翼翼地加了一點暖調的感覺在機場戲裡，以舒緩全片淒冷荒涼的調性。同樣的，在拍攝《勇者無懼》時，其中幾場西班牙皇后的戲我就用了金黃色的暖色調對應出全片的調性，並且還讓陽光自桌面折射而上，以呈現出戲服那種絲絨服飾的厚實質感。

我常覺得攝影師對一部電影的貢獻並未得到應有的重視與肯定。我們多半被認為是「線下」的工作人員──那只比技術人員好一點點，而且這還只有在稱呼的時候才這樣。但是一個真正有才華的攝影師絕不只是技術人員，而是一個藝術家！你必須要在這份工作中灌注你的生命體驗、你觀察世界的方式、你對藝術的認知和美學素養，還有你對電影技術的全面掌握！當你開始成為一個電影攝影師之後，就要盡可能地多拍。不論是拍錄影帶、超八厘米或十六厘米的影片，重點在於你就是要學著用攝影機，透過光影和構圖來說故事。並且要在錯誤中學習！工作的速度也要越來越快──拍得愈多，你就愈有信心，愈有信心以後，你就更能掌握到工作的速度了。這時你必須盡量活躍一點，因為你總得先讓別人注意到你才會有工作機會吧。

如果你起步得早，就不會有太大的生活問題。（一旦你有了妻小家庭才開始要在這個行業闖蕩就有點困難了。所以當你還在這個事業的發展階段的時候，盡量不要那麼快把很多現實生活中的責任往自己身上攬。）如果你想成為攝影師，那你的第一份工作一定是技術人員，好比攝影助理、燈光師等。但可不要被那薪水困住！因為你很快就會發現，做那樣的工作也挺賺錢的，卻也因此而自滿蹉跎。忽然間，你就已經三十好幾快四十了，卻突然驚覺：「天啊！我竟然還是個助理。」如果那是你想要的，那很好。但是如果你真有企圖心要成為攝影師，你就必須隨時砥礪自己，把注意力放在這個目標上！

（右）「在《失落的世界》中，我希望讓影片比前一集和其他影像
無趣的暑假賣作片多一些黑暗、且更具威脅性的氛圍。然而有時
候，有些片子卻需要比較傳統一點的風格。《編織戀愛夢》便是
一個例子：我參考了40年代《生活》（*Life*）雜誌的手繪照片，讓
攝影風格呈現出故事裡的浪漫、懷舊氣氛。（但現在回過頭再來
看這部片，我覺得我把它拍得太煽情了。）相反的，我也會有想
要反抗傳統與俗套的時候。我就不想讓《征服情海》（左下）看來
像好萊塢的閃亮大製作。我希望用比較細緻的有方向性的光（我
這是受到吉瑟培‧羅多諾 / Giuseppe Rotunno 在《獵愛的人》/
Carnal Knowledge 裡攝影風格的影響），而不是一般浪費喜劇片
裡常見的逆光。

也是這麼認為的。我總是會犧牲完美的燈光來維持住工作現場的高度活力。如果為了攝影指導要打出完美的燈光而讓演員等上兩小時，那他的演出能量早在等待中耗盡了。如果工作的速度夠快，你就能創造出一種連續感，而這能讓導演和演員以直覺來工作。

在我們第一次會面後，史蒂芬要我替他的安培林影業（Amblin）試拍一小段影片。他想看看我是否真的可以在緊迫的拍攝行程下保持一定水準，以確定我在《野花》的表現並非僥倖。很幸運地，我通過了他的測驗，獲得拍攝《辛德勒名單》的機會。我和他的合作關係可說是每個攝影師的夢想。史蒂芬是一個非常非常驚人的電影導演。他知道怎麼樣能取悅觀眾。但並不是因為他想要這麼做，而是因為他自己就是一個觀眾。他拍電影是為了要取悅自己。他有絕佳的調度能力用一個鏡頭就拍完一整個場景。他了解演員，並總是能夠把劇本提升到另一個層次。他總是給我極大的自由，雖然他對戲劇性的光影設計常會有很棒的建議（例如在拍攝《勇者無懼》時，他就建議用閃光燈的效果作為一整個場景的唯一光源）。我想，我提供給他的是更大的自由（因為我的工作速度快）以及在燈光運用上更大的彈性，也因此他和演員能夠擁有更多的選擇，攝影機運動也有更大的表現空間。我想，我同時也在他影片的攝影裡加入了一些比較原始的情緒質感。在和我合作以前，史蒂芬習慣用逆光，而逆光很自然地把場景浪漫化，什麼東西看起來都很美麗而煽情。他以前也很習慣用分鏡表預先構思場景，而現在則是比較隨興。我們都喜歡靠直覺來拍片，視現場狀況立刻做出反應。

在開拍一部電影之前，攝影師就要先為它設定出一套完整的影像風格——對於你想要的影像要先有一個概念。以《辛德勒名單》來說，羅曼·威斯尼克以東歐猶太人社會為主題拍下的經典照片是全片相當重要的一個影響。我們的概念是希望把這部片盡量拍得真實，像紀錄片一樣，讓整個事件呈現出一種急迫感。在事件的發展過程中，攝影機變成了一個參與其中的角色。例如當伊薩克·史坦（Itzhak Stern，班·金斯利 / Ben Kingsley 飾演）被納粹喝令拿出身分證明時，攝影機以手提的方式跟拍他的手，從一個口袋搜尋到另一個口袋，晃動的影像加強表現出他因為發現自己忘了帶身分證明而逐漸升高的緊張情緒。這樣的拍法在《搶救雷恩大兵》裡有了更進一步的表現。因為受到了羅勃·卡帕（Robert Capa）的戰爭照片及諾曼第登陸的新聞片裡那種迫切、真實感的影響，我和史蒂芬希望能把觀眾放到戰場上和士兵一起作戰。《辛德勒名單》差不多有百分之五十是手提攝影，《搶救雷恩大兵》則高達百分之九十，而且是以攝影機為觀點進行拍攝；跟著演員奔跑、跌倒、站起身、再跑。我們還試了許多技巧來加強真實、迫近的感覺。例如調整快門的開角度；把鏡頭外的保護殼剝掉，使得光線扭曲而呈現出閃躍不定的感覺；並且用多種不同沖印技術製造出新聞片的質感。在拍《勇者無懼》時，我很努力地去避免用豐富飽滿的光影做出讓人一望就聯想到歷史圖片的華麗畫面，特別是知道我可以在這部片裡拍到美麗的臉孔、亮眼的製作與服裝後。這部電影的主題一點也不浪漫；它要講的是一個殘酷而情感強烈、關於苦難的故事，所以攝影風格也要能幫助它表達出這樣的內涵。舉例來說，我就因為怕燭光和火把很自然地就呈現出暖色調而讓牢獄變成了氣氛和善的地方，所以我在底片沖印調光時抽掉了一些顏色。這樣的作法使得火光顯出了比較蒼白的色調。

攝
影
·
電
影
·
電
影
·
攝
影

羅勃·卡帕1944年6月6日於諾曼第拍攝的攝影作品（左二）《諾曼地登陸》（D-Day Landings）對《搶救雷恩大兵》有著重要影響。這部片子有百分之九十由手持攝影機拍攝而成。（左一）全片藉由調整攝影機的快門開角而做到像照片中那樣閃動鮮活、似鬼魅的急迫影像。一般說來，以一秒二十四格的速度，快門開角一百八十度可以拍出富有動感幻覺的影像。卡明斯基則嘗試了各種不同的開角度。「以九十度來拍，可以拍出斷續的影像，製造出一種閃爍的效果。調整為四十五度，影像感覺起來動得更快，而且細節部分更鮮活──爆炸後飛揚的碎片則像是停留在半空中一般。」（右）劇本，以及在拍攝戰爭場景時為了連戲而註記的攝影機架設。（右頁上）卡帕1944年於巴黎拍攝的攝影作品《聯軍解放法國後，巴黎慶祝重獲自由的勝利大遊行》（Liberation of France by the Allied Force. Paris. Les Champs Elysees. 1944. The triumphal parade celebrating the liberation of the city）。

116 CHURCH BELLTOWER 116
Jackson and Parker peer down as the procession passes awesomely below. It looks like really bad news from up here.
JACKSON
Grant me Strength, Lord.
PARKER
Me, too.
117 SIX "STICKY BOMB" MEN 117
Are hidden in various positions along both sides of the street, sticky bombs ready. Reiben is one of them...plus Wilson, Henderson, Weller, Garrity, Trask. The bombs are spooky and bizarre, like big globs of grease with fuses.
118 INSIDE THE BUILDING 118
Toynbe's got his hand on a detonator switch, waiting for the signal. He sees the Germans going by the window, a couple of them look into the room- Toynbe hides and
--now Toynbe throws the switch --
119 ANGLE ON STREET 119
-- and thunderous hell breaks loose as the HAWKINS MINES DETONATE massively along both sides of the street. The walls blow out toward the infantry, taking them down with concussion and shrapnel, killing at least a dozen men...
MILLER
Displace!!!
The MACHINE GUNS OPEN FIRE at the same moment, turning the street into a killing zone:
MACHINE GUN #2: Mellish and Henderson hammer the infantry from another direction...
MACHINE GUN #3: Parker is spraying the street from up in the belltower, raining bullets down on the Germans. Jackson is next to him.

revised 8/8/97 126.

120 THE LEAD TANK 120
The tank keeps rolling as:
GARRITY lites a sticky bomb and heads towards the tank, he is about to place on the tank- the sticky bomb explodes prematurely. Garrity is vaporized!
MILLER
(to his men)
Do it, light it! You light it!
Jackson gives signal to Miller.
MILLER (CONT'D)
Two panzers, fifty infantry hook into the right. Fifty infantry on the right flank. Find a hole and stop them. Go, go, go!
121 THE TWO STICKY BOMBERS 121
Rice and Para #2 light the sticky bombs. With their fuses smoking they run alongside the tank. They place their sticky bombs onto the wheels -- then veer off and run like hell, scrambling back into the rubble, trying to gain precious seconds. Sarge sees more Germans approaching he shoots them down...

118D		prt			8/11	90shutter-1/2coral-hand held-nd3 100mm-hand held-shaker
1		prt	:42	sync 2nd sticks		
2		prt	1:38	no ND3 tighter on miller w/the other 2 soldiers in Lyle & para #2-pan to ryan all the way to reaction of explosion whip pan to miller he comes up pan back to ryan he looks up to the tower		c.s. miller he looks at ryan pan L+R to c.s. ryan
3		prt	:23	inc-rng/endslate slated as 118E-tk slated as 118C-tk d camera added	l-on 3-on 200m	camera a camera d streaker-1/2coral-nd3 i.s. jackson
4		prt	:32	a-c.s. miller he slated as 118E-tk slated as 118C-tk	signals 2-on 4-on	to jackson tilt up to a low angle camera a camera a
118E						
3		prt	--	sync pick up shot a-starts on parker firing-jackson doing signals- tilt down to miller-he gives out the orders		a-camera same 118Etk 2 d-same as 118C tk 4
4		prt	:14	inc-gun jammed d-90shutter jackson took too long to come to the window		jackson & parker look cl. -miller looks cl. for tank
5		prt	:36	d-endslate		miller sends the men out w/the sticky bombs- & heads out w/ryan ****

118A		prt	:25	sync d prt only not enough tank came out	8/11	shaker-50mm-90shutter-1/2coral-nd3 hand held-c.s. garrity-lites the sticky bomb-tilt down to c.s. as he lites it camera pans L+R & tilts up as he moves to the doorway- m.s. camera tracks whim as he heads to the tank
2		prt	:20	d prt only garrity is going too early		
3		prt	:24	a only rolls fuse not great		a-hand held-85mm-1/2coral-nd6-net
4		inc		only lighting fuse never quite got going		t.s. of the dead germans at the steps yelling for a medic
5		prt	:43			
6		prt	:31	camera will angle low as he turns to be an over the fuse cr. onto the barrel of the tank entering in the bckg. tilt up to garrity & tilt back down		
118B						
1		prt	:32	sync dummy did not move		a-50mm-hand held-45shutter-1/2coral over ryan cl. & miller cr. fg onto tank & garrity(DUMMY)- it explodes camera tilts down to fg. c.s. miller whip pan R+L to soldier ignites sticky bomb
2		prt	--	better d-45shutter-no nd		b-(chris)-27mm-45shutter-1/2coral thru archway tank coming L+R garrity blows up-back angle
						c-hand held-50mm-90shutter-1/2coral nd3- f.s.over henderson cl. onto tank- henderson crosses thru L+R followed by mellish
118C						
1		prt	--	sync		hand held-shaker-100mm-90shutter 1/2coral-nd3 c.s. sarge tilt up to miller & group pan L+R

為了打破歷史劇的俗套，卡明斯基在哥雅的畫作（右上）《牢獄景像》（A Prison Scene / 1793-94）中尋求靈感，而完成了《勇者無懼》（左）。同時也參考了菲力普‧羅瑟洛在《瑪歌皇后》（*Queen Margot*）和《夜訪吸血鬼》（*Interview With a Vampire*）裡的攝影。「我的目標是要做到漂亮而不濫情。我不想要拍出太抒情、懷舊或是太過浪漫的影像。我喜歡原始一點的質感。」（下）卡明斯基在劇本上的個人拍攝註記。

狂飆的成長期，每個人都自滿地沉溺於自我成就中。身為一個流落異鄉的政治難民，我開始有了鄉愁，想念起那些被我拋在身後的東西，想念起我失落在東歐的童年，甚至也開始想念起那些陪伴著我長大的美國生活的浪漫影像。同時，我也非常自覺地知道，身為異鄉客的身分讓我能夠以全新的眼光，非常客觀地觀察這個我客居的國家。

從我決定要成為一個攝影師的那一刻起，我就從沒懷疑過我一定會成功。我在電影學校時就非常的努力。到了週末，當其他的同學都一起出去玩的時候，我則是四處抓著人問：「你需不需要人幫你拍片？需不需要攝影師？」自然而然地，我成了學校的傳奇人物；因為沒有一個人像我這麼拼命。在電影學校的五年裡，我總共拍了將近四十部二十分鐘的短片，而那些作品讓我找到了我的第一份工作。我認為，上電影學校是必須的。在這裡你可以學到技術、理論、電影歷史等等；你周圍的人都是未來的電影工作者；而當你拍的東西越來越多的時候，你就會開始真的把自己當成是攝影師了。

面對一個拍攝計畫時，最吸引我的是故事及它的情節發展。我對故事的關注遠超過燈光。即使我很想創造出令人驚豔的影像，但是呈現出一場戲的戲劇原貌才是我最終關切的焦點。好比我最嘆服的攝影師菲力普‧羅瑟洛，他在《九七情色風暴》（The People Vs. Larry Flynt）裡的表現就非常地內斂自持。又好比羅傑‧狄更斯拍攝的《冰血暴》——整部片是如此地寫實，你幾乎感覺不到有人造的光線在裡面。在這兩部片裡，攝影完全是為了呈現故事而存在的。比起將畫面拍得像圖畫一樣美，這需要更大的自信與勇氣。為了讓導演和演員有最大的自由，我總是盡量減少燈光的運用。演員是傳達電影故事最主要的角色。如果你用了很多燈，就等於限制住了他們的發展空間。我總是盡量留給演員至少一百六十度角的表演空間。我的朋友，同時也是我的攝影機操作員米奇‧杜賓（Mitch Dubin），有時候甚至能讓這個範圍擴展到二百七十度角，因為他對攝影機移動有極佳的見解（謝啦！兄弟……）。我總會盡力讓他有最大的空間好發揮，因為他是這麼一個才華洋溢的藝術家。在對電影故事和演員的尊重、以每個鏡頭的戲劇內涵為考量重心上，我們也都有很大的共識。

我喜歡在一場戲裡做出強烈的光影感，而討厭把每個景都打得很平。我會把光打得讓人一走進場景裡就知道光源來自何方，我就是屬於這類的攝影師。對演員來說，知道光源的位置，明白攝影機現在在幹什麼也是非常重要的。我還會運用燈光來協助角色的發展。例如在《編織戀愛夢》這部影片裡，珊曼莎‧梅希遜（Samantha Mathison）的故事就用回憶的方式敘述出來，整個過程從浪漫、樂觀的情懷到淒然幻滅。我試著用畫面來呼應這樣的情緒歷程，從溫暖華美的色調開始，然後轉入一個比較藍且陰影比較多的氛圍裡以勾勒出時光流逝帶給她的失落感。

我認為，每個攝影師都需要藉由某一部電影或是和某一個導演的合作，才能真的讓自己的風格開花結果。對我而言，那一刻就是從和史蒂芬‧史匹柏合作拍攝《辛德勒名單》的時候開始的。在拍完黛安‧基頓執導的電視電影《野花》不久後，我認識了史蒂芬‧史匹柏。他喜歡我在那部片子裡的攝影表現，但我知道真正讓他印象深刻的是我們只用了二十二天就拍攝完成的事實。史蒂芬喜歡在速度快的情況下工作。他討厭為了調一個燈而等半天，而我

- try to put dark object in the frame, dark against bright will help to create contrast

- don't be flashy for the sake of being flashy

- make realistic photography, but not a documentary style

- be stylish but not music-video style

- be careful with faces against sky - unsiloquet the faces
- put light in the frame - create flares in the lens with dute fogs.

Technical Informations

- a misty sky does not photograph as dark as clear blue sky. I can't darken an overcast sky by using filters

- the sky near the sun is less blue and less affected than the surrounding sky.

- a yellow filter bloks some of blue light darkening the shadows and stressing the texture on the snow

- orange and light red will make the skin whiter and supress the blemishes, evens up the skin

- to wash out the blue sky and increase the haze effect use blue filter

Filter tests for Black & White photography
Based on my tests I choosed s this stop compensation

FILTERS

Type + color	Lens opening
3 Light yellow	1/2 stop
8 yellow	1 stop
12 Deep yellow	1 1/4 stop
15 Deep yellow	1 1/3 stop
21 orange	1 2/3 stop
23A Light red	2 1/4 stop
25 red	3 stop
29 Deep red	4 stops
56 Light green	4
58 green	2 2/3
96	3 stops

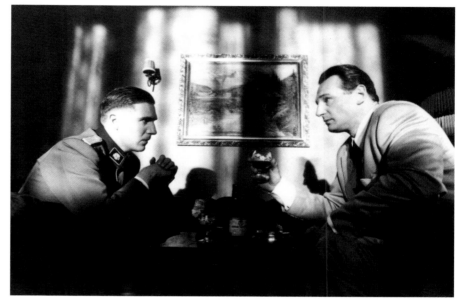

（左）羅曼‧威斯尼克（Roman Vishniac）的攝影作品《消失的世界》（A Vanished World），收錄了納粹興起前生活於波蘭的猶太人照片。「我被這些照片震懾住了！他自己一個人拍下了這些照片，沒有任何打光，但是他創造了這些驚人的永恆影像。我非常喜歡這些照片的寫實性：站在門廊邊的人、窗內的人，白雪映著他們穿的黑色傳統服裝。」這樣的自然主義形成了《辛德勒名單》攝影的基調，而以手持攝影機紀錄式的寫實風格表現出來。（右頁）卡明斯基的個人筆記，記載了他開拍前的準備註記以及黑白底片與濾鏡的測試結果和評語。雖然全片設定成用黑白來拍，但是第二台攝影機以彩色底片拍了大約一百場戲，以便讓黑白和彩色的影像進行溶接（dissolve）。然而，最後只有在影片的開場、結尾，還有集中營裡猶太小女孩的紅外套是整部片的彩色影像。

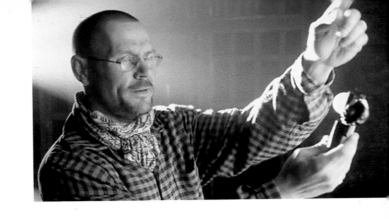

側寫大師

傑努士・卡明斯基，1959年出生於波蘭，1981年以政治難民的身分移居美國。先於芝加哥的哥倫比亞學院（Columbia College）主修電影，之後進入加州頗負盛名的美國電影學院（American Film Institute）攻讀電影攝影碩士課程。1991年，他拍攝了由黛安・基頓（Diane Keaton）執導、派翠西亞・阿奎特（Patricia Arquette）主演的《野花》

傑努士・卡明斯基
Janusz Kaminski

（Wildflower）。雖然這是一部拍給電視台播放的片子，卡明斯基仍以電影劇情片的標準來拍攝。他的努力受到史蒂芬・史匹柏的注意，而接拍了《辛德勒名單》（Schindler's List / 1993）。他以本片那令人屏息、內斂深沈而訴諸直覺的黑白攝影風格贏得了奧斯卡最佳攝影，以及BAFTA攝影獎的肯定。這一部影片也開啓了他和史蒂芬・史匹柏後續四部影片的合作關係，讓我們親身見證了一段傑出電影導演和優秀影師密切合作關係的開展。在與史匹柏拍攝《辛德勒名單》和《失落的世界》（The Lost World: Jurassic Park / 1997）之間，他還拍攝了由喬斯林・莫浩斯（Jocelyn Moorhouse）執導的《編織戀愛夢》（How To Make an American Quilt / 1995），及卡麥隆・科威（Cameron Crowe）執導的《征服情海》（Jerry Maguire / 1996）。在這些作品裡，卡明斯基展示了他不凡的能力和專業素養，將自身的風格與感受力融入各個故事截然不同的要求裡。他與史蒂芬・史匹柏之後還合作了《勇者無懼》（Amistad /

1997）以及《搶救雷恩大兵》（Saving Private Ryan / 1998）。

大師訪談

是什麼因素，讓攝影師決定把攝影機架在這裡而不是那裡？又是什麼因素，讓他在某一個場景裡從左邊打光而不從右邊？每個人的整體生活經驗都會透過潛意識影響他在創作上所做的每個決定，那也就是每一個攝影師之所以不同的原因。我想，我在波蘭的經歷，在那種嚴酷、高壓的共產政權下成長的經驗，形塑了我對影像的看法。國家不允許人民出國，也因此對我而言，看電影自然就成了一種旅遊的方式，它告訴了我這個世界的其他地方是怎麼樣子的。我心目中的美國生活，就像是在《逍遙騎士》、《畢業生》（The Graduate）或《午夜牛郎》（Midnight Cowboy）裡看到的那樣。但是當我在1981年到了紐約後，我卻看到了一個全然不同的生活方式。當時，這個國家正處於經濟

努力也都化為烏有了（對一部電影來說，那可以說是最大數量的一群觀眾）。

有兩個原則可以概括說明我所做的一切。第一個就是，永遠對別人告訴你的規則抱持著懷疑的態度。這些規則有好有壞（也許有些成規曾在早期電影發展中具有革命性的影響）。第二，絕不要參與一個你覺得可能會引以為恥的拍攝計畫。不論你的選擇是什麼，都要全力以赴。如果你認為某一部影片不值得你盡心盡力地付出、獻上你全部的才華、努力與熱情，那你最好不要加入！

攝影・電影・電影・攝影

《慾望之翼》的視覺風采是由瑟拉、導演艾恩・
索佛利和製作設計約翰・畢爾德（John Beard）
共同討論的結果。倫敦和威尼斯是片中的兩個主
要場景，分別以不同的戲劇效果呈現：倫敦以較
冷的藍色調呈現，威尼斯以較暖的「東方色調」
為主——主要的參考資料來自一幅威尼斯漁市的
畫作（上），埃托雷・堤多（Ettore Tito）所繪的
《Pescheria Vecchia a Venezia》。瑟拉以火光，
主要是火炬和火把，為光源拍攝嘉年華會的場
景，只有幾個廣角鏡頭使用了燈光。沖印方面，
他使用了保留銀粒子的沖印法，維持住黑色的飽
和度。（次頁）《美夢成真》的視覺設計。由美
術部門進行電腦繪圖，模擬了攝影機的位置和移
動，以便決定實際拍攝的鏡頭，讓它可以結合
電腦繪圖以完成一個場景的戲（照片中可見到架
設了基本燈光的拍攝現場）。

樣的電影，又非常誠實，所以他能讓工作人員在一個非常清楚的框架下工作、嘗試。和文生‧華德這樣的導演合作又是相當不同的經驗。他是個夢想開拓者，和他工作是件很刺激的事。他有視覺藝術的背景，而且完全不同於傳統的導演。他根本不管那些拍片的俗套，他用他那超凡的視覺想像力建立起自己的一套框架。至於克勞‧夏布洛則對現代的拍片技術完全沒興趣。他避免使用非常近距離的特寫，而只用中長鏡頭來勾勒出人物間的關係。他這種內斂的風格總讓我想起戰前的美國電影，特別是厄斯特‧劉別謙（Ernst Lubitsch）的作品。

當你拍廣告時，影像就是訊息。至於在劇情片裡，訊息則來自故事。在拍一部電影時，我不能就直接走到現場然後靠著當下的靈感來決定要怎麼拍。開拍之前，我會先在心中想好能夠將劇本結構具體化的燈光設計。我的作品裡最佳的例子就是《裘德》。該片的故事敘述橫跨了一段很長的時間，而且包含了好幾種不同的情感與戲劇氛圍。我和導演麥可‧溫特波頓一起討論要如何用色彩和光影將故事區分出不同的「章節」。在影片開場，當主角裘德還是小孩的時候，我們用黑白片來拍。如果你用彩色底片來拍，然後沖成黑白影片（這是最常用，也是最簡單的方法），那只是把顏色拿掉而已，效果就像你把彩色電視轉成黑白的一樣。但如果你想要做出真正黑白片的質感，你就必須用拍黑白片的工具來拍，而這主要是為了要利用那些能讓影像純化的特性。在裘德遇上他第一任太太的年輕歲月裡，我們選擇了軟調且羅曼蒂克的影像風格。我用富士底片來拍這一段，因為它的色彩比柯達底片柔和，同時加上濾鏡以製造出溫暖的調性。在底片沖印時，我還用減感來處理。相對於增

感，減感沖印的時間較短同時還降低了反差比。這種技術配合上直射的陽光來拍會讓影片顯出一種明晰的影像，讓它看起來好像是水彩畫一般（這是我之前拍《**伊凡娜的香水**》時發現的）。當影片的敘事風格漸漸走向黑暗時，我改用柯達底片加上冷色調的濾鏡和側光，這樣拍出來的效果會比一開場時用均勻的照明拍出來的片段有更強烈的戲劇效果。當電影步入高潮，整個故事飽含情感張力而又失意絕望時，我使用後四分之三角度的背光，並在沖印時用了省略去色法（在影片上加了一點黑白影像的質感）。人物的臉孔因而呈現出強烈、露骨的戲劇效果。最後的一場戲看起來幾乎沒有一點色彩而近似於單色的效果。當然，這也呼應了影片開場的黑白畫面。

《**裘德**》這部片子裡有著我最佳的工作表現，但不幸的是，這部片子也說明了攝影師的工作成果是多麼的脆弱且短暫。一般說來，我會盡量控制影像生成的每一個步驟：控制色彩層次、協助中間負片和中間正片的沖印、檢視發行拷貝，甚至還會去監看影片轉拷為錄影帶。不過，通常當影片進行到這個階段時，我已經投身於下一部影片的拍攝而變得很忙。如果這時沒有導演或攝影師監看，那麼調光師就不會知道有哪些場景會有什麼特殊要求。所以如果他看到太冷的藍色調或是太溫暖的橙色調畫面，他可能會把這些色調調整成「正常」的顏色。到目前為止，因為每部影片的情況不同，所以還沒有所謂的標準可以讓沖印影片的工作人員加以遵循（雖然已有某些製造商和攝影師工會在努力改善這樣的情形）。最遺憾的是，我和導演都沒有辦法參與《**裘德**》翻製成錄影帶的工作，於是當電影錄影帶發行時，我們一切的

JUDE STOCK BREAKDOWN
THIS LIST DATED 29.9.95

SCENES		STOCK AND PROCESS	
OPENING/TITLES	1 TO 8	KODAK PLUS-X (5231)	NORMAL PROCESS
MARYGREEN	9 TO 34	FUJI F-500 (8514)	PULLED ONE STOP
	35 TO 41A	FUJI F-500 (8514)	NORMAL PROCESS
CHRISTMINSTER	42 TO 90E	KODAK 500T (5298)	NORMAL PROCESS
MELCHESTER	91 TO 125	FUJI F-125 (8530)	NORMAL PROCESS
		FUJI F-500 (8514)	NORMAL PROCESS
SHASTON	126 TO 137	KODAK 100-T (5248)	NORMAL PROCESS
		KODAK 500-T (5298)	NORMAL PROCESS
ALBRICKHAM	137A TO 147	KODAK 500-T (5298)	NORMAL PROCESS
	147A TO 163	KODAK 500-T (5298)	BLEACH BYPASS
CHRISTMINSTER (2)	164 TO 202	KODAK 500-T (5298)	BLEACH BYPASS & 2 ADDED STAGES

STOCK BREAKDOWN FOR WHOLE SHOOT

TYPE		% OF FILM	% 1000'S/400'S	TAKE TO DURHAM/EDINB
KODAK PLUS-X	(5231)	4	--/100	10,000 Ft
KODAK 100-T	(7248)	4	80/20	5,000 Ft
KODAK 500-T	(5298)	62	90/10	25,000 Ft
FUJI F-125	(8530)	9	85/15	10,000 Ft
FUJI F-500	(8514)	21	85/15	25,000 Ft

《**裘德**》：瑟拉用了不同的底片和不同的沖印技巧，結合他獨到的光影設計和構圖，做出了適合故事中不同階段的氛圍。由黑白開場，到水彩畫一般的夏日，再演進至黑暗深沉的悲劇結尾。

攝影・電影・電影・攝影

而我還必須要從美國把這些燈管運到拍攝地點。在那之後，螢光燈改良的速度快得驚人，你在街角的小店就可以買到品質很好的產品。今日，它的品質甚至好過HMI（這種燈常用來拍內景戲）。當我在拍《理髮師的男人》時，製片要求我用一般常用的方法——把陽光般的強光和天幕打下來的柔和光線合起來使用——來製造出環境光，但是我並不認為那可以做到我要的效果。最後我用了四百支螢光燈管，做出柔和、均勻且沒有陰影的光源。就我所知，當時還沒有人這樣做過，而我這個決定實在有點像是在賭博——你就知道當我們扭亮那四百支燈的時候有多刺激了！

在我們這一行，有很多約定俗成的做法和普遍被接受的觀念。好比說在拍夜景的時候，就應該在街上打藍色的背光。當我拍了三、四部電影後，我開始覺得：「等一下，為什麼我要這麼做？我並不想把這一場戲拍成這樣……」於是，我把這個光拿掉，換上我認為最適合這部影片的做法。我也不喜歡用一般使用的電動閃光來製造出火光的搖曳感，我總是覺得這樣的效果有點假。因此如果我需要火光的時候，我就用真的火來作光源，不論是火把、瓦斯火、信號彈，還是其他的點火工具。在《心靈地圖》中的一場爆炸戲，我就全部用火光來照明。另外在《慾望之翼》這部影片中一場威尼斯嘉年華會的戲，前景的表演也是以火光照明（因為那是一個涵蓋面很廣的畫面，所以在背景上還是用了一些人工照明燈具）。

很重要且必須了解的一點是，有些約定俗成的成規及傳統方法是前一個時代的產物。黑白片需要逆光將主體和背景分開，但是彩色電影則到處都要有光，做法自然不同。時至今日，底片的感度增加了，以往技術上的問題也就不存在了。但你會發現這個行業裡還是有很多根深蒂固的觀念。所以，身為一個攝影師，如果你想要在這個行業的機制下做出你要的效果，就真的需要花不少力氣來維護自己的立場。在我早期的工作生涯中，我記得有一次拍的是棚內戲，製作設計以他所認知的標準方法認為我需要在攝影棚上方有一個懸空的支架結構來安置燈光，所以他就搭了棚頂鷹架（catwalks），而燈光師也就把燈一五一十地裝了上去，而且還裝得十分好操控！結果，我就用了那些燈，拍了一場和我原先的設想完全不一樣的戲。這種事經常發生，尤其是在美國。他們非常習慣用特定的方法來做事（而且做得特別好），以至於沒有了攝影指導，整個過程仍能運作得很順利。所以如果你要在這樣的製作體系中貫徹你的想法，可就真的需要花不少工夫——而且一點失敗的機會也沒有。

當我決定是否接拍一部影片時，誰是導演總比拍什麼劇本重要。在法國這是很普遍的現象。當一個故事要被轉換成影像時，我們會覺得比較重要的是導演的想法，而不是劇本本身。這和美國的情形有點不同。在美國的拍攝流程裡，劇本通常扮演了非常重要的角色。但我和派希斯·勒康堤的合作就相當愉快（我們總共一起拍了五部影片）。他完全知道他要什麼，而且常常只用一句話就表達得很清楚。當我們在籌備《理髮師的男人》時，他就用了下面的話來描述全片的氣氛：「那是法國南部的夏天，所有的光透過窗戶灑了進來，你心裡要一直想著汗珠滲出肌膚前那一刻的感覺。」是不是簡單明瞭而且給出了方向！因為他總是非常清楚地知道他在拍什麼

《心靈地圖》：為了要真實地拍出影片中的爆破畫面，瑟拉捨棄了傳統的燈光打法。「我沒有用任何一盞燈，只有火光、信號彈，以及噴火裝置。」在察訪影片背景所在地伊努特（Inuit）時，瑟拉被法國探險家維多（Paul-Emile Victor）所拍攝的愛斯基摩生活照所啓發。他參考維多的照片（右四）拍出了當地人居住的室內景，那是由青苔為底，用馴鹿油所點燃的油燈作照明拍出來的畫面（左七、左八）。

瑟拉的燈光設計圖及劇照（上、左），以不同燈光位置作光源來表現一天中不同時刻的光影，以
及這些光影對理髮廳的照射效果：早上柔和的光線、中午的強光、亮而低反差的午後光、一天
結束前自前方斜射卻不直接照進理髮廳的光。瑟拉和導演勒康堤的工作哲學是，在攝影棚內，
也應該像是在實景一般，讓一些不可預期、控制的事發生。也因此有了在中午和午後的景過度
曝光的畫面。

攝
影
·
電
影
·
電
影
·
攝
影

《理髮師的男人》：瑟拉受到喬·梅爾洛維茲（Joel Meyerowitz）在鱈魚角（Cape Cod）所拍照片的
光影的影響（左上），嘗試在攝影棚內做出從天空照下來，柔和、平均、沒有陰影的光。瑟拉決定使
用螢光燈，而這是第一次有人為了這樣的效果使用螢光燈，雖然默片時代如佛列茲·朗（Fritz Lang）
的《大都會》（Metropolis）裡也有用到好幾排像螢光燈的水銀燈照明（右）。瑟拉：「當我們第一次
亮起燈光時，那真是偉大的一刻。」（上、中）瑟拉的燈光架設圖以及工作現場的照片，呈現出這些
燈具是如何架設在理髮廳外的街道上。

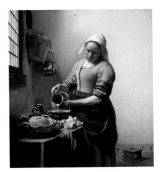

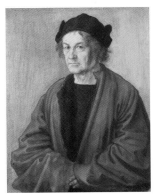

（中）《國王的審判》（*The King's Trial*，喬・瑪利歐・葛里羅 / João Mário Grilo 導演）的影像架構主要是參考十六、十七世紀的畫作。（左一）維梅爾的《廚傭》（The Kitchenmaid）；（左二）拉斐爾（Raphael）的《教宗李歐十世和他的姪兒們》（Pope Leo X with his Nephews）；（左三）十六世紀晚期楓丹白露畫派（Fontainebleau School）的一位畫家所畫的《嘉比略和她的姊妹》（Gabrielle d'Estrees and Her Sister, the Duchess of Villars）。這些藝術史上的大師對空間和光影的處理啟發了瑟拉；右邊的三幅畫作中，瑟拉追尋著從1450年代的文藝復興初期到1660年代的晚期裡「主光的變化之旅」。（右一）維登（Rogier van der Weyden）的《仕女圖》（Portrait of a Lady / 1450-60）呈現了完美理想的前置光；（右二）杜勒（Dürer）的《杜勒的父親》（Albert Dürer's Father / 1497），光線開始移到臉的一側；（右三）到了林布蘭的《穿紅衣的老人》（An Old Man in Red），光線轉成了具戲劇效果的四分之三背光。

空間的視覺效果。於是，光線開始在繪畫中勾描空間，人們也更注意到光線的特質——從單純的光線來源出發，逐漸深入到光線如何縷刻出物體的樣貌。（如果你拿一幅文藝復興早期的肖像畫和晚期林布蘭的畫作相比，觀察光線是如何照著觀看者與主體，你就會發現，早期畫中的光線從很理想的角度照下來——通常是前方；而晚期則變為一種從四分之三背面照下來，深具戲劇效果的背光。）此種運用光線的方式，是前人留給當代攝影師的最佳資產，但卻一直到最近才被真正地掌握、運用。

在這個世紀大半的時間裡，電影光影設計盛行的美學標準主要是受到劇場的影響（照在演員身上的光是一束束的），當然也同時受限於這個媒體技術上的不足。因為要有大量的光才能讓影像呈現在底片上，所以很多現實中的光源和燈具，好比一般的燈光和反射光，都難以運用在電影的拍攝中。（那時發展出的攝影風格在《**上海快車**》/ *Shanghai Express* 裡，創造出女主角瑪蓮・黛崔克 / Marlene Dietric 那些具有魔幻魅力的鏡頭。）不過，那個時代已經遠去。那樣具有魅惑力的影像，需要非常固定的、風格化的演技。為了達到最佳的照明效果，演員必須要在固定的位置上不能隨便移動，看著刺眼的光源維持在一定的視線上。同時，演員臉上還要畫上非常厚的粧——雕琢出來的完美面具。在今日，更銳利的鏡頭、更細膩的影像粒子讓演員的妝越來越清淡。一如當代的銀幕表演方法已經轉為根源於自然主義，我們攝影師，透過配合度更高、更方便的技術，也終於和早期藝術發展中的美學概念相結合（即使我們沒有意識到這一點）。

在進行攝影時，我都是從整個要拍攝的空間開始。首先，我絕對不讓燈光去破壞到現場的陳設與環境，盡量尊重到那個空間所特有的自然邏輯。所以當現場應該有光線自然地透過窗戶照進來時，我就會避免在其他的角度安排任何光源，才不至於破壞或擾亂了現場的邏輯。我也盡量不去加一堆不需要的光源。如果我們能不用人工照明，很好，那通常就是最適當的選擇。我試著不去用到劇場中那種直射的、一束束的光，我喜歡反射或是擴散式的光，那讓我更方便地勾勒出演員的輪廓，也不至於太干擾他們的演出。我總是為演員設想，希望他們覺得舒服，讓他們保有一定的自由。即使他們走錯位，也不會就此毀了整個鏡頭。以一個大的光源作照明就可以擁有上述的優勢與自由。就比如說，如果你用十盞燈從各個不同的方向打光，那陰影就會像四處蔓延的癌細胞佈滿整個場景。我的方式也讓我可以更快速地打光，不至於打斷導演與演員的衝勁。我盡量讓我的工作變得更簡單、更迅速、花費更低。那幾乎是我工作上的一個必要考量——拍電影很花錢，而我討厭花任何不需要花的錢。

我一直比較喜歡和傳統光源不一樣的燈光，特別是所謂的螢光燈。這種燈光可以照亮一片廣大的區域，而且不至於刺眼。這種光冷調而平穩，也不會在牆上投射出陰影，你還可以用它把光調成任何大小與形狀。我在電影學校曾經學到，默片時代有一種和螢光燈非常相似的燈廣泛地被使用，但是這種高壓水銀燈泡並不適合於現代底片的感光乳劑。當我在1980年成為攝影指導後，螢光燈的品質還是無法運用在拍片現場。一直到1983年我才第一次使用了螢光燈管來做為一整個場景的照明光源，

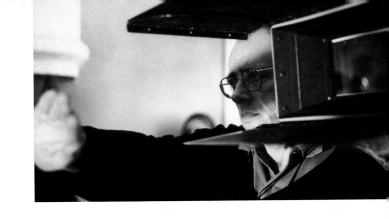

側寫大師

出生於里斯本的艾德爾多·瑟拉，原本攻讀工程學，後
因投身反法西斯獨裁統治活動而被迫離開葡萄牙。因為
從小熱愛電影，瑟拉進入了巴黎頗負盛名的佛吉哈電影
學校（Vaugirard film school，今日的盧米埃電影學院 /
Ecole Louis Lumière，與他同期的還有攝影師菲力普·
羅瑟洛 / Philippe Rousselot）。在成為皮耶·隆（Pierre

艾德爾多·瑟拉
Eduardo Serra

Lhomme）的攝影助理之前，他還在索爾邦大學修讀藝
術史和考古學學位。在他的眼中，皮耶·隆的地位猶如
法國當代電影攝影之父，並對他的創作有著極為重要的
影響。自從在1980年成為攝影指導後，瑟拉拍攝的劇情
片超過35部，其中與導演派希斯·勒康堤（Patrice
Leconte）合作了五部，包括了《理髮師的男人》（The
Hairdresser's Husband / 1990）、《探戈》（Tango /
1992）、《依凡娜的香水》（Le Parfum d'Yvonne / 1993）
與《偉大的公爵們》（Les Grands Ducs / 1995）。其他的
重要作品則有導演文生·華德（Vincent Ward）1991年
的愛情史詩《心靈地圖》（Maps of the Human Heart /
1991）、密薛·布朗（Michel Blanc）的《極度疲勞》
（Grosse Fatigue / 1993）、彼得·查爾森（Peter Chelsom）
的《天生諧星》（Funny Bones / 1994），以及克勞·夏布
洛（Claude Chabrol）的《一切搞定》（Rien Ne Va Plus /
1996）。瑟拉運用色彩的想像力與敏感度，讓《裘德》

（Jude / 1996，麥可·溫特波頓 / Michael Winterbottom 導
演）與《慾望之翼》（The Wings of the Dove，艾恩·索
佛利 / Iain Softley 導演）兩部影片超越了其時代和文學
著作的限制。而《慾望之翼》也在1998年入圍奧斯卡最
佳攝影，並獲得BAFTA大獎。1997年，他再次與文
生·華德合作拍攝《美夢成真》（What Dreams May
Come）；1998年則在法國分別與派希斯·勒康堤與夏
布洛合作新片。

大師訪談

我深深地覺得自己屬於追求自然光家族的成員——這種
態度在電影圈裡通常被認為是非常現代的概念，但實際
上，這卻是根源自長遠以來的藝術發展。直到文藝復
興，繪畫還都是以象徵性的手法來呈現世界；隨著人文
主義的興起，人們以新的角度看待自己和世界的關係，
繪畫轉為追求真實的再現，並進而以透視法創造出三度

（上、左頁右）《刺激1995》：狄更斯從一開始便和導演法蘭克·達拉邦（右上，與狄更斯的工作合照）以及畫腳本的藝術家彼得·范休利（Peter von Sholley）一起討論拍攝腳本。（左）「入監的一場戲被仔細地用分鏡表設計出來，並且準確執行。」狄更斯談到拍攝本片的工作經驗：「從影片的視覺風格來看，本片可能是我拍過的電影中最一致的一部。和我至今拍過的其他片子比起來，我還是最喜歡這部片裡完整的風格與情感。」

攝影・電影・電影・攝影

（左）《越過死亡線》：「透過視覺元素的運用，表現出西恩・潘（Sean Pan）與蘇珊・莎蘭登（Susan Sarandon）

之間關係的變化。當兩個人的關係越來越緊密時，隔離兩人的窗欄也逐漸消失。一開始，在廣角鏡頭的運用下，

隔著鐵窗的西恩潘看來並不清楚；再加上硬調的前置光，製造出一種像是陽光穿越雲層而下的效果，突顯出兩人

之間的鐵絲網以加強監獄的感覺。隨著劇情發展，我們把廣角改換成長鏡頭並慢慢地推向西恩・潘，讓他更清楚

地出現在畫面上；此外，我們也改變了鐵絲網的網眼大小，並縮小它在畫面上的比例以減輕隔閡的作用。接下

來，兩人之間的隔閡變成了玻璃。雖然鐵絲網會是比較寫實的處理，不過透明玻璃的開放性加上玻璃上倒影的運

用，更可造成良好的戲劇效果，而且也可以更自然地轉換到西恩・潘行刑前與蘇珊・莎蘭登的肢體接觸。」

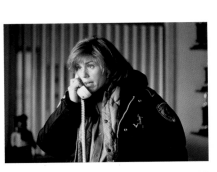
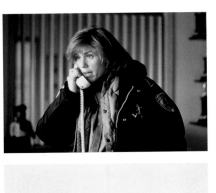
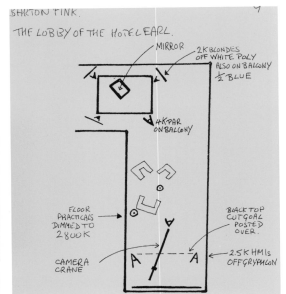

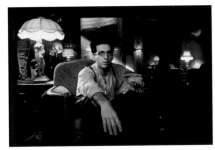

對狄更斯而言，和柯恩兄弟一起拍片的整個過程完全是由合作的關係構成，他更是積極地
參與了事前的勘景與腳本討論。（中一、右上）《巴頓芬克》旅館大廳一景中的燈光設計
製造出一道相當戲劇化的陽光效果：「對我而言，那是一個非常不同、開放的拍攝風格，
攝影機如同劇中的一個角色，從頭到尾吸引著你進入電影中。」（左三、左四）《金錢帝
國》：「由於影片故事大量拼貼了40年代『脫線喜劇』（screwball comedy）的類型元
素，我覺得如果再用上該類型的燈光照明風格可能會太過，所以我故意反其道而行，用顏
色讓影片的調性柔和一些，並塑造出一種現代感，只用場景設計表現出它的時代。」（左
一、左二）《冰血暴》：「這部影片的整個概念是，它是個真實事件，所以攝影機必須相當
收斂，保持著旁觀的角度。」（中二、右下）《謀殺綠腳指》一片中，壞人用土撥鼠恐嚇男
主角的劇本內容與分鏡腳本。

現。舉例來說，你可能會希望在早上十點拍某一個鏡頭，因為那時候有最理想的光線。但如果演員沒辦法在那時候到，你也不可能開拍；要不然就是天氣不像你預期的那麼理想。這時候你就不得不做些妥協，或者在燈光上想點別的辦法。我喜歡這樣工作，因為這種隨情況做出來的反應對演員的演出和影片拍出來的結果都是有益的。

在拍攝現場，我總是充滿精力又喜歡動手動腳。我喜歡完全投入拍片的過程中。我也堅持自己操作攝影機。這麼做有很多攝影機操作員會有防備、反對的心態——為了要保住自己飯碗。我可以了解，但我就是不能那樣子工作。對我而言，構圖和攝影機運動在電影攝影裡占了很大的比重，而且牽涉到非常直覺性的判斷。和柯恩兄弟或是馬丁·史柯西斯拍片時——對他們來說，攝影機就像是劇中的一個角色——如果鏡頭出了一點點操作上的錯誤，你可以立刻感覺到他們的反應，於是你就會在攝影機運動和景框上做些調整，以完全達到這場戲所要求的表現方式。這種調整是非常細微的，好比說要在多快的速度下對到焦距，你不可能光盯著外接的螢幕就掌握住那麼細微的差異。還有另一個原因促使我自己掌鏡。在拍《西藏風雲》的時候，演員是一群從沒演過戲的西藏人。我們希望能讓他們覺得自然、舒服、不恐懼。這時有一小群人一起圍在攝影機旁的確可以幫助我和他們進行一對一的接觸與溝通。而且，馬丁向來非常注重他影片中的攝影機運動；如果演員在第一次拍一個鏡頭時沒有到位的話，也沒有多大的關係，因為我可以調整鏡頭來遷就他們，讓他們有多一些自由表演的空間。即使是和職業演員一起工作，我也喜歡這樣的方式；我討厭一直死盯著演員讓他們難堪。和我一起工作的一個助理就幾乎從不用皮尺量距離對焦，他只用眼睛看。整個攝影組都應該要盡量避免強制性質的工作方式，以讓演員有最大的表演空間和自由。

我選片的態度是非常謹慎的，而我也會對一部影片的成績不如預期感到非常失望難過。在拍完《飛離航道》（Air American）後，我幾乎對這個行業不再存有幻想（開拍時大家心裡期望著這部片子可以成為另一部《外科醫生》/ M.A.S.H.；製片公司則讓它最後變成了一部輕鬆的軍教片）。在這種心情下，我是真的考慮過退出這樣子的環境，到鄉下去拍一些低預算的英國片。然而幸運之神卻突然在這時給了我一個機會：柯恩兄弟找我去拍《巴頓芬克》，這部片子又再燃起了我的熱情。他們真是很棒的合作夥伴。銀幕上完整地呈現了我們努力的成果，一點也沒有漏失掉。他們在影片的前製階段就要我一起參與（在前製階段便投入工作讓我可以進行足夠的準備，而有最好的表現），一起勘景、一起討論拍攝腳本。最重要的是，我喜歡柯恩兄弟的電影。有時候會有人跟我說：「你的工作資歷實在太豐富了，真是有夠幸運！」不過老實說，如果我覺得那是一部不值得拍的電影，我就會把它推掉。我寧願離開電影圈，也不要在拍完一部暴力動作片之後自己在那邊後悔：「那又不是我想要給觀眾看的！」對，我只是個攝影師。但不管我拍什麼片，我的名字都會出現在銀幕上，我也都會投入自己的全付精力。我知道，人總是要為了生活賺錢養家，不過我覺得太多人妥協得太快也太多了。現實就是，你拍過的某些類型的電影就是你的成績單。特別是在洛杉磯，你拍過的電影決定了你能拍什麼片，而不是由你想拍什麼來決定。人們看的是你的履歷、你的成績單，根本不管你有沒有才華。如果你是以拍動作片起家，那你就只會有動作片的機會找上門。對一個有遠大抱負的攝影師，我含蓄地建議他，要想清楚自己想拍什麼樣的電影，堅持下去！妥協，盡可能地讓它越少越好！

是這樣。我傾向於受到較深刻的電影吸引，也因此不希望
有技術的東西去干擾到故事的敘述。像我就會試著不著痕
跡地運用攝影的每個元素；如果你毫無理由地變換著你的
鏡頭長度，或是隨意切換照明的風格，那我保證觀眾的觀
影情緒絕對會被打斷，即便是不自覺地被打斷。有時後我
也會震懾於搶眼、風格化的攝影，但通常那樣的影像只有
炫人的表象而已，缺乏內涵。我的攝影則總是以劇本為出
發點，去思索每一場戲想要表達的是什麼？角色的心理狀
態是如何？我該怎麼用光影和構圖表現出這些意涵？構成
一場戲的各個鏡頭如何剪接在一起？要怎麼處理每一場戲
才能讓它們互有關聯地結合成一部風格統一的電影？

對一部電影的影像風格有一個完整的概念是很重要的，同
時這個概念還必須有助於呈現故事。當我在拍攝麥可·瑞
福執導的《1984》時，我們希望能反映出喬治·歐威爾
（George Orwell）這本原著小說的意涵。歐威爾並沒有把
《1984》當作科幻小說來處理，他寫的其實是一部諷喻戰
後歐洲的寓言（我還有一份他題有「1948」的原始手
稿）。麥可避開了讓片子看起來一副高科技樣貌的誘惑，
並嘗試用膠木（Bakelite）為原料來做一切的設計。我們
討論了拍成黑白片的可能，但是投資者並不願意。所以我
試著開發出在沖印過程中降低色彩飽和度的方法，最後我
們採用的方法在劇情片上從來沒有人使用過，就是省略去
色法（the bleach by-pass）。通常影片的沖印過程中，在催
化了彩色鏈之後，便是將銀粒子漂洗而去。而省略去色法
便是省略了漂洗銀粒子的過程。被保留下來的銀粒子會形
成一層黑白底，大量降低色彩飽和度，造成一種黑白片的
效果。這樣的做法很適合《1984》，因為它能幫助傳達出
影片的內涵。在拍《刺激1995》時，我想用ENR這種沖印
方法。它和前述的省略去色法相似，但是可以讓你掌握到

更多樣的色彩效果。我非常喜歡這樣的效果，一開始就覺
得它很適合這部片的主題。在這部片裡我把光線打得比較
柔、比較自然，而ENR會讓畫面顯得更有力道一點。但最
後我還是決定放棄這樣的做法，因為擔心這樣做出來的效
果會太直接、太露骨。而我想要整部片的影像看起來是簡
單、一致的。我後來則用了比較自然的高反差來表現。白
天景以冷灰色調為主（不要用色彩校正的濾鏡便可以做到
這樣的效果），夜晚則改以蒼白的、帶著污濁感的黃色調
為主。然而不論如何，不論你想做出哪一種攝影風格都必
須仰賴你和製作設計之間的合作關係。為了讓影像呈現出
冷灰的質感，我和製作設計泰瑞·馬許（Terry Marsh）仔
細討論了監獄牆壁應該漆成什麼顏色。至於《1984》的情
況則是：因為我們在沖印的過程中會降低色彩飽和度，所
以設計師亞倫·卡麥隆（Allan Cameron）必須把牆漆成亮
黃色，才能在沖印後跑出他要的奶油黃色調（同樣的，服
裝和化妝也必須在用色上誇張一些）。攝影指導同時也必
須依賴製作設計在設計場景時把你需要用來表現光源的場
景細節考慮進去。和亞倫或泰瑞合作時，我們有時候也會
在設計上做同步考量，在這樣緊密的合作關係下有任何問
題都好解決。但有時還是會有一些衝突。你可能會說：
「這個景很棒，但我們有一場日景戲，導演和我都想用廣
角鏡頭來拍，且我要打一個柔和的側光，所以我會需要那
裡有個窗戶。」聽到這樣的要求有些設計師可能會抓狂，
覺得你想要破壞他的設計。當這種情況發生時，真的會讓
攝影師覺得很受挫、很沮喪。

雖然我對一部片子的影像會有一個整體概念，但是在拍片
時我還是喜歡憑我的直覺做決定。就某種程度而言，那是
因為受限於環境的考量。像我攝影的影片有很多都必須以
實景拍攝，而那會有許多難以預料、無法掌控的情況出

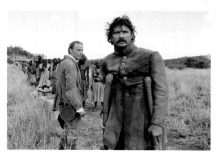

（右）《浩氣蓋山河》：「我不想把片子拍成像大衛‧連恩（David Lean）
那樣史詩的影像風格，而是以一種典雅、安靜的風格讓觀眾沈浸到故事
中。這部片子拍的主要是關於兩個男人與他們之間的友情。」對馬丁‧
史柯西斯來說，狄更斯在影片裡運用色彩的方式「像個畫家一樣」，而
且他那自然的光影照明使這位攝影指導能把《西藏風雲》拍得很自然
（左）。這部影片比較像是一首詩，而不是一般傳統的敘事架構。史柯西
斯事先便為全片設計了非常精細的鏡頭結構，其中還包括了像夢一般複
雜的攝影機鏡位。一開始的鏡頭是活佛的眼睛特寫，再逐漸拉出成為一
個大遠景，拍到他站在滿地死屍的曠野上。「我們用了一個18-100釐
米的伸縮鏡頭以及一台巨大的推軌升降機，把鏡頭拉高到七十五呎；最
後一個畫面我們則在後製階段以數位化的方式接上前面的鏡頭，並在畫
面邊緣加上更多的屍體。」

《1984》中低調單薄的色彩是在沖印時藉由省略去色法達成的。「它的唯一缺點是，你無法創造出豐富的彩色層次。於是當我想要在地形起伏的金黃色鄉間拍一個美感獨具、色彩飽滿的鏡頭時（右一），我就必須依賴很重的橙色濾鏡以強化色彩。」（左二、右二）「大會堂的場景是在現場實景拍攝的，為了符合背面放映合成所需要的深度，我們在牆壁上挖了洞。天花板上也挖了洞以容納燈具並且避免光線散射（如此才不會干擾到背景的影像投映）。（左三、右三）在拍群眾大會的戲時，我們主要面對的問題是要讓巨大的電視螢幕出現在場景中，並且像電影銀幕一樣的投映畫面上去，以便演員和其他人可以跟著螢幕做反應（這裡所謂的螢幕，其實是塗上像前面放映合成用的銀幕一般塗漆，讓畫面顯著而且反光較強）。」

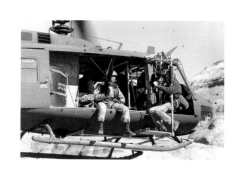

（Devon）。電影工業最棒的一點是，每個人都是來自完全迥異的背景，各自由不同的途徑踏入這個圈子。我之前接觸的一直都是平面攝影和紀錄片，所以我把自己定位成一個觀察者。我很害羞，一向總是比較喜歡退一步看著周遭的世界。這大概也是為什麼我一開始就被吸引到紀錄片的領域，透過照片和影片在一旁靜靜地紀錄下我觀察到的人、事、物。但是到了後來，我開始覺得有一種偷窺的罪惡感。我去了一些充滿戰亂和貧窮的國家，像是厄立特里亞（Eritrea，編註：衣索比亞的一州）或是羅德西亞（Rhodesia，編註：經過多次戰爭後終於脫離英國的殖民，於1986年獨立為辛巴威）。在那樣的地方，我看到一些讓人非常難過的事情。我發現越來越難把自己抽離出來，置身事外地當一名旁觀者。有一次我在一家精神病院拍紀錄片，一幕突然發生的情景讓我非常的不舒服，我完全沒有辦法繼續拍下去。那時候我突然了解到，我無法再繼續拍紀錄片了。但是一開始吸引我拿起攝影機的那個動機依然在我的血液中流動著；我一直想要去了解周遭的世界，把我觀察、體驗到的和別人分享。基於這樣的原因，我很努力地只拍能夠感動我、值得一拍的電影。約翰・休士頓導演的《富城》（Fat City）是我的標竿。那是我看過的好萊塢電影中，第一部拍攝自真實景況的劇情片：其中一場是史塔克頓（Stockton）的遊民工人在拳擊場的戲。它把一個完整、真實、貼近人心的世界生動地呈現在觀眾眼前。康拉德・侯爾（Conrad Hall）的攝影更是充滿啟發性，完全超越了技術層次而展現出豐富的人性！

我從不會刻意去搞什麼激進的、具獨創性的新東西。我只是試著把我觀察到的用畫面呈現出來，不帶任何先入為主的成見、不墨守技術上的成規。幾乎所有的人都認為，你要拍電影就是得有一大堆主光、背光、陰光、側光什麼

的。如果真是這樣，那我們來看看林布蘭的畫吧。他的作品裡有多少幅畫在一個軟調的光源外還加了其他雜七雜八的光影？基本上，你只會看到一道北面的光透過一扇大窗戶照進來，就這樣。沒有側光、沒有背光。我並不是說你應該把技術手冊給扔了，而是我真的相信，每一個不同的情境都應該有不同的樣貌。如果你和我一樣，用真實、自然的方式來思考，那你就會發現，光是打臉部的光就有無限的可能性，完全得視情境的不同來決定。紀錄片的拍攝經驗的確幫助我學會去珍視這樣自然的打光方式，同時也讓我了解到，其實不管現場的光源有多微弱，你都能夠利用它來創造出你要的畫面。通常我不用任何傳統電影打光方式就可以把一個場景打亮。在拍馬丁・史柯西斯執導的《西藏風雲》時，我就用油燈來作為主要光源，再補上用調光器控制的小燈泡而營造出了燭光搖曳的效果。

有些人在談到《越過死亡線》的攝影時會說：「喔，那部片子的攝影沒什麼可以表現的嘛，不是嗎？」的確如此。當我第一次和提姆・羅賓斯討論到這部影片的攝影時，他說他希望它看起來很平凡。身為一個攝影師你可能會想：「嗯，那我來幹什麼的啊？」不過，實際上可不是這樣。一部電影的攝影，重點應該是擺在劇本和故事上。我必須要說的是，所謂好的攝影，是那些不引人注意的攝影。一部好的電影不會讓你特別注意到電影中的個別元素，只會讓你看完後讚嘆地說：「哇！真是部好讚的電影！」我曾經拍過很多搖滾樂的音樂錄影帶。當樂手不夠好的時候，你就會不斷移動攝影機、做一些炫人的燈光特效來炒熱氣氛。但如果你今天拍的是像艾力克・克萊普頓（Eric Clapton）或是慕迪・華特（Muddy Water）這樣的歌手，你根本就不會想用什麼特效來打斷他們的演出。你只要打個簡單的燈、攝影機對著他拍，也就夠了。電影差不多也

（上左）茱莉亞・卡麥隆（Julia Margret Cameron）的《碧翠斯・珊希》（Beatrice Cenci / 1867）；

（左下一）卡蒂爾布列松1947年於印度拍攝的《甘地火葬禮》（Cremation of Gandhi）；（左下二）唐・

麥克柯林（Don McCullin）1968年於越南順化拍攝的《被美軍手榴彈炸傷的父與子》（Father and child

wounded when U.S.Marines dropped hand grenades into their shelter）；（左下三）游金・史密斯

（W. Eugene Smith）於1945年9月2日拍攝的《太平洋戰事結束》（Pacific War end）。（中上一）《搶

救礦工》（Kameradschaft）；（上中二）《吸血鬼》（Nosferatu）。（中下一）保羅・史登（Paul Strand）

於1916年拍攝的《紐約》（New York）；（中下二）布列松1934年於墨西哥拍攝的《Calle

Cuatemoczin》；（中下三）布魯斯・戴維森（Bruce Davidson）1962年於紐約市拍攝的《黑人女子》

（Black American）。（右，上至下）約翰・休士頓與攝影指導康拉德・侯爾於《富城》的拍攝現場、

《奇愛博士》、《亞歷山大》（Alexander Nevsky）、《克魯登》（Culloden）、《情事》（L'Avventura）、

《狼的時刻》（Hour of the Wolf，史文・尼可福斯擔任攝影指導）。（右七）馬可・里邦（Marc Riboud）

1979年攝於依朗首都德黑蘭的《何梅尼像前的兩名女子》（Two Iranian women passing in front of a

poster of the Ayatollah Khomeini）。

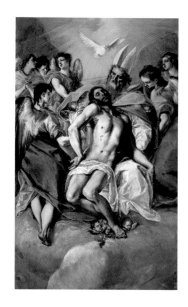

「在準備一部電影的拍攝時，我很少特別去看誰的畫作、攝影作品，或甚至是其他人的電影。但還是會有很多混雜的影像在我腦海中出現，那些都是我成長過程中影響了我影像思考的繪畫、照片和電影。」（左，由上至下）艾爾‧葛雷柯（El Greco）的《三位一體》（The Trinity，西元1577-79年）、亨利‧佛謝利（Henry Fuseli）的《夢魘》（The Nightmare）、梵谷（Vincent van Gogh）的《吃馬鈴薯的人們》（The Potato Eaters / 1885）、喬吉歐‧達‧基里柯（Giorgio de Chirico）的《沈默的塑像》（The Silent Statue / 1913，畫中的雕像為希臘神話裡的阿麗亞德妮 / Ariadne）、艾德華‧哈柏的《威廉橋下的一景》（From Williamsburg Bridge / 1928）。（上）：威廉‧布雷克（William Blake）的《里辰的第一本書：上下顛倒的漂浮男子》（The First Book of Urizen：Man Floating Upside Down / 1794）；（中一）：泰納（J.W.M. Turner）的《捕鯨人》（Whalers）；（中二）溫斯洛‧荷墨（Winslow Homer）的《夏日夜晚》（Summer Night / 1890）；（下右）艾瓦德‧孟克（Edvard Munch）的《暴風雨》（The Storm / 1893）。

攝影‧電影‧電影‧攝影

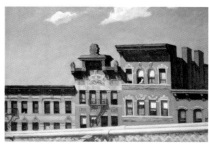

側寫大師

羅傑・狄更斯於貝斯藝術學院（Bath Academy of Art）攻讀繪畫與平面攝影畢業後，繼續於英國新成立的國立電影電視學校進修。畢業後，他擔任紀錄片的導演與攝影，拍了一些人類學影片、戰爭報導、時事及藝術影片。在拍攝一部關於范・莫里森（Van Morrison）的影片時，他認識了導演麥可・瑞福（Michael Radford），也因此受邀掌鏡

羅傑・狄更斯
Roger Deakins

拍了第一部劇情片《另時異地》（*Another Time, Another Place* / 1983）。二人又接著合作了《**1984**》與《慾望城》（*White Mischief* / 1988）。這段時期裡，他還拍了好幾部英國電影，包括《捍衛疆土》（*Defence of the Realm* / 1985，大衛・杜利 / David Drury 導演）、《席德與南西》（*Sid & Nancy* / 1986，艾雷克斯・考克斯 / Alex Cox 導演）、《小幫傭》（*The Kitchen Toto* / 1987，哈瑞・虎克 / Harry Hook 導演）、《個人服務》（*Personal Services* / 1987，泰瑞・瓊斯 / Terry Jones 導演）、《暴雨星期一》（*Stormy Monday* / 1988，麥克・費吉斯 / Mike Figgis 導演）。他那打光自然、柔和的攝影風格在英國的電影作品裡雖是全新的視覺呈現，但實際上卻是根源自他自己拍攝的記錄片，同時也受到法國電影和美國攝影指導葛登・威利斯與康拉德・威利斯（Conrad Willis）的影響。1990年，他為包柏・瑞佛森導演的《浩氣蓋山河》（*Mountains of the Moon*）掌鏡，並從此以美國為發展基地，展開他與柯恩兄弟（the Coen brothers）多部電影的合作，包括《巴頓芬克》（*Barton Fink* / 1991）、《金錢帝國》（*The Hudsucker Proxy* / 1994）、《冰血暴》（*Fargo* / 1996）、《謀殺綠腳趾》（*The Big Lebowski* / 1998）。此外，他還與多位傑出導演合作，作品有《殺人拼圖》（*Homicide* / 1991，大衛・馬密 / David Mamet 導演）、《激情魚》（*Passion Fish* / 1992，約翰・沙耶斯導演）、《祕密花園》（*The Secret Garden* / 1993，阿格耐茲卡・賀蘭 / Agnieszka Holland 導演）、《刺激1995》（*The Shawshank Redemption* / 1994，法蘭克・達拉邦 / Frank Darabont 導演）、《越過死亡線》（*Dead Man Walking* / 1995，提姆・羅賓斯 / Tim Robbins 導演）、《西藏風雲》（*Kundun* / 1998，馬丁・史科西斯導演）。

大師訪談

我記得當我還是個小孩的時候，在托爾圭（Torquay）看完《奇愛博士》（*Doctor Strangelove*）之後，一路懷著敬畏的心失神地晃回家。那就像是到了另一個世界一樣。我是個道地的鄉下孩子，在那個時候一步也還沒離開過丹楓郡

一旦你對電影的影像語言有了清楚的認識，便會發展出一種本能，使你能夠分辨得出來什麼影像屬於這部電影，什麼不是。有時你的腦中會突然出現一幅很棒的構圖，但你會知道那並不適合用在這部電影。在另外一些時候，你偶然的靈光乍現卻能貼切地表達這部影片。當我們在拍攝《仕女圖》中的一場戲時，我們發現背景中的維多利亞鏡子有著斜切的邊緣，在鏡頭中產生了光彩奪目的稜鏡效果。當我們後退要拍攝一個長鏡頭時，稜鏡則在前景中失焦，並在鏡頭上創造出了重疊的影像。把這樣的效果用到人物身上，就會有一種疏離和混亂的感覺。珍對此大感興奮，之後我們還試圖尋找其他的機會來運用這種效果。後來，在咖啡廳拍一幕戲時，我們發現了一個斜切的玻璃蛋糕櫃，它也能製造出一樣的效果。結果，我們向咖啡廳買下了這個玻璃櫃，帶著它一直到拍完那部電影。一旦這樣拍出來的重疊影像適合我們要的畫面，我們便會透過斜切的玻璃取鏡。

就在我拍著劇情片的同時，我並沒有放棄廣告片的拍攝工作。拍廣告片最棒的一點是，你的工作就是要創造出最棒的畫面。那很有趣，也很教人興奮，尤其是相對於拍攝電影的嚴謹來說。拍電影的時候，每個影像都必須受限於每一部電影特定的視覺脈絡與一致性；而廣告片則不一樣，你就是要拍出二十到三十個眩人的影像。有時你也會有機會試玩一些新玩意。因為廣告常有較多的預算使用新的攝影器材、吊車、新的遙控技術，或是試驗新的後製技術。也因此，當你要拍電影的時後（這時預算通常都比較緊），你早就已經測試過這些工具了。你知道了他們可以做出什麼樣的效果，也就可以考慮是否有必要向製片爭取擴增預算，以便使用某些設備。但其實，拍廣告最重要的

原因在於，我可以更自由地選擇我真正想拍的電影。我非常挑。拍攝電影的責任非常重，你必須投入整個生活跟你所有的才華。所以我認為，選擇一部你真正信任和重視的作品來拍是很重要的。

《伏案天使》（左）：戴伯與珍‧康萍合作的第一部影片。在他與別的導演的合作中，戴伯繼續以色彩開發影片中的情感深度。《戰士奇兵》（右一、右二）：「在嚴峻、艱困的故事背景中，導演李‧湯馬荷利希望能謳歌主角摩立（Maori）他那屬於本質的美感。藉由凸顯紅與橙色，使膚色總是飽含著豐潤的古銅色傳達出原始的美。」《培瑞茲之家》（右三、中）：「在全片色調統一的原則下，我們適度地以邁阿密市中心騷亂、狂放的色彩傳達出整部影片的情緒。」《孤星》（下）戴伯在此片得以和心目中的偶像約翰‧沙耶斯合作。

級、討論、修正的視覺框架。

逐步發展出一部電影的影像語言是個非常令人興奮的過程。不同的導演會有不同的參考資料：有的是雜誌上撕下來的圖片、有的是畫廊裡的繪畫，或是照片等。製作設計則會以這些資料為基礎建立起一個龐大的影像資料庫，裡頭也包括了他們自己塗鴉的草圖。身為攝影師，我則會在籌備期間的某個特定階段開始加入討論，提出我自己的視覺構想。除了所有這些參考資料與集體討論，你開始不斷地建構、修潤電影的影像風格。通常，我會先帶著相機到預定的拍攝地點（或是到一個光線類似預定拍攝地的環境），把所有討論過的攝影要素都拿來實驗（像是底片的種類，或是不同的濾鏡之類的）。回來之後，我會把拍到的東西用幻燈片放給每個成員看。以這樣的方式發展一部電影的影像是非常自然、漸進的。有一句蠻蠢的老生常談就說到：很多眾所公認的優秀攝影作品其實也不過就是因為選對了拍攝地點，要不然就是場景設計得太棒了。通常就是這麼簡單——這樣子很棒，你只管把它拍下來就是了。

我崇尚自然的打光方式。如果一場戲是白天的室內景，我喜歡把主光設定成是來自一扇窗；如果是夜景，我就試著運用實際上真實的光源。對我來說，燈光的色調和架設的位置、立體表現、或是明暗對比一樣重要。與珍·康萍合作的時候，我發展出了一套運用顏色的方式，並持續把這樣的方式運用在我之後的作品裡。重點便是，在同一個故事架構裡的不同時間、不同地點、不同情緒基調下，我會各自找出最適合的色溫。在《伏案天使》中，我第一次運用這樣的方式來設計畫面。我選了金黃色作基調來描繪女

主角珍納·佛（Janet Frame）在南島度過的童年時光；她之後在城市中的生活則用比較冷而平的色調來表現。像是在珍納發現她姐姐溺死的一場戲裡，整個畫面就突然掉進了昏藍微光的色調中。我們在拍《鋼琴師與她的情人》時，進一步發展了這個方式來區隔開不同的地點。在《仕女圖》裡，我們則用它來界定時間。無論是在理論方面或實務方面，我都不認為這個方法有多不可思議或是多複雜。它真的是個異常簡單的方法——但似乎還蠻有效的。

我也會和導演一起考慮，怎麼做才能讓構圖成為電影影像語言裡的有效元素。舉例來說，在《仕女圖》中我們就用長鏡頭來拍特寫，這麼做會導致背景失焦，但也因此把人物從環境中孤立出來。這樣做同時擁有兩項重要的優勢。首先，大部份的古裝電影會用很多廣角鏡頭；但珍·康萍覺得伊莎貝爾這個角色是一個非常現代的女性，也因此，雖然我們必須以細節來呈現那個時代，但也應該努力表現出它的現代質感。其次，珍想要表現出伊莎貝爾的內在情感，卻不希望太依賴夢境或回憶來做到這樣的效果。因此，藉由近距離地拍攝她的臉，我們能夠捕捉到她思考過程中臉部表情變化的每一個細節。珍和妮可·基嫚（Nicole Kidman）賦予了這個角色焦慮不安的特質（尤其是當她試圖從混亂的婚姻中跳脫出來時）；有時她會像個受驚嚇的動物一樣到處移動，而我們藉由伸縮鏡頭窺視著她的一舉一動，仿若在拍攝一部野生動物紀錄片。如果《仕女圖》意圖將角色從環境中孤立出來，那麼《孤星》則是希望將角色融入環境中。我們用較廣角的拍攝方式來搭配這個故事的多層次敘述手法。所以即使畫面呈現的是演員的上半身特寫，你仍可以看到他周圍環境的諸多細節，清楚地表現出了他在哪、發生了什麼事。

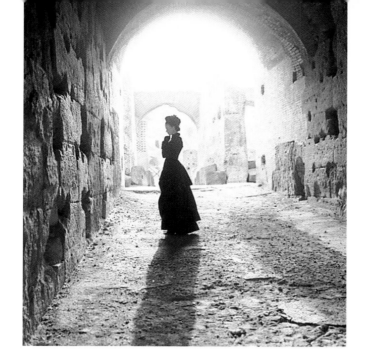

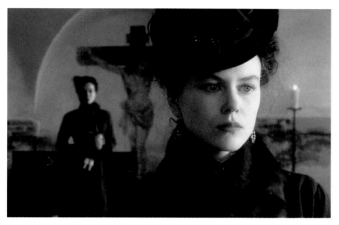

攝影・電影・電影・攝影

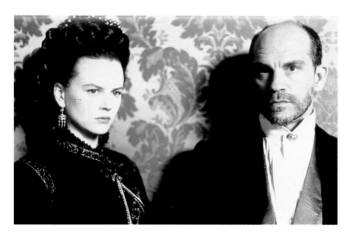

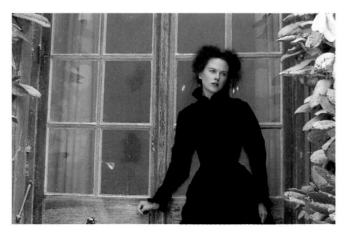

色彩為《鋼琴師與她的情人》賦予各場景不同的情感定位，在《仕女圖》中，則是用來區隔時間。「影片一開始以綠色和黃色調為主，描繪出英國的青翠夏天。此時的伊莎貝爾（Isabel）充滿理想而易感，懷抱憧憬地面對著自己的生命。當約翰爵士（Sir John）垂死之際，陰霾悄然浮現，但當時的場景是在義大利的多斯加尼，一個充滿浪漫氣息的地方，於是我們添入橙色、深褐色和珊瑚色，製造出飽滿的暖色調。接下來的場景發生在三年後，伊莎貝爾在羅馬受困於和奧斯蒙（Osmond）沒有愛情的婚姻生活中，對她來說這是她生命中一個更陰鬱的階段。我們以較冷的藍色調為主勾勒出當時冬天的氣息，而這時的情緒基調是單調的單一色調。最後，我們回到英國鄉間。寒冬中，黑禿禿的樹枝突立在白雪中，淡淡的藍色傳達出失落的情緒。」（左、上與右頁）露露・札查（Lulu Zezza）於影片拍攝期間拍下的劇照。

在《鋼琴師與她的情人》最後,女主角艾達(Ada)和她的愛人、女兒乘著獨木舟離開,艾達要求把鋼琴拋入海中,並且有意地讓綁著琴的繩索將自己拉入海中(左頁中的劇本)。(左頁右)這些是珍·康萍將她自己寫的劇本概念化的手稿,同時以這些草圖為基礎,作為她自己和戴伯準備拍攝的構想源頭。圖稿上可見到她對這場戲的詮釋。戴伯根據他與珍·康萍的討論與發展,畫出更仔細的分鏡腳本(本頁左一、左二)。最後,戴伯為了方便水中攝影組和工作人員的工作進行,特別再將水中的鏡頭細分呈現(本頁左三、中)。(本頁右)由拍攝完成的影片中摘取出來的畫面。

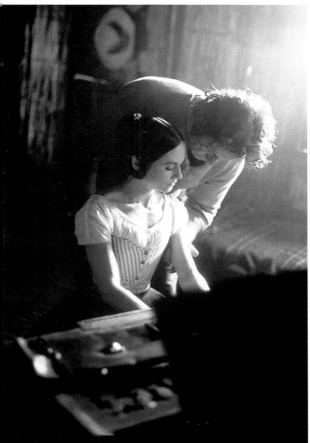

BAINES

(anxiously) What?

FLORA

She says, throw it overboard. She doesn't
want it. She says it's spoiled.

BAINES

I have the key here, look, I'll have it
mended ...

ADA mimes directly to BAINES, "PUSH IT OVER". Her determination is
increasing.

MAORI OARSMAN

Ae! Peia. Turakina! Bushit! Peia te
kawheha kite moana.
(Yeah she's right push it over, push the coffin in the
water.) SUBTITLED

BAINES

(softly, urgently) Please, Ada, you will regret it.
It's your piano, I want you to have it.

But ADA does not listen, she is adamant and begins to untie the ropes.

FLORA

(panicking)
She doesn't want IT!

The canoe is unbalancing as ADA struggles with the ropes.

BAINES

All right, sit down, sit down.

ADA sits, pleased. Her eyes glow and her face is now alive.

Sc 145 Continued:

BAINES speaks to the MAORIS who stop paddling and together they loosen
the ropes securing the piano to the canoe.

As they manoeuvre the piano to the edge ADA looks into the water. She
puts her hand into the sea and moves it back and forth.

The piano is carefully lowered and with a heave topples over. As the piano
splashes into the sea, the loose ropes speed their way after it. ADA watches
them snake past her feet and then out of a fatal curiosity, odd and undisci-
plined, she steps into a loop.

The rope tightens and grips her foot so that she is snatched into the sea,
and pulled by the piano down through the cold water.

Sc 146 INT SEA NEAR BEACH DAY Sc 146
Bubbles tumble from her mouth. Down she falls, on and on, her eyes are
open, her clothes twisting about her. The MAORIS diving after her cannot
reach her in these depths. ADA begins to struggle. She kicks at the rope,
but it holds tight around her boot. She kicks hard again and then with her
other foot, levers herself free from her shoe. The piano and her shoe con-
tinue their fall while ADA floats above, suspended in the deep water, then
suddenly her body awakes and fights, struggling upwards to the surface.

Sc 147 AT SEA BEACH DAY Sc 147
As ADA breaks the surface her VOICE OVER begins:

ADA
(VOICE OVER)

What a death!
What a chance!
What a surprise!
My will has chosen life!?
Still it has had me spooked and
many others besides!

Sc 147 Continued:

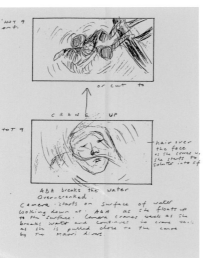

曼、瑞佛森、派庫拉、卡薩維茲（Casavettes）、鮑丹諾維奇、柯波拉、史科西斯等，得以利用此一契機拍出自己的電影。當時的我還不確定要走電影這條路，但是看著他們拍的影片，那種生命力和情感深深地激勵了我，這對我後來投身電影事業絕對有相當的影響力。

就在此同時，澳洲電影工業開始蓬勃發展，為澳洲建立了極佳的國際形象。我的許多朋友也受此激勵，紛紛投入羽翼初生的紐西蘭電影工業。在唸大學的最後一年，我一手攝影機、一手拿著操作手冊地拍出了一部十二分鐘長的十六厘米影片。當我完成這部作品時，我想成為電影創作者的念頭遠超過要成為一位建築師。終於我有了一個工作機會，為一部在奧克蘭拍攝的低成本電影做些打雜的差事。該片的工作班底大部分是由紐西蘭第一波電影創作者所組成，包括曾經以電影來表演的藝術家、來自電視界的技術人員、以及在海外工作的專業人員。因此我可說是正逢其時、適得其位，對於能身為工作人員更是欣喜萬分。接下來的十年，我漸漸被吸引到電影攝影這條路上，接了很多廣告片、紀錄片或電影裡的電工、燈光的差事。當時很少人受過專業技術訓練，如果攝影師要你做什麼事，他必須先教會你怎麼做。我也因此從其中一些很棒的紐西蘭和澳洲攝影師身上學了許多寶貴的親身經驗。我成了一個打燈高手，並開了一家燈光器材公司。同時，我也認識了一些未來的導演，他們都和當時的我一樣，幹著學徒努力地見習著，像是亞力森・麥克林在一些電影中作道具，珍・康萍則是實習副導演。

在一個相對上比較年輕的電影工業中投入攝影工作，雖然已有老一代的資深技師在此開出一片天地（包括那些從澳洲來的高薪技術人員），但最大的優勢在於，沒有人在我這個年紀（三十出頭）就能有所成就。也因此成為攝影指導之後，我都能接到一定的工作量。對於選擇接拍哪一部影片我並沒有特定的原則，有時是劇本吸引我，有時則是演員卡司，還有一次是因為拍攝地點吸引我。到一個陌生的地方，並在視覺上體驗到全新的刺激，這對任何攝影師來說都是個獨特而難能可貴的經驗。不過，影響我決定要不要接拍一部片的最主要考量或許還是在於導演。如果我的經紀人突然打電話來，說了聲「包柏・瑞佛森」或是「約翰・沙耶斯」，我會立刻說「好」。因為他們都是讓人夢寐以求的工作夥伴。

如果看得夠仔細，你會從我的打光或是構圖裡辨識出脈絡一致的風格，但那其實不是刻意經營出來的結果。我對攝影的主要關注在於：建構出適切並能夠反映出不同影片需求的影像語言。必然地，這也得取決於影片的素材和導演的觀點。像約翰・沙耶斯，同時是導演也是個編劇的他就非常清楚地掌握到，讓每一個場景、角色發展的每一個階段都變成整個故事的有機元素。他對影片的解釋會讓你很清楚地知道，每一個鏡頭該表現出整個故事的哪一部分含意。也因此，我工作的重心便在於將各個不同的元素——畫面構圖、鏡頭的選擇、攝影機運動、燈光等等——組合起來強化導演對故事的詮釋。比起約翰獨特的影像概念，珍・康萍則涉入到一個更深的層次。她認為，視覺層面是一部影片的第一考量。《鋼琴師與她的情人》中許多強而有力、意涵豐富的畫面組合，便是發展自開拍前她自己畫的分鏡表。她永遠提供了一個你得以奠基其上而加以補

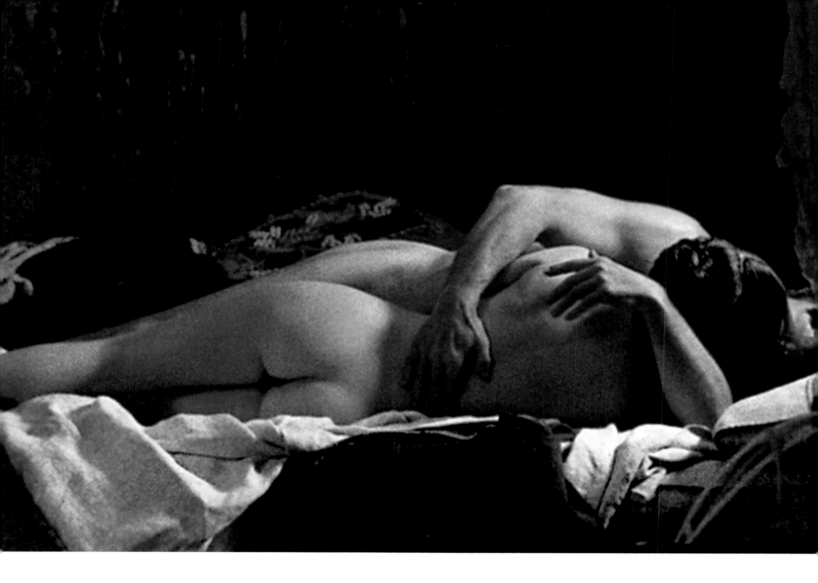

在《鋼琴師與她的情人》中，戴伯與導演珍‧康萍以各場景的情緒為依歸，共同創造出不同的色調作為不同內景與外景的區隔：「片中的海灘是個奇幻的場景，以黃、粉紅和淡紫色調來表現。森林被描繪成是一個有壓迫感、如潛水艇般幽閉而令人恐懼的地方。我們以藍色濾鏡、冷調的光，加上許多陰影來營造出這樣的氣氛。而山姆‧尼爾（Sam Neil）帶回荷莉‧杭特（Holly Hunter）後所居住的地方則是單調的、與外界隔絕的地方，隱隱透著毀滅感。我們用了令人不舒服的棕色為基調。凱特（Keitel）的屋子一開始設定成和叢林一樣的調性，因此以藍色為主。但隨著他和女主角之間的愛情發展，我們抽掉了藍色，換上溫暖、具感官性的燭光。即使在最後它被毀掉了，我們還是可以在牆邊看到閃動的火光。」

側寫大師

史都爾‧戴伯成為攝影師的故事讓人們了解到，視覺藝術背景對這項工作的重要性（他是唸建築出身的）。同時也讓人深切體認到，能參與紐西蘭新興電影工業的誕生是多麼迷人的一件事。成為攝影指導後，他拍了一些音樂錄影帶和廣告，接著拍了一部由亞力森‧麥克林（Alison McLean）執導，頗受好評的電影短片，也因此促成了他

史都爾‧戴伯
Stuart Dryburgh

與珍‧康萍（Jane Campion）的第一次合作，於1990年拍了《伏案天使》（*An Angel at My Table*）。他們兩人的合作關係在拍攝《鋼琴師與她的情人》（*The Piano* / 1993，他因本片榮獲奧斯卡獎提名）及《仕女圖》（*Portrait of a Lady* / 1997）時逐漸成熟而達到契合的境界。「對一個攝影師而言，」史都爾‧戴伯回憶道：「能和珍‧康萍合作的確是無上的榮幸。她是個對影像語言很有概念的導演。」他們對影像有相似的感受力，並同樣熱烈地信仰著電影攝影的重要性。合作至今，這樣的信念讓他們創造出三部深具原創風格的影片。經由這樣的合作關係以及其他的作品——《戰士奇兵》（*Once Were Warriors* / 1993，李‧湯馬荷利 / Lee Tamahori 執導）、《培瑞茲之家》（*The Perez Family* / 1994，米拉‧奈爾 / Mira Nair 執導）、《孤星》（*Lone Star* / 1996，約翰‧沙耶斯執導），戴伯發展出了一套處理色彩的方法。儘管他謙稱這樣的方法簡單得讓人覺得難為情，但藉由這樣的方法，他賦予了每部影片完全符合個別戲劇

內容的強烈獨特性。而這樣的成就也讓他成為當代最具前瞻性的攝影師。

大師訪談

我出生於紐西蘭威靈頓，父親是一位建築師。從小沉浸在他的工作氛圍中，我得以有機會接觸他謀生所需的各式工具——圖畫和照片。從小就學習繪畫通常會訓練出一種使用影像語言的本能，讓人開始會以圖像的方式來思考、溝通。大學時我繼續唸建築。幸運的是，系上課程的安排完全反映了70年代的自由風氣。也因此除了建築理論之外，我還得以滿足我廣泛的興趣，跨足到社會學及媒體研究的領域。錄影帶的拍攝成了我們大小計劃的研究工具。除此之外，我們還用這些老舊的裝備拍了一些實驗短片。也就是在這個時期，我開始看很多很多電影。對電影來說，70年代是一段豐碩的時期。由於美國電影工業無力對抗電視的挑戰，許多優秀、特立獨行、有衝勁的人，像是阿特

個在新聞台工作的學生打電話給我，他說：「我用了漸層鏡來調整反差，就像你說的，然後每個看到的人都問我，是怎麼拍出這麼讚的畫面的？」所以，不論未來會變成如何，你總要張大眼睛並磨練好你的技術！

編註1：變形鏡頭可以使畫面寬高比例增加至2.55：1，而標準畫面則是1.33：1。

編註2：這裡提到的四種濾鏡請參照名詞解釋「濾鏡」一節。

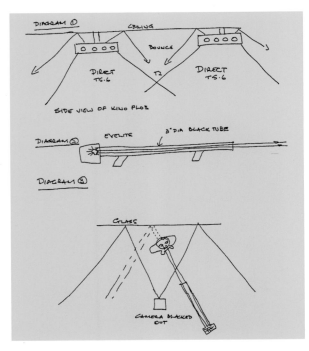

攝影·電影·電影·攝影

由於《**英倫情人**》敘事結構的複雜,使得在義大利中西部的多斯加尼(Tuscany)發生的場景必須和倒敘裡發生在沙漠中的場景明顯地區隔開來。「所有的工作人員都朝著一個共同的目標努力,那就是,即使導演安東尼·明格拉安排插進一個特寫鏡頭,即使畫面上只看得到女人彈鋼琴的一隻手,你也能夠從畫面的色調及光影、場景設計和服裝看出你已置身在義大利。」席爾從兩個拍攝地所呈現的視覺質感找出了區隔不同地方與場景的要點。突尼西亞(Tunisia)是帶赭色的明亮暖調,席爾用珊瑚紅的濾鏡加以強調(左一、左三、右二);義大利則是沉鬱的冷色調(左二、右一)。(右頁上)席爾和他的燈光師莫·法朗(Mo Flamm)在《**媒體先鋒**》新聞室一景的拍攝現場。「莫是個很棒的人,熱愛拍電影,而他對燈光的專業掌握讓我可以放心地操作攝影機。」(右頁下)新聞室一景的燈光設計。

不只是技術上的，所以我當然比較願意和了解並欣賞這一點的導演共事。

當我投入一部電影時，我就像塊海綿一樣吸收所有撞擊而來的資訊。我研讀劇本、分析場景設計圖、和製作設計交換意見（在我加入之前幾個月，他便已投入工作），以確定我可以在搭好的場景裡有足夠的光源。有時候，當我剛加入時便分到厚厚一大本像電話簿一樣的分鏡腳本，心裡想著：「哎呀，好像沒有人要我在這上面貢獻什麼創意與想法喔。」不過我發現，還是有更動改進的空間的，特別是當這些還都只是導演粗略的想法時。我會自己畫點草圖，看看能否改善表演走位或增加點戲劇張力。我也會檢視上千張的勘景照。雖然那都是用傻瓜相機拍的照片，不過我還是可以在其中發現我所欣賞的自然光，好比一束特殊的光。我會把那張照片留著做參考，並在拍攝時試著和燈光師做出那樣的光線。

我也會和導演討論其他的參考資料，例如攝影作品、繪畫和其他影片，我們也會從別人的電影中偷一些想法。（然而我自己還是蠻鄙視把別人的風格拿來作整部電影的基調。）我們也會討論影片的形式，而這對全片的風格也會有極大的影響。譬如在拍《英倫情人》時，我和導演安東尼就曾討論是否要使用變形鏡頭（anamorphic lens，編註1），因為寬銀幕能讓人注意到平坦的沙漠地平線的優美曲線。不過我們後來決定用1.85：1的比例來拍攝，因為這是一部關於人在沙漠中，而非沙漠與人的影片。

我以真實為導向的光影設計和之前低成本電影的拍攝經驗，讓我可以快速的拍片。我相信，當攝影師可以快速工作時，將會產生一種激勵與能量，且這股能量也會影響其他部門的工作人員。我們不會有燈光移來移去的現象，演員也不會因此而失去動力。在拍《雨人》的時候，達斯汀‧霍夫曼就常說道：「你動作實在快得離譜，快到我連休息一下打個電話的時間都沒有。」我則是說：「是啊，是啊，這樣會讓你一直待在場景中，沈浸在角色裡。」而他非常喜歡這樣。做過攝影機操作員讓我可以達到快速工作的要求，並做更精確的掌握——只把燈光打在攝影機會拍攝到的範圍。保持速度也可以讓你快速地思考。譬如說要在很冷的地點拍攝，沒有機會多做準備，我就會只用現有的光源，最多再加些側燈，這樣就可以開拍了。很多時候，在這種緊湊的工作節奏下所產生的動力會創造出一種風格，而這是再多的準備功夫也無法做到的。

讓人覺得傷感的是，傳統古典的電影製作已快絕跡了。現代的觀眾習於MTV式的影像風格，於是電影的節奏也必須加快，用接連不斷的影像炸向觀眾。（《英倫情人》全然無法接受這種美學觀，或許這也就是該片成功的原因。）如此的發展走向讓攝影師的專業技術有絕跡的危險。你現在可以看到導演在拍片現場透過外接錄影系統的螢幕處理鏡頭。錄影系統到處都是。有一天，錄影帶將會取代一切，也包括我的工作，至少也會是被數位化影像所取代。但緊抓著過去不放是一點用也沒有的！當我在雪梨講課時我總是會問：「有誰是用錄影帶在拍東西？」差不多會有六到七成的人舉手。「手先別放下，」我會接著問：「你們之中有誰在攝影機上使用濾色鏡、偏光鏡、漸層鏡或中性調光鏡？」（編註2）這個問題一問，舉著的手便全部放下了。「為什麼不用呢？難道你們不想用攝影機做出一些技巧，用濾鏡加強你的影像嗎？」幾星期後，一

兩個叢林；兩部影片；兩種視覺呈現。（左、上左）《迷霧森林三十年》，用愛克發底片拍攝，顏色更鮮明，呈現出主角身處環境的美。（右）《蚊子海岸》，富士底片讓叢林的綠色趨向橄欖色，色彩的質感也污濁一些，符合導演設想中的中南美洲叢林。（上中、上右、右頁上）席爾和導演彼得・威爾在《蚊子海岸》的拍攝現場。

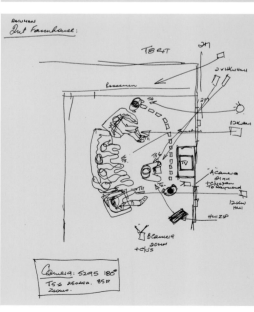

（左上）「拍《雨人》時，我記下燈光的位置與設計，以免在日後補拍時記不清當時的規劃。」（中）《春風化雨》的一幕戲以及參考用的圖片：「我記不清是從哪兒弄來的了，可能是從雜誌上剪下來的吧！我喜歡它的打光，還有那藍色給人的感覺。」（右下）《羅倫佐的油》：「喬治・米勒是非常好的合作對象。這部電影裡有他一貫的風格，不放鬆對情緒的刻劃，他希望觀眾經歷片中父母所經歷的歷程。」（中下）《悲憫上帝的女兒》：「當我聽到威廉・赫特（William Hurt）要參與演出時，我就決定接拍這部影片，因為他是該角色的最佳人選。」

動作連戲和方向性的問題，以便剪接時鏡頭能接得起來，也才不至於令剪接師抓狂。你當然可以打破這個規則，但是你必須知道自己正在另創風格。有一次剪接師對我稱讚有加，他說：「當我在工作名單上看到你是攝影機操作員的時候，我知道我將會有足夠長度的鏡頭讓我能挑出最好的剪接點。」我實在很喜歡操作攝影機，所以我一點也不急著要當上攝影指導。當我第一次接下攝影指導的職銜後，我簡直被嚇得半死！心裡想著：這個測光表是怎麼回事？怎麼指針跳來跳去？這樣我怎麼知道光圈要開多少？救命啊……！如此駭人的經驗讓我後來決定再做回攝影機操作員。但那時我也真的發起狠來好好地學習著如何成為一個攝影指導，這樣，在我下一次有機會的時候，我便胸有成竹了。

我並不是一個風格外放的攝影師。我很幸運地和一些很好的導演合作過，他們也讓我了解到整部影片比起單獨的影像來重要得多了。一開始，我想我和很多攝影師一樣，曾經試過追求完美的影像，但我逐漸了解到，這樣會搞砸一部電影。1982年所拍的《天堂再會》（Goodbye Paradise）可以說是我追求所謂完美攝影的最高峰。雖然不至於搞砸了那部電影，但我開始去思考：「好吧，接下來就不要再管什麼攝影，而是要好好的專注在電影的整體上了。」大致上說來，我打光追求的就是達到真實的效果，也許這源自於我拍紀錄片和低成本澳洲電影的背景。我總嘗試著找到窗戶以利用自然的光源作為主光。我也會和導演一起討論，以了解他對那部電影的看法。畢竟他的終極任務便是和演員一起創造出一個情緒的氛圍，而攝影師則是給予其必要的協助。我對真實質感的追求，讓我自覺地避免用一成不變的方式拍出一部每一景看來都一樣的電影。因為在

現實中，沒有兩個地方會看來完全一模一樣，那自然在電影中也就不能做到一樣囉。

某些和我合作過的優秀導演教會了我去打破成規，不要為了創造某種氛圍就固定用某種方式打光。不一定說一場親人去逝的戲就一定得在雨天。如果是在一個天氣晴朗環境優美的地方，那可能會更加引人玩味。在《幽靈終結者》（The Hitcher）這部影片中，為了對比出魯格·豪爾（Rutger Hauer）扮演的那個角色的兇殘邪惡，我試著讓蒼茫一片的沙漠成為世界上最安詳美麗的地方（譬如說用一塊偏光鏡讓天色顯得深藍而使雲突出）。在《蚊子海岸》中，我們不想讓中美洲的叢林看起來像天堂，而希望它有一種污濁感（依照導演彼得·威爾的說法是「泥濘的」），所以我們一共用了三種底片試拍，最後選了富士（Fuji），這種底片對綠色的感光效果較差拍出來的綠色正是我們要的（而愛克發 / Agfa 底片拍出來的綠色則太過漂亮了）。

當我被問到最喜歡自己作品中的哪一部時，我總是回答說：「下一部。」我很清楚知道自己決定拍一部新影片的原因在於，我想做一部和之前不同的影片。所以我會在以小空間和內景為主的《悲憐上帝的女兒》之後接拍《蚊子海岸》；而在驚悚暴力的《幽靈終結者》和《緊急盯梢令》後，我繼續拍了一部拯救生命而非關於殺戮的《迷霧森林三十年》。多樣的變化讓你不會定型於只能拍某種影片。我也喜歡和不同的導演工作，因為如果一直和同一位導演合作，你很容易就陷入同一種風格中，甚至顯得老套。和不同的人合作，可以幫助你用不同的眼光看事情。當然這也有點風險，因為你可能會遇上一個迂腐且專斷的導演。我覺得攝影師對一部電影同樣具有創意上的重要貢獻，而

攝影・電影・電影・攝影

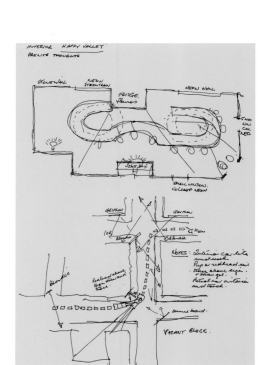

（左下）《證人》片中的小男孩山謬（Samuel）在費城車站，以及（右下）他目睹兇殺案的廁所的燈光設計圖。（左上）燈光設計圖。
這場戲是在快樂谷酒吧（Happy Valley），調查員找到了主嫌，但是小男孩（和他的母親一起坐在外面的汽車裡）卻說那不是他所見到
的殺人兇手。（右上四圖）「我們用較柔和的光線、較寬的鏡頭來處理基督教友派分支安曼派的戲（the Amish scene），而城市的戲則
設定為硬調光，減少輔光以造成反差較大而影像銳利的效果。」（編註：安曼派教徒以禁慾為宗旨，堅決排斥世俗社會，過著粗茶淡飯
的簡單生活。）

攝影・電影・電影・攝影

「我們以維梅爾的繪畫作為《證人》一片的參考。維梅爾似乎發展出一種風格：以窗戶透進的光作為單一、完全的光源，並讓它逐漸消失在房裡黑暗的角落。我們決定在拍哈里遜・福特（Harrison Ford）從槍傷中復原的一場戲時，也採用如此的光影設計。此外，彼得・威爾也給了我一個有趣的小挑戰。他希望在一開始哈里遜傷得最嚴重時窗簾是幾乎完全拉上的，因此房內是很暗的。而當他傷勢逐漸好轉時窗簾則漸漸拉開，直到他康復時窗簾已完全拉開了，屋內也變得明亮起來。」（左下）維梅爾的畫作《稱金子的婦人》（Woman Weighing Gold），以及（右下）席爾在這場戲裡重現維梅爾光影的燈光設計圖。

機，也因此我可以在牧場裡拍下生活片段，然後寄回家給父母看。就這樣過了一陣子之後，我知道我不會想一輩子和羊群為伴的。看著那部陪著我，和我一起記錄了許多快樂時光的八厘米攝影機，我突然有了一個念頭：如果我能四處遊歷，拍下各地的風土人情，讓其他的人能透過影片感受到他們不能親自體驗到的生活經驗，那豈不是很棒？幾年之後，我又回到了那個牧羊場。不同的是，這次我是個攝影師，為了替澳大利亞播送委員會（Australian Broadcasting Commission / ABC）拍一部關於牧羊人的記錄片而再回來的。

在當時，澳大利亞播送委員會是一個攝影師所能期望的最佳訓練單位。我因此得以有機會走遍澳洲，拍攝新聞節目和紀錄片。隨著澳大利亞播送委員會跨足戲劇製作，一個嶄新的世界也在我面前開展。我愛極了將虛構的故事放入真實環境中的那種感覺。當我在七年後離開澳大利亞播送委員會的同時，剛好澳洲電影新浪潮剛掘起，新導演開始嶄露頭角，包括彼得·威爾、喬治·米勒、布魯斯·比瑞弗（Bruce Beresfrod），還有吉林·阿姆斯壯（Gillian Armstrong）等人。他們開拍的劇情片創造出一股特約電影技術人員的需求，形成了一個獨立製作體系。一開始，我只是個負責對焦跟焦的攝影助理，然後才成為攝影機操作員。我喜歡操作攝影機，即使我現在是攝影指導，只要情況許可我還是會自己掌鏡。十七年的工作經驗教會我的是，你可以從一格畫面了解整部電影，就像一張電影海報一樣。當你試拍一個鏡頭的時候，你可以扛著攝影機四處兜轉，把鏡頭推入拉出，嘗試各種大小的影像，在演員臉上搜尋他們流洩情感的窗口。而這和在一旁看著外接到電視螢幕上的畫面完全不同。你只是監看著螢幕，圍繞著螢

幕的是你置身的現實環境，而工作人員也會擠在你的背後一直說話。我就是沒辦法這樣工作。我必須能感受到那包圍著觀景窗的黑色背景，一如置身在黑暗的電影院中，這樣你所看到的影像才是將會投映在大銀幕上的電影。

當我自己掌鏡的時候，我覺得自己更能夠進入影片中，掌握到任何分鏡腳本都做不到的細節。譬如在拍《雨人》的時候，因為工會的關係我不能自己掌鏡。在影片接近尾聲的一場戲裡，一個精神病醫生在跟達斯汀·霍夫曼（Dustin Hoffmann）和湯姆·克魯斯談話。當我看毛片的時候，我注意到有個小動作因為沒有完全入鏡而看不太清楚：那個醫生不耐煩地拿鉛筆在敲著自己的姆指。我在心裡想：「天啊，這是這一幕的重點！」如果拍到這個答答答的動作，觀眾就會知道這個醫生已經神遊物外去了，觀眾會體會到醫生的心裡正想著：「這兩個傢伙真是瘋三！好了，就把哥哥送回療養院，然後趕快結案，我才好去打高爾夫球！」就因為我自己掌鏡時會檢查景框內的每一個細節，因此較能掌握到像這樣的小動作（雖然那也許只是演員不自覺的演出）。

操作攝影機讓我了解到，每一個鏡頭都要能闡釋一整部影片，讓劇情持續發展下去。（不能達到這個功能的鏡頭就會被棄置在剪接室的地板上。所以，不應該隨便浪費時間和金錢吧？）我不喜歡沒必要的攝影機運動。當導演要用攝影機來製造一場戲的張力時，通常代表劇本和表演出了問題。攝影機操作員的工作是再次推測觀眾想看什麼，然後不著痕跡地加以掌握。我花了好幾年的功夫才學會如何在前景有人或物的時候，讓觀眾看不出來鏡頭的伸縮推拉和攝影機的移動。作為一個攝影機操作員，你還要注意到

（右六）席爾掌鏡拍攝電視影集：「不同於美國的攝影分工，在澳洲，攝影機操作員就是由攝影指導擔任，並且被認為是重要的創意來源之一。我愛這份工作。因為拍電視影集讓我可以盡可能地進行影像實驗，而每個導演也都希望他們拍的那一集和別人的看起來不一樣。（右四、右五）為1971年的一部劇情片《五分錢皇后》（*Nickel Queen*）掌鏡。（右三）席爾和他的助理在自己組件的設備上拍攝一個水面下的推軌鏡頭。（中右、右二）1995年為羅柏·雷瑞拍攝《白宮夜未眠》。（上右、上左）《黑色豪門企業》的實景拍攝現場，席爾和導演席尼·波拉克討論其中一個鏡頭的攝影機定位。（右一、中左）《雨人》的拍攝需求表（call sheet），上面寫明在凱薩宮（Caesar's Palace）一景的各種註記。

側寫大師

約翰‧席爾出生成長於雪梨，曾擔任澳洲頂尖攝影師如羅素‧巴第（Rusell Body）、唐‧麥克歐潘（Don McAlpine）和彼得‧詹姆士（Peter James）的攝影機操作員，拍攝了多部澳洲70年代新浪潮的重要作品。回顧當時，席爾說：「他們是非常好的人，在忠於影片和導演這件事上，他們教了我很多。」在擔任《懸岩上的野餐》（Picnic at

約翰‧席爾
John Seale

Hanging Rock）和《加里波底》（Gallipoli）兩部影片的攝影機操作員時，他認識了導演彼得‧威爾（Peter Weir），後來還合作了《證人》（Witness），並因為該片第一次獲奧斯卡提名。後來，他繼續拍了彼得‧威爾的《蚊子海岸》（The Mosquito Coast）和《春風化雨》（Dead Poet's Society）。他選擇拍攝的影片時總是尋求大膽、具強烈戲劇性的故事，而他獨特的影像詮釋觀點也讓當今許多優秀的導演尋求與他合作的機會。他的電影攝影作品包括有《悲憐上帝的女兒》（Children of a Lesser God / 1985，朗達‧海奈斯 / Randa Haines導演）、《緊急盯梢令》（Stakeout / 1987，約翰‧巴漢 / John Badham導演）、《迷霧森林三十年》（Gorillas in the Mist / 1987，麥可‧艾普 / Michael Apted導演）、使他二度獲得奧斯卡提名的《雨人》（Rain Man / 1988，拜瑞‧萊文生 / Barry Levinson導演）、《羅倫佐的油》（Lorenzo's Oil / 1992，喬治‧米勒 / George Miller導演）、《黑色豪門企業》（The Firm / 1993，席尼‧

波拉克 / Sydney Pollack導演）、《媒體先鋒》（The Paper / 1993，朗‧霍華 / Ron Howard導演）、由羅柏‧雷瑞（Rob Reiner）導演的《白宮夜未眠》（The American President / 1995）和《密西西比謀殺案》（Ghosts of Mississippi / 1996）、令他獲得1997年奧斯卡最佳攝影及BAFTA大獎的《英倫情人》（The English Patient / 1997，安東尼‧明格拉 / Anthony Minghella導演）、《X情人》（City of Angels / 1998，布萊得‧席柏林 / Brad Silberling 導演）。

大師訪談

高中畢業後，我無所事事也沒什麼目標，直到知道我有個從未謀面的叔叔在昆士蘭經營一個很大的牧羊場。我沿途搭便車到了那個佔地三萬英畝的牧場，叔叔讓我幫他管理羊群。那段日子真的是非常辛苦，天還未亮就得起來，太陽下山才休息，整天做的就是趕著羊群、修理欄柵。不過我倒很喜歡那段日子。那時我有一台便宜的八厘米攝影